VARIÉTÉS SINOLOGIQUES N° 20.

LA

STÈLE CHRÉTIENNE

DE

SI-NGAN-FOU

IIIᵉ PARTIE

COMMENTAIRE PARTIEL

ET

PIÈCES JUSTIFICATIVES

PAR

LE P. HENRI HAVRET, S. J.

AVEC LA COLLABORATION

DU P. LOUIS CHEIKHO, S. J.

CHANG-HAI.

IMPRIMERIE DE LA MISSION CATH°

ORPHELINAT DE

VARIÉTÉS SINOLOGIQUES

Nº 1. L'ÎLE DE TS'ONG-MING, à l'embouchure du Yang-tse-hiang, par le P. HENRI HAVRET, S.J. — 62 pages, 11 cartes, 7 gravures hors texte; réimprimé de 1892................ $ 2.00

Nº 2. LA PROVINCE DU NGAN-HOEI, par le même. — 130 pages avec 2 pl. et 2 cartes hors texte. 1893. en **réimpression**

Nº 3. CROIX ET SWASTIKA EN CHINE, par le P. LOUIS GAILLARD, S.J. — IV-282 pages, avec une phototypie et plus de 200 figures. 1893.. **épuisé**.

Nº 4. LE CANAL IMPÉRIAL, par le P. DOMINIQUE GANDAR, S.J.— II-75 pages, avec 19 cartes ou plans hors texte. 1894.... $ 1.50

Nº 5. PRATIQUE DES EXAMENS LITTÉRAIRES EN CHINE, par le P. ÉTIENNE ZI, S.J. — III-278 pages, avec plusieurs planches, gravures et deux plans hors texte. 1894...... $ 4.00

Nº 6. 朱熹 LE PHILOSOPHE TCHOU HI, sa *doctrine, son influence*, par le P. STANISLAS LE GALL, S.J. — III-134 pages. 1894.. $ 2.00

Nº 7. LA STÈLE CHRÉTIENNE DE SI-NGAN-FOU, 1ère Partie. *Fac-similé de l'inscription*, par le P. HENRI HAVRET, S.J. — VI-5 pages de texte, CVII pages en photolithographie et une phototypie. 1895................................... $ 2.00

Nº 8. ALLUSIONS LITTÉRAIRES, 1ère Série (1er fascicule, Classif. 1 à 100), par le P. CORENTIN PÉTILLON, S.J. — V-255 pages. 1895.. $ 4.00

Nº 9. PRATIQUE DES EXAMENS MILITAIRES EN CHINE, par le P. ÉTIENNE ZI, S.J. — III-132 pages et nombreuses gravures. 1896.. $ 2.00

Nº 10. HISTOIRE DU ROYAUME DE OU (1112-473 AV. J.-C.), par le P. ALBERT TSCHEPE, S.J. — II-175 pages, avec 15 gravures et 3 cartes hors texte. 1896............. $ 3.00

VARIÉTÉS SINOLOGIQUES N° 20.

LA
STÈLE CHRÉTIENNE
DE
SI-NGAN-FOU

III^e PARTIE
COMMENTAIRE PARTIEL
ET
PIÈCES JUSTIFICATIVES

PAR

LE P. HENRI HAVRET, S. J.

AVEC LA COLLABORATION

DU P. LOUIS CHEIKHO, S. J.

CHANG-HAI.
IMPRIMERIE DE LA MISSION CATHOLIQUE

ORPHELINAT DE T'OU-SÈ-WÈ.

1902.

AVERTISSEMENT.

En souvenir du Père Henri Havret, en reconnaissance du zéle de ses auxiliaires présents et lointains, pour la consolation de ses amis, enfin pour le progrès de sa tâche principale, «entreprise avec amour et poursuivie avec constance, malgré plus d'un obstacle» (Introd. 1895, p. VI), paraît ici de ses notes sur les monuments du christianisme en Chine, tout ce qui peut servir tel quel.

Ces pièces, les plus choisies d'entre celles qui eussent complété «le dossier d'une cause célèbre», devaient tout d'abord paraître au tome précédent (1) : c'est de l'authenticité de l'Inscription qu'elles justifient, rétrospectives, non pas, ou beaucoup moins, de l'interprétation promise.

Cette interprétation se trouve avancée déjà dans le Commentaire qu'on va lire. On y voit, non pas principalement «la physionomie de l'ancienne Église de Chine», aspect le plus attrayant sous lequel l'Introduction annonçait une étude en grande partie historique, mais, spectacle apprécié aussi, le travail d'adaptation d'une langue païenne au dogme chrétien (2).

Elle fait briller et aussi corrige, avec ampleur et indépendance, l'exégèse de Diaz et de ses *docteurs*. Elle s'arrête vers la fin de cette partie didactique qui a le plus exercé les Chinois chrétiens, en avant de la partie narrative où le digne appréciateur de Gaubil promettait de renouveler l'histoire des *T'ang*.

(1) *Variétés Sinologiques*, n° 12, p. 375. La première Pièce et la dernière (A et E) sont dues à l'universel dévouement du R. P. J.-B. Van Meurs, S. J. Le Père Havret leur eût fait honneur avec sa coutumière abondance d'annotation, comme à d'autres, promises aussi mais inopportunes aujourd'hui sans elle. Sur les conditions très imparfaites, mais suffisantes, de notre réimpression, voir la page 91 du présent recueil. — Le Père Havret n'a pas eu le temps de louer, mais il s'était fait traduire, en entier, le meilleur travail d'ensemble à consulter présentement sur la Stèle : *Das Nestorianische Denkmal in Singan fu*, par le Père J. Heller, S. J. (Budapest, 1897).

(2) Et chrétien orthodoxe, de fait (voir le Commentaire : Incarnation), malgré l'indéniable nestorianisme d'origine de l'Inscription, nestorianisme expressément reconnu par le Père Havret dans son *Histoire du Monument (Var. Sinol.*, n° 12, p. 221 et *passim)*.

II

On n'abusera pas contre son auteur des imperfections de ce fragment, repris à trois ans d'intervalle, interfolié sans cesse, non encore paginé, tenu ouvert à des accroissements inconnus, marqué çà et là de signes de doute que l'imprimé conservera (1).

De la traduction qui poursuit, en latin jusqu'au bout, en français jusqu'à l'arrivée d'Olopen, l'auteur, en l'écrivant vers 1897, ne faisait personnellement nul cas pour aussi longtemps qu'elle manquerait des développements propres à l'établir. Observons toutefois que, réérite il y a peu de mois quant à la partie commentée, elle a varié à peine, en dépit de cent trouvailles. Il est prudent de la déposer ici, non pour être lue à présent peut-être, mais pour servir un jour aux collaborateurs maintenant dispersés (2).

Zi-ka-wei, 29 décembre 1901.

(1) A la fin du livre, p. 91 *(Dubia et Errata)*.

(2) A l'œuvre du Père Havret sur la *Stèle* reviennent directement aussi *T'ien-tchou «Seigneur du Ciel»* (*Variétés Sinologiques*, n° 19; promis dès 1897 — *Var. Sin.* n° 12, p. 220, n. 1 — et publié il y a trois mois) et *Quelques Notes* (Leide. Brill. 1897), présentées au Congrès des Orientalistes (Paris. 1897), 27 pages auxquelles il est plusieurs fois référé ici.

LA STÈLE CHRÉTIENNE DE SI-NGAN-FOU.

III.

COMMENTAIRE (PARTIEL).

EN-TÊTE ET TITRE.

大秦景教流行中國碑 (Pp. IV à XII).

Magnæ Ts'in Præclaræ Religioni diffuse peragranti Medium regnum Stela.	Monument (rappelant) la propagation à travers l'Empire du Milieu de l'Illustre (1) Religion de Ta-ts'in.

景教流行中國碑頌并序 (P. XIV, 1ᵉ et 2ᵉ l.).

Præclaræ Religionis per Medium regnum lapidarium Elogium junctaque Dissertatio.	Eloge et Dissertation (gravés sur la) Stèle (rappelant la) propagation de l'Illustre Religion dans l'Empire du Milieu.

Je ne répéterai pas ici ce que j'ai dit ailleurs (2) de ce double titre; j'ajouterai seulement quelques courtes observations, sous les caractères qu'elles intéressent.

— 景 *King*.

Depuis qu'a paru la Seconde Partie de *la Stèle*, où je me suis longuement étendu sur les quatre formes de ce caractère (景, 景, 景, 景) (3),

(1) Après ce que nous avons dit du caractère *King* (*Cf. La Stèle* 2ᵉ P., p. 237), nous ne voyons aucune raison de modifier notre traduction.

(2) *La Stèle*, 2ᵉ P., 1897, pp. 229 à 242.

(3) Qu'on ne croie pas du reste que la forme correcte, celle que nous possédons aujourd'hui, ait été ignorée sous les *T'ang*; nous la trouvons par exemple, dans la stèle 碧落碑 de 870, avec ces traits 景.

une nouvelle traduction du *Monument chrétien de Si-ngan-fou* a vu le jour; elle est due, pour la partie chinoise, à M. l'abbé A. Gueluy. Je n'ai point lu sans étonnement la remarque suivante de cet auteur, à propos de mon fac-similé complet qu'il avait entre les mains (1) : «Au point de vue de l'histoire des copies, nous trouvons la solution d'une difficulté proposée par Legge. «Dans le titre, le caractère *King* (lumineux) a une forme inusitée, autre que dans le texte. Cette différence me surprend et m'intrigue.» Nous ne trouvons pas cette différence sur notre photographie. Dans le P. Havret, la caractère *King*, — qui revient jusqu'à quatorze fois dans le texte, — est toujours le même caractère archaïque du titre; si ce dernier n'a pas été corrigé chez Legge, c'est peut-être une preuve que le titre et la table de l'inscription proviennent de deux sources différentes (2).»

Legge, qui pourtant n'écrivait pas en chinois, n'a jamais proposé une pareille difficulté; le titre, comme la table qu'il consultait, portaient bien la même forme archaïque. Qu'on juge par le texte même de l'illustre sinologue mal compris. A l'occasion du mot *king* rencontré pour la première fois dans le titre, il écrit: «I wish here to notice the character translated «Illustrious», and which everywhere in the monument appears as 景 instead of 景. There is no doubt that they are two forms of the the same character, but I have nowhere found their difference of form remarked upon, and it has escaped the observation of all the lexicographers, Chinese as well as foreign...... How he (the writer of this inscription) should change the 日 in the top of the character into 口 surprises aud perplexes me (3).»

Le contre-sens peu pardonnable de M. l'abbé Gueluy «me surprend et m'intrigue» davantage (4). Malheureusement, son œuvre tout entière renferme tant d'infidélités du même genre, que je me verrai désormais privé, bien qu'à regret, de l'opportunité de la citer (5). En revanche, nous recourrons plus d'une fois, pour la partie syriaque, au consciencieux travail de Mgr T.-J. Lamy, collaborateur de M. l'abbé Gueluy.

(1) *La Stèle*, 1ᵉ P., 1895.

(2) *Le Monument chrétien de Si-ngan-fou*, Bruxelles, 1897, p. 13.

(3) *The Nestorian Monument*, Londres, 1888, p. 3, not. 1.

(4) L'occation probable de cette erreur me semble être la suivante : M. l'abbé Gueluy a pu lire, sur le cartouche de l'en-ôte publié par Legge d'après un assez mauvais dessin de Lees, le caractère *king* figuré très lisiblement dans sa forme archaïque 景 ; mais partout ailleurs dans l'opuscule de Legge, les types modernes d'impression ont corrigé l'écriture ancienne.

(5) Les détails historiques eux-mêmes ont été traités par l'auteur avec trop de légèreté. Je me contenterai de l'exemple suivant, qui me concerne : «*La stèle chrétienne de Si-ngan-fou* (par le P. H. Havret, S. J., 1895), qui vient de nous parvenir, renferme une petite phototypie (provenant d'une *photographie japonaise* faite à Tokio) et un fac-simile détaillé de l'inscription.... Notre photographie est la seule complète que nous connaissions jusqu'à ce jour; les noms n'apparaissent pas sur celle du P. Havret, et l'auteur en donne la raison *(sic !);* les listes de noms sont gravées *sur les deux tran-*

EN-TÊTE DE L'INSCRIPTION.

一 教 流 行 中 國 *Kiao-lieou-hing-tchong-kouo.*

Ces trois expressions ont déjà été expliquées (1). Des formules identiques ou analogues sont employées ailleurs pour désigner la propagation d'une religion en Chine. Ainsi la Stèle de la première mosquée de *Si-ngan-fou*, datant de l'an 742, porte ces mots : 隋開皇中其教遂入於中華流衍散漫於天下. «Dans les années *K'ai-hoang* (581-600) des *Soei*, cette religion (le mahométisme) entra dans l'Empire du Milieu et s'y répandit partout.» Quoi qu'il en soit de l'erreur historique contenue dans ce texte, l'on y trouve, au point de vue de l'expression littéraire, les trois éléments que reproduira plus tard dans son titre le monument chrétien de la même ville : 1° le caractère 教 *Kiao* pour désigner un corps de doctrines, une religion. 2° l'expression 中華 *Tchong-hoa*, synonyme de 中國 *Tchong-kouo* : cette dernière était du reste employée une ligne plus haut dans cette phrase de la Stèle musulmane : 聖道雖同但行於西域而中國未聞焉 «Bien que la doctrine du Saint (de Mahomet) ressemblât (à celle des Lettrés chinois), elle n'avait cours (d'abord) que dans les pays d'occident et l'Empire du Milieu n'en avait point entendu parler.» 3° On vient de remarquer dans cette dernière phrase les mots 行... 中國 *Hing... Tchong-kouo*. Qu'on les rapproche de ceux du premier texte 流衍 *Lieou-yen*, et nous aurons complète, mais exposée d'une façon plus diffuse, l'expression même employée par *King-tsing*.

Deux pages plus loin, nous retrouverons, dans un curieux texte bouddhique, l'expression 流行, appliquée à la diffusion d'un sûtra du bouddhisme (釋教) traduit pas *King-tsing*, prédicateur de la religion du Messie (彌尸訶教).

ches, c'est-à-dire sur les côtés que présente l'épaisseur de la stèle. *Une partie seulement de la tranche de gauche est reproduite en fac-similé et en réduction*, dans le but de rendre la superscription de *Han-t'ai-hoa* (*Op. cit.*, pp. 12, 13).» Voici comme il convient de rétablir les choses : «La 1° Partie de *la Stèle* du P. Havret, renferme : 1° une phototypie mesurant 19 centim. de haut.) exécutée à Tokio (d'après une *photographie chinoise* faite à *Si-ngan*), représentant le monument vu de face, et revêtu du frottis-calque encore adhérent, pour faire ressortir davantage les caractères de l'inscription. 2° un fac-similé photolithographique *complet et de grandeur naturelle*, non seulement de l'en-tête (pp. II à XII), de la face principale (pp. XIII à LXXX) et du bas de la dite face (pp. LXXXI à LXXXVII), mais aussi de la *tranche ou face de gauche* (pp. LXXXVIII à XCVIII) et de la *tranche de droite* (pp. XCIX à CIV); plus la reproduction photolithographique, réduite, de l'inscription de *Han T'ai-hoa* (pp. CV à CVII), laquelle est un hors d'œuvre sur notre monument. *Le Monument* de M. l'abbé Guéluy, paru en 1897, donne, en deux planches et quatre phototypies belges : l'en-tête, les deux tranches et la face principale (celle-ci mesurant 22 centim. de haut); le tout en grande partie illisible.»

(1) Cf. *La Stèle*, 2ᵉ P., p. 240. — *Cursus litt. sin.* du P. Zottoli, vol. II, p. 414; *ibid.* p. 204.

COMMENTAIRE.

RÉDACTEUR DE L'INSCRIPTION.

大秦寺僧景淨述 (P. XIV, L. 3, 4).

Magnæ Ts'in monasterii sacerdos King-tsing retulit.	Composé par King-tsing, prêtre du monastère des grands Ts'in.

Et plus bas, sur la même ligne, en caractères syriaques que nous reproduirons à la fin de ce livre avec la traduction du Père Louis Cheikho :

Adam qassisa w'koreppisqopa w'papas d'Sinestan (P. XV, L, 1, 2).

Adamus presbyter et chorepiscopus et papas regionis sinicæ.	Adam, prêtre, chovévêque et pape de Chine.

— 寺僧 *Se-seng*.

Nous reviendrons plus loin sur ces expressions intéressantes, empruntées au bouddhisme (1).

— 述 *Chou*.

Le caractère très communément employé sur les monuments contemporains, pour désigner l'œuvre de la composition ou de la rédaction, est 撰 *tchoan* (cf le 金石萃編).

Le caractère *chou* (suivant le 說文 = 循也 «suivre») nous semble avoir été tout spécialement choisi par *King-tsing* pour recommander son impartialité comme historien : il *rapporte* et n'invente point. Il y a là une allusion évidente à cette parole de Confucius dans le *Luen-yu* (4° Chap., 上 1) : 述而不作,信而好古 (2). «Je rapporte et ne crée point ; je crois à l'antiquité et je l'aime.» *King-tsing* est donc bien le compositeur de l'inscription, et non point son simple traducteur ; d'autres caractères sont réservés à l'œuvre de la traduction : 翻 *fan*, que nous retrouverons plus tard dans l'inscription, et 譯 *i*, que l'on voit par exemple à la fin de tous les noms des rédacteurs du *Tripitaka* chinois. De plus, il est l'auteur de toute l'inscription, du 頌 *song* final, aussi bien que du 序 *siu*, car le mot 書 *chou* attribué à la fin de l'inscription à 呂秀巖 *Liu Sieouyen* (3) dénote toujours et exclusivement l'œuvre matérielle du copiste ou calligraphe. Ces deux rôles, de l'auteur et du copiste, sont soigneusement distingués dans les monuments épigraphiques ; d'ordinaire, ils remplis sont par deux personnalités différentes, mais il ne répugne nullement qu'un même homme assume ce double titre. On dira alors de lui 撰幷 (ou 兼) 書, comme nous le lisons, par exemple, de 五老山

(1) Voir également ce que nous en avons dit dans *La Stèle*, 2° P. pp. 12, not. 3, 255 seqq., 315 et passim.

(2) *Cursus*, vol. II, p. 252.

(3) Cf. *La Stèle* 1° P., p. LXXX.

(4) Inscription 靈慶神堂碑陰記 de 797, 20 de la 8° lune, gravée au verso de l'inscription de la note 5.

人 劉 字, au 103ᵉ kiuen du *Kin-che-tsoei-pien.* Si l'en-tête ou fronton 額 *ngo* est de l'écriture 篆 *tchoan*, on en mentionne spécialement l'auteur ; et quelquefois, ce sera le même que le calligraphe du corps de l'inscription : 書幷篆額, comme on peut le voir au même lieu (1). Le graveur lui même sera parfois nommé, 刻石, 刻字. De même, le réviseur, 撿校, s'il y en a. Enfin ceux qui érigent le monument, 立, 建, 造. Nous donnerons à leur place les renseignements qui conviennent à ces diverses personnes figurant sur notre Stèle.

Revenons à notre auteur. *King-tsing*, son nom de religion chinois, signifie «Lumière et Pureté, ou Illustre pureté.» Les Nestoriens s'étaient soumis à l'usage des religieux bouddhistes, qui remplaçaient les noms (*sing* et *ming*) portés jadis par eux dans le monde, par un vocable unique, composé ordinairement de deux caractères (2), souvent précédés du mot 釋 *che* pour mieux accentuer leurs attaches à la religion de *Sakia* 釋迦 (3). C'est ainsi que le voyageur bien connu *Fa-hien* s'apelait 釋法顯, *Che* jouant ici le rôle du nom de famille *sing* 姓. Les moines nestoriens, se contentant du mot *Seng* 僧, n'avaient point adopté de préfixe analogue ; mais nous voyons que plusieurs d'entre eux avaient fait du mot 景 *king*, le premier caractère de leur nom de religion 法名 *fa-ming* (4). Ainsi, outre le nom de *King-tsing*, nous relevons sur notre Stèle les noms 景通 *King-t'ong*, 景福 *King-fou*.

Une récente découverte, due à M. J. Takakusu, nous renseigne sur la nationalité et sur les travaux préférés de *King-tsing*. On nous permettra de reproduire intégralement cette note très intéressante (5).

«Prajna (法師梵名般剌若), bouddhiste de Kapis'a (北天竺境迦畢試國人), fit voyage à travers l'Inde centrale, puis par Ceylan et les îles de la mer du Sud, il arriva en Chine, où il avait entendu dire que se trouvait Manjus'rî. Il arriva à Canton, et passa aux provinces du Nord en 782. En 786, il rencontra un de ses parents qui était venu en Chine avec lui. Il traduisit avec *King-tsing*, prêtre persan du monastère de *Ta-ts'in* (大秦寺波斯僧景淨), le *Shatpâramitâ sûtra* (大乘理趣六波羅密多經) (6), d'après un texte *hou* (依胡本), en 7 *kiuen*. Mais parce qu'alors Prajna n'était familier ni avec le langage *hou*, ni avec la langue chinoise, que d'autre part *King-tsing* ignorait le sanskrit et ne comprenait pas l'enseignement de S'âkya (釋教), bien

(1) Inscription 鹽池靈慶公碑, de 797, 2 de la 7ᵉ lune.

(2) Souvent les noms des *s'ramanas* hindous traduits de leur langue maternelle, comportaient un plus grand nombre de caractères. La Stèle nous donnera un exemple semblable.

(3) *Cf. Catalogue* de Bunyiu Nanjio, col. 384.

(4) Cette expression est bouddhiste, mais elle ne dut point gêner un clergé qui avait pris le mot 法主 *Fa-tchou* (les bouddhistes avaient 法師 *Fa-che*) pour désigner un des degrés les plus élevés de sa hiérarchie.

(5) Elle a paru dans le *T'oung-pao*, en décembre 1896, sous ce titre : *The Name of «Messiah» found in a Buddhist Book, the Nestorian Missionary Adam, Presbyter, Papas of China, translating a Buddhist Sûtra.*

(6) N° 1004 du *Catalogue* de Nanjio.

qu'ils prétendissent avoir traduit' le texte, en réalité ils n'avaient point obtenu la moitié de ses gemmes: ils recherchaient un vain nom, sans souci de l'utilité publique, Ils présentèrent un mémorial au trône dans l'espoir d'obtenir la propagation (流行) de leur œuvre. L'Empereur (Té-tsong 德宗, 780-804), doué de sagesse et d'intelligence, et qui honorait la règle de S'âkya, examina ce qu'ils avaient traduit et trouva que les principes étaient obscurs et l'exposition diffuse. Un samghârâma(1) de S'âkya et un temple de prêtres de Ta-t'sin différant de coutumes et étant opposés de pratiques religieuses, King-tsing devait propager la religion du Messie (傳彌尸訶教), et les s'ramanas faire connaître les sûtras du Bouddha... (2).»

Ces faits, sans doute exagérés par Yuen-tchao 圓照, l'auteur de ce récit, se passaient quelque temps après l'érection de la Stèle. Ils nous montrent le prêtre nestorien King-tsing collaborant à la traduction d'un sûtra, et censuré, à cette occasion vraisemblablement par un édit impérial. M. Takakusu, en moraliste indulgent, excuse en ces termes l'essai de King-tsing : «Il est très naturel, dit-il, qu'il désire connaître le bouddhisme, afin d'y apprendre les vrais termes religieux, pour s'exprimer lui-même au peuple.» Nous aimons mieux conjecturer que King-tsing s'empara de ce traité moral des Hindous pour y accréditer les doctrines chrétiennes (3); et les reproches que lui adresse indirectement Yuentchao, d'avoir voulu confondre deux doctrines, l'une vraie, l'autre fausse, nous rendent cette explication assez probable (4). Même ainsi comprise, l'entreprise de King-tsing ne manquait ni de hardiesse, ni de dangers; mais cette observation faite, on ne peut nier que le choix fait pour un tel essai fût heureux. Le *Shatpâramitâ sûtra*, ou «Traité des six perfections», non plus celui de la collaboration, en 7 *kiuen*, mais celui de Prajna (5) tout seul (aidé sans doute de quelque confrère), a paru en 788, en 10 *kiuen* (6). Les trois premières parties, intitulées : 歸依三寶, 陀羅尼護持國界, 發菩提心, n'avaient rien de commun

(1) Monastère de bonzes. Cf. Eitel, *Hand-book*, ad voc.

(2) 貞元新定釋教目錄, par 圓照. — La période *Tcheng-yuen* va de 785 à 805.

(3) Il pouvait croire du reste que ces livres devaient leurs premières inspirations au christianisme, avec autant de bonne foi que plus tard de Guignes reconnaîtra un «faux Évangile» dans le premier sûtra traduit en Chine (par 摩騰), le 佛說四十二章經 (N° 678 dans le *Catalogue* de Nanjio). Cf. *Histoire des Huns*, Tom. II, pp. 227, 233.

(4) Voici les dernières paroles du texte de *Yuen-tchao*, auxquelles nous faisons allusion : 欲使教法區分, 人無濫涉, 正邪異類, 涇渭殊流.

(5) 般若, de 罽賓國. — Ce sûtra est précédé d'une préface de *Tai-tsong* 代宗, lequel était mort à la 5e lune de l'an 779; n'ayant pas sous les yeux le texte de cette préface, nous n'essaierons pas de concilier cette date, avec celle donnée par *Yuentchao* pour l'arrivée de Prajna à *Si-ngan*. Cela du reste importe peu au fond de notre histoire; même remarque sur la double origine attribuée à Prajna.

(6) C'est d'après l'analyse du 閱藏知津, 7e *kiuen*, fol. 5 à 7, que nous résumons ce sûtra. — Cf. Burnouf, *Le Lotus de la bonne loi*. pp. 546, seqq.

avec l'enseignement chrétien, et *King-tsing* avait dû supprimer ces préludes, manifestement superstitieux, sur le *triratna*, les *dhâranis* et les *bodhisattvas*. Peut-être avait-il adapté la quatrième partie, 不退轉, « le non retour (1) », à ses vues. Quant aux six dernières, on comprend l'usage qu'il put en faire par leur simple énumération : charité (布施, *dâna*), moralité (淨戒, *cîla*), patience (安忍, *kshânti*), énergie (精進, *vîrya*), contemplation (靜慮, *dhyâna*), sagesse (般若, *pradjnâ*).

Quoi qu'il en soit de ces conjectures, et pour en revenir à notre Stèle, il faut au moins retenir ceci, que *King-tsing* aimait les travaux de l'esprit, et que ses recherches sur la littérature bouddhique, datant sans doute de plus loin, l'avaient habitué et affectionné à la terminologie de cette religion.

La vaste érudition chinoise que suppose la composition de la Stèle n'est point une difficulté sérieuse contre la nationalité étrangère de *King-tsing* : à moins d'être un prodige de mémoire, tel que nous n'en connaissons point parmi les plus célèbres écrivains de la Compagnie en Chine, *King-tsing* a dû se faire aider par un lettré indigène, et cela suffisait pour qu'il eût le droit de signer l'article dont il avait fourni la première rédaction.

Les premiers traducteurs de la Stèle ne se sont pas préoccupés d'une question aujourd'hui résolue : convient-il d'identifier *King-tsing* avec le prêtre Adam, de l'inscription syriaque ? A première vue, la réponse semblait plutôt négative, car bien que placées approximativement sur la même ligne verticale, les deux mentions ne sont point, comme on l'a dit, « à côté » l'une de l'autre : un intervalle de 36 centimètres exactement les sépare. Et cependant, il n'y a pas à hésiter, c'est bien du même personnage qu'il s'agit, « comme le démontrent clairement les textes parallèles de l'inscription. » En effet, toutes les personnes appartenant à la hiérarchie ecclésiastique, qui paraissent sur la Stèle avec un nom chinois de religion, sont immédiatement désignées par leur nom et leurs titres syriaques ; le Patriarche Hananjesu lui-même n'a pas échappé à cette loi. Ceux-là seuls n'y ont pas été soumis, dont le nom chinois n'était qu'une translittération chinoise de leur nom syriaque, comme cela se voit dans le corps même de la Préface. Si, pour *King-tsing*, l'écrivain a laissé un espace notable entre les deux vocables, c'est qu'il désirait donner de plus justes proportions aux deux parties d'une ligne trop maigrement remplie (2).

La traduction du texte syriaque est exactement la même chez Assémani, chez Legge, et chez le P. L. Cheikho ; en outre, ces trois auteurs, se servant de décalques différents, ont lu et représenté sans hésitation ce texte absolument de la même façon, notamment le dernier mot *Fapas*. Ceci posé, nous sommes en présence de trois titres attribués à la personne d'Adam :

(1) *Cf. Handbook* d'Eitel, ad voc. *Aváivartika*.

(2) C'est ce même souci des proportions matérielles qui me semble avoir fait rejeter sur la droite l'écriture syriaque : la stèle n'étant point exactement rectangulaire, il s'agissait d'atténuer l'effet moins agréable que devait causer la juxtaposition d'une ligne verticale de caractères et d'une arête de trapèze légèrement oblique.

Celui de *Qassisa* « prêtre » ne fait aujourd'hui difficulté pour personne : il est plus clair que le caractère chinois 僧 *Seng*, par lui-même indéterminé au sacerdoce ou à la profession religieuse.

Celui de « chorévêque » est également assez clair. « Ce titre, emprunté des Grecs, dit M^{gr} Lamy, signifie *évêque rural*, vicaire de l'évêque pour visiter, à sa place, les bourgs et les villages et remplir les fonctions dont sont chargés parmi nous les vicaires généraux, les archiprêtres et les doyens. Adam est appelé *prêtre*, parce que les chorévêques n'étaient pas revêtus du caractère épiscopal. Ils étaient de simples prêtres. Cependant, chez les Nestoriens, ils étaient promus à cette dignité par une ordination particulière qui se trouve dans leur pontifical (1). »

Plus loin, le même auteur ajoute : « D'après les canons *arabiques* attribués au Concile de Nicée, le chorévêque est le visiteur des églises et monastères du diocèse ; il choisit pour l'aider des « périodeutes », séculiers pour visiter les paroisses et réguliers pour la visite des monastères ; il inspecte les églises, veille à ce qu'elles aient des prêtres et ce qui est nécessaire au culte et s'informe de la manière dont les prêtres administrent le baptême, célèbrent la liturgie et remplissent leur devoir ; il préside au choix des prêtres et des supérieurs des monastères et à la distribution des revenus des églises entre les prêtres et les diacres (2). »

Le troisième titre d'Adam, « Papas », a donné lieu aux interprétations les plus variées. La lecture du mot a été elle-même contestée au dire de Mgr Lamy. « D'après la photographie (?), il est difficile de dire s'il faut lire « papaschi » ou « papaschah. » Ce mot ne se rencontre pas ailleurs... Il n'appartient pas à la langue syriaque (3). » Partant du même principe, le P. Heller conclut : « Papaschi est donc sans doute chinois (4). » Dans cette voie, le laborieux auteur rejette les caractères 法師 (*al* 士), suggérés par le Prof. de Gabelentz, et admet 法史, dans le sens de « chancelier, archiviste (5) » ; traduction qu'il remplace plus tard par 法司, « commissaire, surintendant, surveillant (de l'observation) de la loi », dans le sens de « périodeute (6) ».

D'une part, le faux point de départ de ces ingénieuses conjectures nous empêche de les admettre. A propos du mot « Papas » de sa traduction, le P. L. Cheikho m'écrivait, le 20 juillet 1894 : « On sait que dans les premiers siècles de l'Église, le nom de « pape » était donné indifféremment aux patriarches, aux évêques et même aux prêtres. Aujourd'hui encore, les Grecs appellent leurs prêtres « papas », comme les Russes les appellent « popes. » D'autre part, quoi qu'il en soit des temps plus reculés, à l'époque des *T'ang*, nous ne rencontrons pas une seule fois un

(1) *Le Monument*, p. 97.

(2) *Ibid.* p. 98.

(3) *Ibid.*, p. 99. — Que n'a-t-on consulté notre photholithographie, dont les traits sont parfaitement formés ?

(4) *Das Nestorianische Denkmal in Si-ngan-fou*, Budapest, 1897, p. 42.

(5) *Das Nestorianische Denkmal*, dans *Zeitschrift für katholische Theologie*, 1885, pp. 111, 123.

(6) *Op. cit.*, p. 42.

caractère chinois prononcé aujourd'hui *fa*, pris pour le son *pa* ou *pap* dans les transcriptions bouddhiques (1) faites à *Si-ngan-fou*.

Faut-il voir dans l'expression, «papas», vague aujourd'hui pour nous, un «périodeute» ou *sa'oura* (visiteur) général de la Chine? nous le considérons comme probable, car, même lorsqu'on ne distingua plus chorévêque et «périodeute», ce double titre demeura conservé comme synonyme; et de plus, nous savons qu'au XIIIe siècle les Nestoriens eurent un *visiteur général* pour la Chine (2). Signalons une dernière solution, insinuée par Mgr Lamy, qui n'ose s'y arrêter : Adam serait προτοπαπας (sic) ou «archiprêtre», titre dont on rencontre la mention dans les canons *arabiques* et chez le Catholique Jésuiab.

Le mot *Sinestan* n'offre pas de difficulté. La terminaison *stan* est persane; elle s'ajoute aux mots pour désigner la localité, comme dans *Afghanistan*, *Kurdistan*, etc. Il reste *Sine* ou Chine. Bien que ce nom n'ait jamais été employé par les Chinois eux-mêmes pour désigner leur pays, c'est celui dont se sont constamment servis, avec des variantes nécessaires de prononciation, les étrangers, hindous et occidentaux (3). Les Hindous l'ont appelé *Tchina*, mot qu'ils ont rendu dans leurs livres bouddhiques par 支那, 指那, 至那. D'après J. Hager, la plus ancienne mention du mot *Chine* dans les auteurs occidentaux se trouve dans Eratosthènes, sous la forme Θιναι (sic), *Thinæ*. Or, «c'est à la même époque que le nom des *Tsin* (秦) dut retentir dans toute l'Asie (4).» Moïse de Chorène, auteur arménien du cinquième siècle, le nomme *Dyenastan*; Cosmas, le fameux voyageur du siècle suivant l'appelle *Tjinista*; etc. (5).

(1) *Méthode pour déchiffrer et transcrire les noms sanscrits*, par St. Julien, p. 101. — Les caractères qui alors représentaient le *pa* sanskrit, étaient : 波, 鉢, 跋, 般, 巴 et autres semblables. *Cf.* Eitel.

(2) *Le Monument*, pp. 98, 99.

(3) Voir, dans le *Panthéon chinois* de J. Hager, ce que dit cet auteur de la *Sérique* des anciens.

(4) Cette origine est la seule plausible qu'on puisse attribuer à ce nom, et nous ne suivons pas dans ses élucubrations *a priori*, le chevalier de Paravey, s'efforçant de démontrer que *Ts'in* 秦, nom d'une ancienne principauté chinoise, représente le même son que *Sères*, lequel vient de *Syriens*, ces derniers ayant fondé ladite principauté.... *Cf. Dissertation sur le nom hiéroglyphique de la Judée*, dans les *Annales de philosophie*, 1836. — Les conquêtes et le renom de *Ts'in Che-hoang-ti* 秦始皇帝 (221-210) ont très vraisemblablement fait choisir le nom de sa dynastie, *Ts'in*, par les étrangers, pour désigner son empire. On verra de même, plus tard, les Javanais désigner les Chinois par le nom de *T'ang*, parce que c'est sous cette dynastie qu'ils auront leurs premières relations avec la Chine.

(5) *Op. cit.*, pp. 8, 10 et *seqq.*, 14 et *seqq.* — Hager fait remarquer avec raison que ces prononciations ne diffèrent pas plus entre elles que celles adoptées par les Européens de nos jours : *(Sinæ), Chine, Tchina, Tchaïna*, etc.

DIEU.

粵若‖常然眞寂,先先而无元‖窅然靈虛,後後而
妙有‖摠玄樞而造化‖妙衆聖以元尊‖者,其唯我三
一妙身.无元眞主阿羅訶歟. (Pp. XV, l. 3, 4, XVI ; XVII, l. 1, 2).

Euge dum! incommutabilis adeo perfecte quiescens, procurrens primordiis ipseque carens principio; reconditus adeo spiritualiter purus, novissimorum postremus cujus mirabilis essentia. Sustinet mysticum cardinem, inde operatus creationem; mirificat omnes sanctos, ipse prior venerandus: ille ipse sola nostræ Trinæ Unitatis mirabilis substantia, absque principio verus Dominus Aloha, nonne ?

En vérité, immuable en son mode et souverainement paisible, devançant toute origine, lui-même sans principe; inaccessible et pur esprit, survivant à toute fin, dans son admirable essence. Détenant en ses mains une mystérieuse puissance, et auteur de la création; admirable dans ses saints, lui le premier digne d'hommages ; il n'est autre que l'admirable substance de notre Trinité une, que le vrai Seigneur sans principe.

— 粵若 *Yué-jo*. Locution rarement usitée, indiquant un début (d'après le 集傳 = 發語辭) d'une solennité emphatique. Nous la trouvons au commencement des quatre premiers chapitres du *Chou-king*, avec la variante de forme 曰若, l'écriture 粵若 appartenant au *Kou-wen* (2). *Koei-kou-tse* 鬼谷子, auteur taoïste qui vivait au 4ᵉ siècle av. J. C., commence son chapitre 捭闔 par ces paroles : 粵若稽古聖人之在天地間也 « Si nous examinons l'antiquité, (nous voyons) le saint placé entre le ciel et la terre. » — Sous les *Han* postérieurs, 王延壽, dans son 魯靈光殿賦, débute de la même façon : 粵若稽古帝漢祖宗濬哲欽明 « Examinons l'antiquité : les ancêtres des *Han* sont d'une profonde sagesse et illustres. » J'ai retrouvé la même formule initiale 粵若稽古 sur des stèles religieuses, contemporaines du monument nestorien, par exemple sur la pierre 妲神碑, érigée l'an 776 (3) ; sur une autre inscription bouddhique, 龍門西龕石像記, de *Lo-yang*, de date inconnue, mais classée par *Wang Tch'ang* dans les années 開元 (713-741) (4). Enfin, sur une inscription de l'an 1021, relative à un vivier où l'on met en liberté les poissons, 杭州放生池記 (5).

—Les quatre phrases suivantes sont parallèles deux à deux, suivant le génie de la langue chinoise. Elles ont été visiblement inspirées par la terminologie taoïste. Pour l'établir, je citerai d'abord les divers passages

(1) *Cursus* du P. Zottoli, vol. III, pp. 328, 332, 338 et 344.
(2) Les commentaires disent en effet : 曰,粵,越,通. 古文作粵.
(3) Reproduite dans le Supplément de *Wang Tch'ang* 金石續編, 8ᵉ *kiuen*.
(4) Dans 金石萃編, 81ᵉ *kiuen*.
(5) *Ibid.*, 130ᵉ *kiuen*.

du *Tao-tĕ-king* 道德經 de *Lao-tse* (1), désignant les attributs caractéristiques du *Tao* ou de la «Voie.» 道可道, 非常道 (1ᵉʳ chap.) «La voie qui peut être exprimée par la parole n'est pas la Voie éternelle.» — ... 其妙 (*Ibid*). «Son essence spirituelle (de la Voie)». — 此... 謂之玄... 衆妙之門 (*Ibid*). La (Voie) «s'appelle profonde... C'est la porte de toutes les choses spirituelles.» — 致虛極, 守靜篤 (chap. 16) «Celui qui est parvenu au comble du vide garde fermement le repos.» — 窈兮冥兮, 其中有精, 其精甚眞 (chap. 21) «Qu'il est profond, qu'il est obscur! Au dedans du Tao il y a une essence spirituelle. Cette essence spirituelle est profondément vraie» — 有物混成, 先天地生, 寂兮寥兮 (chap. 25) «Il est un être confus qui existait avant le ciel et la terre. O qu'il est calme! O qu'il est immatériel!» — 道常無名 (chap. 32) «Le Tao est éternel et il n'a pas de nom.» — 神得以一靈 (chap. 39) «Les esprits sont doués d'une intelligence divine parce qu'ils ont obtenu l'Unité (le Tao).» 道之尊... 夫莫之命而常自然 (chap. 51) «Personne n'a conféré au Tao sa dignité...: il la possède éternellement en lui-même.»

Ainsi *Lao-tse* prête au *Tao*, cause première (2), les attributs d'éternité (常), de vérité (眞), de tranquillité (寂), d'antériorité (先), d'intelligence (靈) (3), d'indépendance (虛), de profondeur (窈) (4), de spiritualité (妙), de mystérieuse causalité (玄) de tous les êtres (衆妙), et de dignité (尊), que *King-tsing* donne au Dieu des chrétiens; soient, en tout, dix ou onze titres communs à l'une et à l'autre terminologie. Ici donc, l'imitation faite par *King-tsing* est flagrante, et elle dut pour une bonne part contribuer à ce jugement que le P. Gaubil a porté sur l'auteur: «C'est un homme habile, mais porté pour la secte de *Tao* (5).» Mais revenons sur quelques-unes de ces expressions.

— 常然, 窅然 *Tch'ang-jan, Yao-jan*.

Ces deux mots sont formés de la même façon, par l'addition de la particule *jan* à un adjectif: «éternelle-ment, profondé-ment.» Ce caractère *jan*, dit Prémare, «sæpe nota est adverbiorum (6).» Et l'érudit auteur cite un exemple remarquable de *Siun-tse* 荀子: 儼然, 旺然, 棋然, 嘩然, 恢恢然, 廣廣然, 昭昭然, 蕩蕩然, ajoutant cette note malicieuse: «Miror quod tot adverbia deinceps posita non offendant aures (7).»

(1) J'emprunte ici la traduction de Stan. Julien, sans vouloir en justifier toutes les expressions.

(2) Deux des textes s'appliquent aux Saints et aux Esprits, procédant eux-mêmes du *Tao*. Dès lors, ils concourent assez directement à notre démonstration.

(3) Notons encore que 精, du chap. 21, est pris pour 靈, suivant certains commentateurs (*Cf.* St. Julien, *Le livre de la voie et de la vertu*, p. 165).

(4) Les caractères 窅 et 窈, de mêmes son et accent, sont synonymes suivant le Dict. de *K'ang-hi*: 窈或作窅通作窅, dans le sens de 深遠.

(5) *Mémoires concernant les Chinois*, Tom. XVI, 1814, p. 371.

(6) *Notitia linguæ sinicæ*, p. 173.

(7) *Ibid.*, p. 228.

— 眞寂 *Tchen-tsi.*

«Vérité et repos», tel est le double sens de cette expression divisée. «Vérité.» On sait quelle importance l'école taoïste a donnée à ce mot (1). Ce don de «Vérité», d'«Intégrité originelle», considéré chez les hommes, est ainsi défini par le philosophe *Tchoang-tse* 莊子 : 眞者，精誠之至也… 眞者所以受於天也 (2) «La Vérité, c'est la pure intégrité dans son plus haut degré; … c'est ce qu'on a reçu du Ciel.» — Bientôt nous retrouverons le même caractère dans l'expression 眞主.

«Repos.» Autre attribut fréquemment appliqué au *Tao*; par exemple, dans cette phrase du 尙書序孔疏 : 道本冲寂非有名言 «Le *Tao* de sa nature est vide (*Cf. Lao-tse,* chap. 4) et calme; aucun nom ne peut l'exprimer.»

On trouve des exemples de 眞寂 réunis. Ainsi 孫逖, dans la stèle 王公神道碑, a écrit : 不出戶庭，彌入眞寂 «Là, ne sortant point de chez lui, il pénétrait de plus en plus dans le calme de la vérité.» Même sens dans la phrase : 何由辯眞寂, de 韓駒 dans le 中寂堂 «Comment scruter la vérité et le silence ?»

— 先先… 後後 *Sien-sien… Heou-heou.* 先先, de même que 後後 qui lui fait pendant, peut être expliqué grammaticalement de deux façons, qui reviennent au même sens. 1° Si l'on donne l'accent long *siēn* au premier caractère, l'expression *sien-sien* signifiera : «le premier, le plus ancien», les deux caractères jouant alors un rôle identique. Rapprochés des deux caractères *heou*, signifiant alors «le dernier, celui qui survit», ils seraient la fidèle imitation des expressions géminées que l'on retrouve si fréquemment dans le *Che-king* (3). 2° L'on peut aussi lire le premier caractère *sién* avec l'accent descendant. Il a alors le rôle d'un verbe : «précéder», et répond bien à la phrase de *Lao-tse* citée plus haut : 先天地生 «Il précède la naissance du ciel et de la terre.» Si l'on adopte cette explication, *sién-siēn* devra se traduire : «Il précède tout ce qui est ancien.»

— 无元 *Ou-yuen.*

Nous trouvons cette expression, avec la variante d'écriture 無原, dans le 本經訓 de *Hoai-nan-tse* 淮南子 : 終始虛滿轉於無原 «Toujours, dans leurs divers états, (le *Yn* et le *Yang*) évoluent sur (l'être) sans principe.» — C'est dans le même sens, et avec cette écriture légèrement différente, 無源 «sans source», que l'expression *Ou-yuen* est donnée comme titre au 4ᵉ chapitre de *Lao-tse.* Elle signifie qu'il «n'y avait rien avant le *Tao* (4)».

— 虛靈 *Ling-hiu.*

Le second terme, le seul qui fasse quelque difficulté, est d'un usage fréquent dans les textes taoïstes, ainsi que nous le dirons bientôt à pro-

(1) *The divine Classic of Nan-hua,* par Balfour, pp. XXXVI, XXXVII.
(2) Chap. 31, 漁父.
(3) Le Père Zottoli, dans son *Cursus* (Vol. III, pp. XVI à XXI), a relevé 340 expressions ainsi formées, employées dans le Livre des Vers.
(4) *Cf. The Texts of Táoism,* P. I, p. 50.

pos des dons faits au premier homme, il signifie l'absence de passions et une capacité que rien ne saurait remplir. — Quant à l'expression totale, nous lui trouvons un lointain équivalent dans ce commentaire du *Tahio* par *Tchou Hi* : 虛靈不昧 «Vide, la faculté intellectuelle n'est pas obscurcie.»

— 妙有 *Miao-yeou*.

Wang Pi 王弼, dans son commentaire de *Lao-tse*, donne de cette expression l'explication suivante, qui convient presque aussi bien au vrai Dieu qu'au *Tao* : 謂之爲妙有者, 欲言有, 不見其形, 則非有, 故謂之妙, 欲言其無, 物由之以生, 則非無, 故謂之有也, 斯乃無中之有, 謂之妙有也 «On l'appelle *Miao-yeou* «l'Etre admirable». C'est que si vous voulez l'appelez «l'Etre», comme vous ne percevez pas sa forme, ce n'est pas «l'Etre» (matériel); aussi l'appelle-t-on *Miao* «admirable». Voulez-vous dire qu'il n'est pas ? Mais les choses lui doivent l'existence, ce n'est donc pas le Non-être; aussi l'appelle-t-on *Yeou* «l'Etre». Ainsi c'est l'Etre dans le Non-être; et on l'appelle *Miao-yeou* «l'Etre admirable.» — Ce passage de *Wang Pi* est cité par *Li Chan* 李善 dans son commentaire du 文選, à propos de ce texte de 梁昭明太子 太虛遼廓而無閡, 運自然之妙有, qu'il explique ainsi: «Le grand *Tao* met en mouvement l'Unité admirable qui existe par elle-même, et ainsi produit toutes choses.»

— 摠玄樞而造化 *Tsong-hiuen-tch'ou-eul-tsao-hoa*.

«A difficult clause», écrivait naguère J. Legge des premiers caractères, auxquels il n'avait pu rendre leur vraie forme.

Tsong (= 總) signifie «réunir en un faisceau», tenir en main. — *Tch'ou* = «gond, pivot, fondement, centre», désigne ici le pouvoir mystérieux (玄) de produire les êtres, comme (玄) 門 cité plus haut chez *Lao-tse*. — Y aurait-il ici une lointaine allusion à l'étoile *Dubhe*, dite 天樞 «pivot du ciel», et à la phrase du *Luen-yu* (上下, 1) (1) comparant celui qui gouverne par la vertu à l'étoile polaire autour de laquelle tournent toutes les constellations ? C'est possible, mais conjectural. — Je préfère simplement rapprocher notre texte de la phrase suivante de *Hoai-nan-tse* (chap. 原道訓): 經營四隅還反於樞 «L'œuvre de la création partout retourne à son centre.» Et encore, cette expression de *Tchoang-tse* (齊物論): 道樞, traduite par Legge «le pivot *Tao*».

Tchao-hoa appartient au vocabulaire taoïste, bien que dans cette école, l'expression indique une évolution plutôt qu'une création (2). C'est dans ce sens que *Tchoang-tse* l'emploie plusieurs fois au chap. 大宗師 (3). On la trouve pareillement chez *Hoai-nan-tse*, chap. 原道訓, 本經訓, etc. — Rien d'étonnant que *King-tsing* ait fait ce nouvel emprunt. Le nomenclature des missionnaires catholiques, j'ignore pour

(1) *Cursus*, Vol. II, p. 214.
(2) *Cf. The Texts of Táoism*, P. I, pp. 19. 21.
(3) *Ibid.*, pp. 249, 250. — Un peu plus haut, on trouve, dans le même auteur: 造物者.

quelle raison, ne l'a pas consacré; elle lui a préféré l'expression 化成, qu'on lit dans le Symbole, et qui ne vaut ni plus ni moins que 造化.

— 妙衆聖以元尊 *Miao-tchong-cheng-i-yuen-tsuen*.

J. Legge a signalé la ressemblance de ce passage avec la phrase suivante du *I-king* 易經 (說卦傳, 36) (1) 神也者, 妙萬物而爲言者也 «L'Esprit est ainsi nommé parce qu'il a fait admirables tous les êtres.» Cette fois *King-tsing* a eu une heureuse inspiration, qui lui a permis de calquer cette exclamation biblique (Ps. IV, 4): «Mirificavit Dominus sanctum suum.»

L'expression *Tchong-cheng* «tous les saints» était aussi dès lors connue; nous la trouvons par exemple dans des annales des *Han* antérieurs (董仲舒賢良策): 衆聖輔德 «Tous les saints (de l'antiquité, tels que *Choen*) aidaient la vertu (impériale).» Il va de soi que le mot *Cheng*, accepté depuis par les catholiques pour désigner les saints tels que les entend la religion chrétienne, n'avait point ce sens précis, quand les moines nestoriens l'ont utilisé pour la première fois; mais la nouvelle acception, donnée analogiquement, a suffi pour en faire un mot chrétien; ainsi en a-t-il été des autres termes de l'ordre surnaturel que catholiques ou protestants ont empruntés matériellement au paganisme depuis l'origine de l'Église.

Yuen-tsuen, «le premier Etre (le Principe) digne d'hommages», nous remet en mémoire: 1° le mot 尊 *Tsuen* «noble. vénérable», titre caractéristique donné alors par les Hindous aux patriarches et à certains saints du bouddhisme, traduisant l'*ârya* sanscrit (2); 2° l'expression 世尊 *Che-tsuen* (3), réservée au Bouddha, ainsi que 上尊 *Chang-tsuen*, 元尊 *Ta-tsuen* (4), 普尊 *Pou-tsuen* (5), 聖尊 *Cheng-tsuen*, etc. 3° 天尊 *T'ien-tsuen*, attribué en même temps aux 24 *devas âryas* (6), et à la Trinité taoïste (7); 4° et surtout le titre 元始天尊 *Yuen-che-t'ien-tsuen*, donné à la première personnes de la dite Trinité (8), et dont 元尊 *Yuen-tsuen* n'est qu'une abréviation.

— ... 者, 其唯 ... 歟 ... *Tché, k'i-wei ... yu*.

Les deux premiers caractères signifient: «celui qui..., celui-là...» Les deux autres affirment, sous la forme interrogative. Cette double façon de dire remonte à l'origine de la langue chinoise. Nous la trouvons identique dans le Livre des Mutations, à la fin de l'Emblème du Ciel (9):

(1) *Cursus*, Vol. III, p. 604.

(2) *Handbook* d'Eitel, *ad voc*.

(3) *Ibid.*, *ad voc*. Lokadjyechtha.

(4) Dans la nomenclature des mille Bouddhas 賢劫千佛名經.

(5) *Cf.* Harlez dans le *T'oung-pao*, Vol. VII, p. 362.

(6) *Handbook* d'Eitel, *ad voc. Pratibhâna, Sâgara*, etc.

(7) 三清 «Les trois Purs.» *Cf.* Edkins dans *Journal of the R. As. Soc. N. Ch. Br.*, 1859, p. 309.

(8) J. Legge (*God and Spirits*, 1852, p. 62 not.) nous donne, d'après une source chinoise, la définition suivante plus complète de la même divinité, à rapprocher de celle de *King-tsing*: 妙無上帝自然元始天尊.

(9) *Cf.* P. Zottoli, *Cursus*, Vol. III, 532.

...者, 其唯聖人乎 « Celui qui..., n'est-ce point seulement l'homme saint ? » Il est clair que le texte de la Stèle est calqué sur cette phrase antique, dont un seul caractère, la particule interrogative, a été modifié par l'emploi de 歟 *yu* au lieu de 乎 *hou*. — Comparer aussi cette phrase du *Luen-yu* (I 上, 2) (1), où l'on retrouve le caractère *yu*, sous la forme 與: 孝弟也者, 其爲仁之本與 « Cette piété envers les parents et les frères n'est-elle pas le fondement de la charité ? »

— 我三一 *Wo-san-i*.
« Notre Trine Unité. »

Dans les anciens livres, aussi bien que chez les historiens modernes, l'emploi du mot *Wo* « mon, notre », est fréquent pour désigner des relations de dépendance. Ainsi la Livre des Annales met sur la bouche de *I-yn* les mots: 我商王 « Notre Empereur des *Chang* »; sur celle de *Pan-keng* les mots: 我民 « Mon peuple (2). » Et de nos jours, un lettré chinois écrit couramment: 我朝, *Wo-tchao* « Notre Cour », 我大清 *Wo-ta-ts'ing* « Notre (Dynastie) *Ta-ts'ing* », 我皇上 *Wo-hoang-chang* « Notre Empereur », etc.

San-i indique le mystère d'un seul Dieu en trois personnes. Moins explicite que le 三位一體 « trois personnes (en) une substance » des catéchismes catholiques, cette expression existait déjà matériellement dans les historiens chinois, auxquels *King-tsing* l'a empruntée. Elle avait chez eux un sens différent du dogme chrétien, mais on comprend que le prélat nestorien, grand amateur d'emprunts, s'en soit avidement emparé. Nous la trouvons employée d'abord au 史記 *Che-ki* (chap. 封禪). Après avoir rapporté « qu'autrefois, les Empereurs, au printemps et à l'automne,, offraient, dans un rite solennel, des sacrifices à la Grande Unité, hors des murs à l'angle S.-E. (3) », *Se-ma Ts'ien* ajoute « qu'une fois tous les trois ans, ils offraient un sacrifice solennel aux Esprits *San-i* « Trois Unités » : le Ciel, la Terre, la Grande Unité. » 古者天子三年壹用太牢祠神三一, 天一, 地一, 太一 (4). Les annales des *Han* antérieurs, 前漢史 (chap. 郊祀志, 上), reproduisent ce texte dont ils n'omettent que le caractère 神: 古者天子三年一用太牢祠三一, 天一, 地一, 泰一 (5). Le Dictionnaire de *K'ang-hi* ne laisse aucun doute sur la lecture de ce texte (6).

(1) *Cursus*, vol. II, p. 210.
(2) Chap. 伊尹 et 盤庚, 上. *Cf. Cursus*, Vol. III, pp. 378, 386.
(3) 古者天子以春秋祭太一東南郊用太牢. — *Cf.* Chavannes, *Mémoires historiques*, Tom. III, p. 467.
(4) M. Chavannes semble avoir ponctué ainsi ce texte: ... 神三, 一天, 一地, 一太一, dans sa traduction: « Autrefois le Fils du Ciel immolait tous les trois ans une grande victime, dans les sacrifices à trois Dieux qui étaient l'un le Ciel, l'autre la Terre, et le troisième *T'ai-i*. » Mais cette lecture ne paraît pas devoir être soutenue contre l'explication du Dictionnaire de *K'ang-hi*, que nous donnerons bientôt.
(5) Le Dictionnaire de *K'ang-hi* donne à 泰一 le sens de chaos: 泰一者, 天地未分元氣也. Un commentaire du *Che-ki* identifie 太一 avec l'étoile du même nom.
(6) *Op. cit., ad litt.* 一又三一, (前漢郊祀志) 以太牢祀三一, (註) 天一, 地一, 泰一. etc.

Il me semble peu probable que les plus anciens livres chinois renferment une notion de la Trinité proprement dite, et il me suffira de rapporter très brièvement ici les vestiges de ce dogme que plusieurs ont cru retrouver.

1° Le P. Prémare traduit ainsi le texte du *Che-king* : «On croit que les anciens rois sacrifiaient à *l'esprit trine et un* (1).» Et le P. Amiot : «Autrefois l'Empereur sacrifioit solennellement de trois en trois ans à l'esprit Trinité et Unité (2).» Mais le texte complet condamne cette solution. 2° Le P. Prémare voit aussi la Trinité dans le 42ᵉ chapitre de *Lao-tse* (道化 Les évolutions, transformations du *Tao*), qu'il traduit ainsi (3) : «Les *Processions divines* commencent par la 1ʳᵉ personne : la 1ʳᵉ personne, se considérant elle-même, engendre la 2ᵉ ; la 1ʳᵉ et la 2ᵉ, s'aimant mutuellement, produisent la 3ᵉ. Ces 3 personnes ont tout tiré du néant (4).» Le P. Amiot (5) donne le même sens : «Tao est un par nature. Le premier a engendré le second ; deux ont produit le troisième ; les trois ont fait toutes choses.» Prémare n'a pas beaucoup de peine à justifier la traduction de la première phrase : 道生一, où il ne peut être question d'une production proprement dite, *Tao* et *I* étant identiques comme Legge l'admet avec plusieurs commentateurs chinois (6). *Cheng* alors exprimerait la *terminaison* de la nature, ou substance divine (道), dans la 1ᵉʳᵉ personne, qui est le Père. Quoique plus satisfaisante que celle de St. Julien et de Legge, cette explication reste trop douteuse à mon avis pour qu'on puisse l'approuver (7), 3° Les mêmes missionnaires (8) ont vu encore le mystère de la Sainte Trinité dans le chapitre 14ᵉ de *Lao-tse*, où le *Tao* est dit *I* 夷, *Hi* 希, *Wei* 微, «incolore, sans voix, incorporel», attribuant à des personnes divines, ce qui est dit de ces qualités du *Tao* : 此三者... 混而爲一, «lesquelles sont confondues en une seule».

(1) *Lettre sur le Monothéisme des Chinois*, p. 21. — A propos de ce texte, l'abbé Bonnetty renvoie aux *Annales de philosophie*, t. XX, p. 372, pour le texte de *Se-ma Ts'ien*, «affirmant que les anciens rois sacrifiaient à la Suprême Unité tous les sept jours.» C'est «pendant sept jours», qu'il faut lire : ... 用太牢七日, *Cf.* Chavannes, *loc. cit.*

(2) *Lettre sur les caractères chinois*, dans les *Mémoires concernant les chinois*, Tom. I. p. 300.

(3) 道生一, 一生二, 二生三, 三生萬物.

(4) *Vestiges des principaux dogmes chrétiens*, p. 89.

(5) *Mémoires*, Tom. I, p. 300.

(6) *The Texts of Táoism*, Part. I, p. 86.

(7) Legge cite l'interprétation très curieuse d'un commentateur de *Hoai-nan-tse* ; pour lui l'Unité est identique avec le *Tao* ; 二 signifie l'Intelligence spirituelle (神明), et 三 le souffle d'harmonie (和氣). Or, suivant l'enseignement catholique, la 2ᵉ personne de la Sainte Trinité est le Verbe, terme de l'intelligence divine ; la 3ᵉ est l'Esprit, terme de l'amour ou spiration divine. — J. Edkins voit dans le texte de *Lao-tse* un emprunt à la philosophie babylonienne et à la triple évolution qu'elle admet. *Cf. Foreign Origin of Taoism*, dans *The Ch. Rev.*, Vol. XIX, p. 398.

(8) *Cf. Vestiges*, pp. 92 à 95. — *Mémoires, l. cit.*

Le P. Cibot soutient aussi cette thèse dans son *Essai sur l'antiquité des Chinois* (1). On sait la confirmation qu'Abel-Rémusat voulut donner à cette interprétation : rapprochant les mots *I-hi-wei*, séparés dans le texte chinois, il crut y découvrir le nom de Jéhovah (2). St. Julien (3) et J. Legge (4) ont montré le peu de fondement de cette hypothèse que, plus récemment, Victor von Strauss (1870) et J. Edkins ont essayé de faire revivre (5). 4° En terminant, mentionnons pour mémoire l'induction de Prémare, tirée du caratère *I* 一, «une ligne, composée de *trois points* (6)»! Une autre conclusion forcée d'un texte de *Tchoang-tse* (7). «Une tradition constante que *Thai-khi* renferme *trois qui ne sont qu'un* : 太極合三爲一. La même chose se dit de la Grande Unité : 太一合三 (8).» Enfin les conjectures faites sur l'ancien caractère △ (9) par les Pères Amiot, Cibot et Prémare, sur l'expression 三靈 (10), etc.

En résumé, les Nestoriens arrivant en Chine n'avaient trouvé, en fait de traditions sur la Trinité, que des notions vagues d'une cosmogonie

(1) Paru sous le nom du P. Louis *Kao*, dans les *Mémoires*, tom. I, p. 142.

(2) *Cf. Mémoire sur la vie et les opinions de Lao-tseu*, 1823, pp. 42 et seqq. — *Mélanges asiatiques*, tom. I, 1825, *Sur la vie et les opinions de Lao-tseu*, p. 96.

(3) *Cf. Le Livre de la Voie et de la Vertu*, 1842, Introduction, pp. V à VIII.

(4) *The Texts of Tâoism*, Part. I, p. 58.

(5) J. Edkins, dans *The Ch. Rev.*, vol. XIII, 1884-85, pp. 12 et 13 *(The Tau Te Ching)*, donne ces mots, qu'il prononce *Ai, Kai, Mai*, d'après les principes de ses *Chinese characters* comme «étrangers, et représentant apparemment l'un des trois noms de Dieu». Deux ans après, dans le *Journal of the Ch. Br. of the R. As. Soc.*, vol. XXI, p. 202, l'inconfusible philologue lisait *I, Hi, Mi*, et suggérait que ces caractères sont peut-être pris dans le *Tao-té-king* pour la Trinité babylonienne Anou, Hia et Mulga. — J. Eitel a relevé l'arbitraire de ce système, dans *The Ch. Rev.*, vol. XV, 1886-87, p. 315.

(6) *Cf. Vestiges*, p. 99.

(7) 莊子, chap. 齊物論 : 一與言爲二. Prémare (*op. cit.*, p. 90) traduit : «La 1ʳᵉ personne profère et parle son verbe, et fait avec lui, non deux êtres, mais deux personnes.» *Tchoang-tse* ajoute 二與一爲三. Mais, comme on peut le voir dans les traductions, du reste peu compréhensibles, de Legge (*The texts of Tâoism*, P. I, p. 188), de M. Giles (*Chuang-tsu*, p. 24) et de Balfour (*The div. Classic of Nan-hua*, p. 21), la proposition est loin d'avoir la précision que lui a prêtée le P. Prémare.

(8) *Lettre sur le Monothéisme*, p. 21.—Le P. Amiot a encore renchéri sur Prémare. *Cf. L'antiquité des Chinois*, dans *Mémoires*, tom. II, p. 18. — Dans le 前漢史(律曆志), on trouve : 太極元氣函三爲一. Mais suivant les commentateurs chinois, 孟康 par ex., il s'agirait ici des 三才, le ciel, la terre et l'homme. Visdelou voit dans cette phrase une formule matérialiste et panthéiste. *Cf. Notice* imprimée à la fin du *Chou-king* de Gaubil, p. 495. Le P. Gaubil lui-même a repoussé comme une «rêverie» l'opinion de Prémare.

(9) *Cf. Mémoires*, tom. I, p. 299. *Lettre sur les caractères chinois*, par le P. Amiot. — Tom. IX, pp. 314, 315. *Essai sur les caractères chinois*, par le P. Cibot. — *Vestiges*, p. 106. Là, dans une note, le P. Prémare signale encore la forme ∴; mais pas plus de ses explications que de celles de l'ouvrage 翻譯名義集選 (chap. 經存梵字), nous ne pouvons conclure à l'idée d'une Trinité divine au sens de la Bible.

(10) *Cf. Vestiges*, p. 419.

indigène, plus probablement taoïste. Ils lui prirent l'expression 三 一 pour la christianiser (1).

— 妙身 *Miao-chen.*

L'expression est bouddhique, prise en totalité ou en partie. J'ai traduit: «admirable substance», c'est-à-dire l'être divin. L'emploi de *Chen* 身 pour désigner un esprit est assez hardi, car il semble que primitivement ce caractère n'ait désigné que des corps vivants ou des personnes humaines. Le bouddhisme étendit la portée de ce mot. «Suivant l'enseignement uniforme des différentes écoles bouddhiques (chinoises), nous dit J. Eitel, la nature humaine combine un corps matériel 色身 avec un corps spirituel 法身.... Tous les anciens soûtras attribuent à S'âkiamouni la distinction d'un corps spirituel (法身, m.-à-m. le corps de la loi, *Dharmakâya*) (2), et un corps matériel (色身, le corps de la forme) (3).»

Quoi qu'il en soit, nous trouvons l'expression *Miao-chen* appliquée à l'un des mille Bouddhas du *Bhadrakalpa* 賢劫, J. Eitel la signale (4) comme occupant la 729ᵉ place dans la liste qu'il a consultée. — Le 賢劫千佛名經 de la pagode *Tch'ong-ming-se* 崇明寺 de *Kiu-yong* 句容, dont nous possédons un bon décalque, donne sous le nᵒ 424 un Bouddha du nom de *Miao-chen-fou* 妙身佛. Qu'on se souvienne que ces listes étaient traduites en chinois longtemps avant la dynatie de *T'ang* (5), et l'on surprendra de nouveau *King-tsing* en flagrant délit d'emprunt.

— 眞主 *Tchen-tchou.*

«Le vrai Seigneur.» Nous avons vu plus haut le rôle du mot *Tchen* dans le taoïsme. Les bouddhistes n'eurent garde de laisser ce caractère dans l'oubli; c'est ainsi qu'ils adoptèrent dès le 3ᵉ siècle l'expression 眞人, pour désigner un homme intègre, un saint (6). Les juifs et les musulmans paraissent avoir fait, dès leur apparition en Chine, une application du mot *Tchen* à la Divinité. Les stèles juives de *K'ai-fong-fou*, de 1489 et de 1663 sont élevées dans des synagogues

(1) Cette expression devait être dès lors en usage chez les taoïstes. Nous la trouvons dans le 雲笈七籤, ouvrage taoïste fait sous les *Song*, par ex. dans cette phrase: 三一者精神炁混三爲一也, où l'on peut voir le *San-i* du *Che-king* adapté au texte de *Lao-tse.* Gaubil (*Hist. des Tang*, p. 82) signale, sous l'année 758, un sacrifice fait à la Grande Unité, qui, «selon la secte de *Tao*, comprenait trois.»

(2) Cf. *Hand-book of Chinese Buddhism*, ad voc.

(3) Cf. *The Nirvâna of Chinese Buddhists*, dans *The Chinese Recorder*, vol. III, 1870-71, p. 3.

(4) *Hand-book*, ad voc. *Padmottara*, où elle figure avec un caractère additionnel: 殊妙身.

(5) *Catalogue* de Bunyiu Nanjio, nᵒ 406.

(6) Cf. 一切經音義 composé par 玄應 vers 649, 8ᵉ *kiuen*, citant le 維摩詰經 lui-même composé au 3ᵉ siècle. Se rappeler que *Hiuen-yng*, à l'endroit cité, donne 眞人 comme synonyme de 阿羅漢 *Arhan* et de 阿羅訶 *Alaha. Cf. Quelques notes sur la Stèle de Si-ngan-fou*, Leyde, Brill, 1897, p. 7.

nommées 清眞寺 *Ts'ing-tchen-se* «Temple de l'Etre pur et vrai (1)», et la première d'entre elles donne à Dieu le nom de *Tchen-t'ien* 眞天 (2) «le vrai (Seigneur du) Ciel». Chez les Mahométans chinois, l'expression *Tchen-tchou* est une des plus ordinaires pour désigner Dieu (3). Même à défaut de monuments écrits plus anciens que le 17ᵉ siècle, nous pouvons légitimement supposer que ce nom était transmis par une ancienne tradition; car la première stèle musulmane dont le texte nous ait été conservé, celle de *Si-ngan-fou* (742), est dédiée à une mosquée s'appelant justement aussi 清眞寺 *Ts'ing-tchen-se* (4).

Je n'ai point trouvé *Tchen-tchou* dans les livres antérieurs aux T'ang (5), mais *Tchoang-tse* donne l'expression équivalente 眞宰 *Tchen-tsai*, dans cette phrase: 使若有眞宰而特不得其朕 «Il semblerait qu'il y eût là un vrai Gouverneur, mais dont on ne voit pas les traces (6).»

— 阿羅訶 *Alaha* (7).

J'ai signalé ailleurs (8) la présence de ce mot syriaque dans les lexiques officiels bouddhiques, tels que *I-ts'ié-king-yn-i* 一切經音義 (649) de *Hiuen-yng* 玄應, et *Fan-i-ming-i-tsi* 翻譯名義集 (1151) de *Fa-yun* 法雲 (9). Ces ouvrages font de 阿羅訶 un synonyme de *Arhan* ou *Arhat*, 阿羅漢, 阿盧漢 (10), mot qui exprime le 4ᵉ degré de perfection de l'*Arya* ou Vénérable bouddhique, et qu'ils définissent: 應眞, 應儀, 應供, 應受一切天地衆生供養 «Digne de l'in-

(1) Cf. *Inscriptions juives de K'ai-fong-fou*, par le P. Tobar, pp. 20, 36, 65, 105.

(2) *Op. cit.*, pp. 37 et 104.

(3) Cf. notamment, dans le 天方至聖實錄年譜, 20ᵉ *kiuen*, l'inscription 清眞教寺碑記 de *Hang-tcheou* (1670); les dissertations: 清眞教考序 (1634), 清眞教說, etc.

(4) Cf. *Ibid.*, fol. 7 et 8, le texte de cette inscription: 勅建清眞寺碑記, et ensuite celui de l'inscription de 1526: 勅賜清眞寺重修碑記.

(5) Aux 17ᵉ et 18ᵉ siècles, les jésuites ont employé plus d'une fois l'expression *Tchen-tchou*. Un ouvrage de M. Martini a pour titre 眞主靈性理言 (Cf. Cordier, *Essai d'une bibliographie*, 26). Les inscriptions données en 1711 par *K'ang-hi* à l'église des Pères français portent: 萬有眞元 comme titre principal, et pour l'une des inscriptions verticales: 無始無終先作形聲眞主宰. Ces derniers mots se retrouvent dans le catéchisme catholique.

(6) Chap. 齊物論. — «Ce mot, dit Legge, serait une assez bonne traduction pour le vrai Dieu. Mais, ajoute-t-il, *Tchoang-tse* n'admettait pas de pouvoir ou d'être surnaturel travaillant dans l'homme. Son vrai Gouverneur était le *Tao*.» Cf. *The Texts of Táoism*, Part. I, p. 179 not. — Un peu plus loin, *Tchoang-tse* emploie 眞君 *Tchen-kiun* dans le même sens.

(7) Telle est la prononciation des Syriens orientaux (nestoriens); les Syriens occidentaux (jacobites) prononcent *Aloho*. — C'est le *Elohim* hébreu de la Bible.

(8) Cf *Quelques notes*, pp. 7 à 11.

(9) Cf. *Catalogue* de Bunyiu Nanjio, nᵒˢ 1605 et 1640.

(10) 天竺三名相近, observe le *Fan-i-ming-i-tsi*.

tégrité, digne d'hommages, de services ; à qui tous les vivants des cieux et de la terre doivent un culte (1).»

J'ignorais alors que de fait l'expression 阿羅訶, eût été adoptée dans certains soûtras; mais depuis je l'ai trouvée dans le 佛頂尊勝陀羅尼經 (2), traduit en 679 (un siècle avant l'inscription de *King-tsing*), par l'officier *Tou Hing-i* 杜行顗, dans la phrase suivante: 除如來阿羅訶三藐三佛陀無能救者 (3) «En dehors de *Jou-lai* (*Tathâgata*) *Arhan Samyak Sambuddha*, il ne se trouve personne qui puisse sauver (*Chan-tchou*).» Elle se trouve encore dans une autre *dhâranî*, le 守護國界主陀羅尼經, (785-810) (4), œuvre de Prajna, lequel nous avons vu naguère associé à *King-tsing* pour la traduction d'un «Traité sur les six Perfections.» Là, elle tient le milieu entre l'expression 多陀阿伽度, *Tathâgata*, et 三藐三佛陀, *Samyak Sambuddha*. Rien d'étonnant que le *s'ramana* hindou, collaborateur du prêtre nestorien, ait adopté un mot employé par ce dernier en 781; ce qui nous intéresse davantage, c'est la remarque suivante, faite à propos de cette adoption par *Hi-ling* 希麟, dans le 續一切經音義, (4ᵉ *kiuen*) (5): 阿羅訶梵語訛略也，正云遏囉曷帝，此云應供，謂應受人天妙供故，即十號之中第二號. Tout en supposant que la transcription 阿羅訶, pour *Arhat*, est d'origine sanscrite, l'annotateur trouve qu'elle constitue une «abréviation erronée» 略訛; en effet elle ne reproduit pas la consonne finale *t*, que le même auteur figure aussitôt par le caractère 帝 *ti*. Bien que d'autres expressions, évidemment formées par des Hindous, soient sujettes à la même critique, nous trouvons cependant dans la remarque de *Hi-ling* un indice de l'origine nestorienne de 阿羅訶, expression capitale du dogme chrétien, qui dut être déterminée à *Si-ngan-fou* dès l'arrivée d'Olopen. C'était déjà une hardiesse assez grande, de la part des moines chrétiens, de forger, pour désigner le vrai Dieu, un mot si facile à confondre avec 阿羅漢, en possession chez les bouddhistes. Aussi, jusqu'à preuve du contraire, nous maintiendrons que ce sont ces derniers qui ont adopté l'expression des chrétiens.

(1) Ces définitions sont conformes au sens de la racine *Arh*, laquelle signifie à la fois : honorer, rendre un culte; et : être digne, mériter; égaler; avoir droit à qqc. *Cf. Dictionnaire* d'Em. Burnouf *ad voc.*

(2) *Cf. Catal.* de B. Nanjio, n° 349.

(3) Ce soûtra, ainsi que quatre autres (n°ˢ 348, 350 à 352) incorporés au *Tripitaka*, rapporte la légende de *Chan-tchou* 善佳, l'un des *Traiyastrins'as*, 三十三天, sauvé par l'intercession d'*Indra* (*T'ien-tchou* 天主). Cette fable dut être en grande vogue surtout sous les *T'ang*, car *Hoei-lin* 慧琳 rapporte, dans l'article: 記佛頂尊勝陀羅尼經翻譯年代先後, les auteurs et l'époque de huit traductions faites en l'espace de deux siècles : de l'année 564, sous les *Heou-tcheou* 後周, à 764 sous les *T'ang*.

(4) *Cf. Catal.* de B. Nanjio, n° 978.

(5) *Hi-ling* appartenait au monastère 崇仁寺 de *Pé-king*; son œuvre, comprenant dix *kiuen*, éditée en Corée, a été réimprimée au Japon en 1745; elle fait suite à l'ouvrage de *Hoei-lin*. *Hi-ling* ne nomme pas le traducteur de la *dhâranî*, mais la juxtaposition des trois autres livres attribués à Prajna ne laisse pas de doute sur sa provenance.

DIEU. 21

Ajoutons que les Nestoriens ne furent point les seuls qui s'exposèrent à ces dangereux rapprochements. Les stèles juives de K'ai-fong-fou, pour un nom il est vrai moins important que celui de Dieu, le nom d'Abraham père des croyants, n'ont point hésité à se servir (1) des deux expressions 阿無羅漢, 羅漢 (2), dont la première représente l'*Arhan* chinois, complet avec addition de 無 *ou*, la seconde le même mot, abrégé comme l'autorisait l'usage bouddhique (3). — Au XVIIe siècle, les jésuites de Chine essayèrent, pour désigner Dieu, une autre phonétisation moins compromettante. Le Dr Léon nous la signale en ces termes : 今云陡斯, 碑云阿羅訶 (4). On sait le sort de cette expression *Tou-se (Deus)*, définitivement remplacée par 天主 *T'ien-tchou*.

(1) *Cf. Inscriptions juives de K'ai-fong-fou*, par le P. Tobar, pp. 36; 58, 63; 65 et 63; 65.

(2) C'est par erreur que j'ai écrit 阿羅, dans *Quelques notes extraites d'un commentaire inédit*, p. 11.

(3) *Cf. Hand-book* d'Eitel, ad voc. Arhan (al. Arhat) : 阿羅漢 or 羅漢.

(4) *Cf. La Stèle*, IIe P., p. 409.

LA CRÉATION.

‖ 判十字以定四方.‖ 鼓元風而生二氣.‖ 暗空易而天
地開.‖ 日月運而晝夜作.‖ 匠成萬物.‖ 然立初人.‖ 別賜
良和.令鎮化海.‖ 渾元之性虛而不盈.‖ 素蕩之心本無希
嗜.‖ (Pp. XVII, l. 2, 3, 4; XVIII; XIX, l. 1, 2).

Distinguens decussatâ formâ et determinans quatuor oras, civit primigenium spiritum, sicque genuit geminum principium. Tenebris inanique transformatis, jam cœlum terraque patuerunt ; sole lunâque circumactis, tunc dies noctesque exorti.

Séparant en forme de croix, pour les déterminer, les quatre points cardinaux, il mit en mouvement l'éther primitif, et ainsi produisit le double principe. Les ténèbres et le vide furent transformés, et dès lors le ciel et la terre apparurent ; le soleil et la lune accomplirent leur révolution, et dès lors les jours et les nuits commencèrent.

Fabre factis universis rebus, effictum condidit primum hominem, insuper donans integritatis harmoniâ jussit dominari creaturarum universitati. Ingenua ingenita hæc natura, humilis et non tumescens ; simplex magnusque hic animus, radicitus expers concupiscentiæ appetitus.

Par son travail ayant accompli toutes choses, il façonna et dressa le premier homme, puis lui donnant l'intégrité et l'harmonie (des facultés), il lui conféra la domination sur l'immensité des créatures. Dans sa pureté primitive, cette nature était humble et sans enflure ; dans sa simplicité et sa grandeur, cette âme à l'origine n'avait point les appétits de la concupiscence.

Ce passage de la stèle est encore plus remarquable que le précédent par le parallélisme de ses phrases, qui toutes se répondent deux à deux, et s'éclairent mutuellement. Nous n'insisterons pas sur son interprétation qui est facile.

一 判十字以定四方 *Pan che-tse i ting se-fang.*

Il y a ici une allusion évidente à cette définition, bien chinoise à coup sûr, du caractère 十 *Che*, donnée par le 説文 *Chouo-wen*, et reproduite par le Dictionnaire de *K'ang-hi* : 十數之具也,一爲東西, ｜爲南北,則四方中央具矣, «*Che* «dix» est le nombre le plus complet : son trait horizontal désigne l'Est et l'Ouest; le vertical, le Sud et le Nord; et ainsi on a au complet les quatre points cardinaux et le centre.» Le P. Emmanuel Diaz, dans son Commentaire (1), donne une explication assez acceptable de cet emprunt singulier de *King-tsing* : «Ce caractère crucial, dit-il, dont les extrémités embrassent toutes les directions, désigne l'universalité de la création faite par Dieu, de qui vient et dépend toute la terre.» — Les Nestoriens de Chine semblent avoir tenu à cette figure, car nous en retrouvons des traces dans l'inscription (1281) de *Tchen-kiang* que nous avons reproduite jadis (2).

(1) 景敎流行中國碑頌正詮, fol. 7 et 8.
(2) *La Stèle*, II^e P., p. 385.

Faut-il voir dans cette phraséologie une vague insinuation de la rédemption par la croix ? Il semblerait, car telle est, sans détour, l'explication de plusieurs lettrés distingués, par exemple de *Wang Tch'ang* 王昶 (1) et d'autres (2). Cette première mention du «caractère crucial», venant après la croix tracée au frontispice du monument (3), serait alors comme un prélude de la phrase qui vient ensuite : 印持十字, laquelle fait évidemment allusion à la croix (4).

一鼓元風而生二氣 *Kou yuen-fong eul cheng eul-k'i*.

Il n'en coûtait pas plus à *King-tsing* de s'accommoder à la cosmogonie chinoise pour le mode de la création. — Cette théorie est lumineusement expliquée par le Père Zottoli, en ces termes : «Vous chercherez en vain dans les livres chinois des idées métaphysiques clairement définies; cependant la doctrine des anciens (sur l'origine du monde) peut être plus convenablement expliquée (qu'elle ne l'a été à partir du XIe siècle). Le Suprême Dominateur (上帝 *Chang-ti*), communiquant un souffle (氣 *K'i*) à la matière primitive (太極 *T'ai-ki*), l'a fécondée d'un double principe, parfait (陽 *Yang*) et imparfait (陰 *Yn*) ; ces deux principes, mis en mouvement, ont produit, par le groupement des molécules homogènes, les cinq éléments et la terre ; ils ont de même formé le ciel par les molécules plus subtiles qui s'élevèrent (5).»

Venons aux détails. — *Kou* signifie «exciter, mettre en mouvement», comme dans cette phrase du *I-king* (繫辭上傳, et 12) : 鼓天下之動 (6). — *Yuen-fong*, littéralement «le souffle primitif», doit-il s'entendre de la «matière primitive», dite plus haut *T'ai-ki ?* Tel est l'avis du P. Em. Diaz qui toutefois, évitant cette dernière expression, la remplace par 元料 *Yuen-liao*, synonyme de 渾淪 *Hoen-luen*, «la masse chaotique.» Il nous semblerait plutôt que *Yuen-fong* représentât le «souffle» *K'i*, principe actif de transformation. De plus, en rapprochant de cette expression celles où le mot *Fong* va bientôt reparaître, on peut se demander si l'écrivain n'a pas eu en vue ce passage de la Genèse (I, 2) : «Spiritus Dei ferebatur super aquas.»

Je rappellerai à cette occasion une intéressante discussion qui eut lieu entre protestants il y a un demi-siècle. Vers 1820, Morrison, Milne, Marsham s'étaient servis, dans leur traduction de la Bible, du mot *Fong*

(1) *Cf La Stèle*, IIe P., pp. 321, 399.—碑有判十字以定四方之語, 今天主教常舉手作十字, 與碑言似合.

(2) *Cf.* l'assertion de *Yu Tcheng-sié* 俞正燮, *op. cit.*, p. 404. — 十字架者, 景教碑所言, 判十字以定四方者也. —*Cf. ibid.*, p. 389, un troisième témoignage.

(3) *Cf. La Stèle* 1e P., p. 3.

(4) Remarquer les caractères 融四焰, dont elle est suivie, et qui confirment le rapprochement des deux textes.

(5) *Cf. Cursus*, vol. II, p. 48.

(6) *Cf. Cursus*, vol. III, p. 531.

pour traduire le *Ruach* hébreu (Pneuma, Spiritus) (1). Plus tard, un missionnaire, essaya de justifier cet emploi par les précédents. Dans un article signé Philo (2), il apporta plusieurs textes chinois, dont la valeur fut bientôt mise en doute par W. H. Medhurst (3), puis maintenue par leur premier traducteur (4). Le plus important de ces textes, tiré de *Tchoang-tse* (chap. 齊物論): 大塊噫氣, 其名爲風, est traduit hardiment par Philo: «Quand la grande Masse exhale son *Souffle* ou *Esprit*, celui-ci s'appelle *Fong*.» Mais Legge (5) traduit plus justement: «Quand le souffle de la grande Masse (la nature) est fort, on l'appelle Vent.» — Or cet exemple se trouve, dans le Dict. de *K'ang-hi*, entre cette première définition: 風以動萬物也, et cette phrase du 河圖 風者, 天地之使, citées également par Philo, à l'appui de sa thèse. — En résumé, rien de probant dans les textes chinois, en faveur du sens d'esprit donné à *Fong*; mais les missionnaires ont pu emprunter ce mot par analogie.

Quant à *Eul-k'i*, identifié par le P. Diaz avec les deux principes *Yn* et *Yang*, tel est bien en effet son sens. *Hoai-nan-tse* (chap. 說山訓) use de cette expression pour expliquer la formation de l'arc-en-ciel: 天二氣則成虹. On la retrouve encore dans ce passage du 梁簡文帝七勵: 判二氣之氛氳 «Séparer les vertus des deux principes, (indistincts jusque-là).» Le Dictionnaire de *K'ang-hi*, qui cite un autre exemple, dit formellement: 陰陽曰二氣.

一暗空易而天地開 *Ngan-k'ong i eul t'ien-ti-k'ai*

Cette phrase est visiblement inspirée des premiers versets de la Genèse (I, 2, 7 à 10): «Terra autem erat inanis et vacua, et tenebræ erant super faciem abyssi. — Et fecit Deus firmamentum... — Vocavitque Deus firmamentum cœlum... — Dixit vero Deus... Appareat arida... — Et vocavit Deus aridam terram...» La nudité (*K'ong* = inanis et vacua) où se trouvait la terre, ensevelie sous les eaux avant l'œuvre des six jours; l'obscurité (*Ngan* = tenebræ) qui planait alors sur l'abîme, sont parfaitement rendues par le texte chinois (6). — Quant au mot *I*, emprunté au Livre des Mutations (易經), le plus sacré de tous aux yeux des Chinois, il est d'une très heureuse application en la matière qui nous occupe. — J'ignore si l'expression *Ngan-k'ong* existait dès lors à l'état de composé dans la littérature chinoise; je n'ai retrouvé son équivalent que dans ce texte taoïste de date postérieure: 空暗之地 (雲笈七籤).

(1) Cf. *Records of the general Conference of the Prot. Miss. of China*, held at Shanghai, Mai 7-20, 1890, pp. 35; 49, 50. Rapports de Wm Muirhead et de John Wherry. Marsham (1820) 神之風 pour Esprit de Dieu, 聖風 pour St. Esprit. Morrison (1822) a 聖風 et 聖神風 pour St. Esprit.

(2) Cf. *The Chin. Repository*, vol. XVIII, 1849, pp. 470 et sqq.

(3) *An inquiry into the proper mode of translating Ruach and Pneuma*, Shanghai, 1850.

(4) Cf. *The Chin. Repository*, vol. XIX, 1850, pp. 486 et sqq.

(5) *The Texts of Tâoism*, Iᵉ P., p. 177.

(6) Fr. de Hummelauer, S. J., dans *Commentarius in Genesim*, p. 91.

Quant à l'œuvre du 2ᵉ et du 3ᵉ jour, ayant pour terme le ciel et la terre, elle est bien exprimée par les mots *T'ien-ti-k'ai*. De nos jours encore l'œuvre de la création du monde est communément exprimée par les mots : 開天闢地…

— 日月運而晝夜作 *Je-yué yun eul tcheou-yé tso*.

Voici l'œuvre du 4ᵉ jour, rapportée ainsi dans la Genèse (I, 16) : «Fecitque Deus duo luminaria magna : luminare majus, ut præesset diei, et luminare minus, ut præesset nocti…»

L'ouvrage *I-king* contient les expressions *Je-yué-yun* (繫辭上傳, 1ᵉʳ §) (1), et *Tcheou-yé* (*Ibid.*, § 2) (2), ainsi que *T'ien-ti* (*Ibid., passim*), lesquelles du reste n'offrent aucune difficulté.

— 匠成萬物 *Tsiang-tch'eng wan-ou*.

C'est le complément de l'œuvre, avant le 6ᵉ jour. — La première expression se trouve dans *Hoai-nan-tse* (chap. 泰族訓) : 此皆人之所有於性, 而聖人之所匠成也 «Voilà ce que tous les hommes ont dans leur nature et ce que font les saints.» Vers la fin de notre inscription, nous trouverons la variante 匠化 *Tsiang-hoa*. — Quant à l'expression *Wan-ou* «les dix mille choses», pour désigner la multitude des créatures, elle est d'un usage très ancien ; la voici par exemple employée au début du *I-king* (乾卦, 上經) (3) : 大哉乾元, 萬物資始 «Qu'elle est vaste la capacité du ciel ! c'est appuyés sur elle que tous les êtres naissent.»

— 然立初人 *Jan-li tch'ou-jen*.

Création de l'homme. — La loi du parallélisme suffirait à montrer que *Jan* n'est pas pris ici dans le sens de «alors», mais comme un verbe analogue au mot *li*. L'ouvrage 廣雅釋詁, cité par le 經籍纂詁, donne en effet à ce caractère le sens de 成 *Tch'eng* «faire». Et de fait, l'expression *Tch'eng* est chinoise. — Pour le mot *li*, qui proprement signifie ici «mettre, placer debout», il est d'un choix heureux et rappelle cette phrase du poète : «Os homini sublime dedit.»

Tch'ou-jen, «le premier homme», semble avoir été formé par *King-tsing*, pour exprimer une notion jusque-là inconnue.

— 別賜眞和, 令鎮化海 *Pie-se liang-ho, ling tchen hoa-hai*.

Ce passage énonce l'intégrité originelle, et le pouvoir sur toutes les créatures, deux privilèges que constate la Bible (Eccles. VII, 30) : «Inveni quod fecerit Deus hominem rectum (4).» — (Gen. I, 26, 28) : «Et ait (Deus) : Faciamus hominem… et præsit piscibus maris, et volatilibus cæli, et bestiis, universæque terræ… — … Et ait : … Replete terram, et subjicite eam, et dominamini piscibus maris, etc.»

(1) *Cf. Cursus.* vol. III, p. 560.
(2) *Ibid.*, p. 562.
(3) *Ibid.*, p. 524.
(4) On lit, immédiatement à la suite : «Et ipse se infinitis miscuerit quæstionibus.» L'homme, après s'être révolté contre Dieu, s'est embarrassé dans une foule d'erreurs et de vices. C'est ce que *King-tsing* va nous exposer bientôt.

Le mot *Pié* «distinguer» fait peut-être allusion au caractère gratuit et préternaturel de certains dons, *Se*, accordés à Adam. — *Liang* indique à la fois la bonté native, la rectitude morale, comme dans l'expression *Liang-sin*, signifiant «conscience droite». Le mot *Ho* signifie ici «concorde», comme dans le texte bien connu du *Tchong-yong* (31) (1) : 發而皆中節,謂之和 «Si (les sentiments, tels que joie, tristesse, etc.), dans leur exercice, atteignent tous la mesure, on dira qu'il y a harmonie avec la raison.» *Ho* désigne donc le juste équilibre qui existait entre les facultés supérieures et inférieures d'Adam avant sa chute, la soumission des sens à la raison, 上下二分之平, comme dit bien le P. Diaz.

«Subjicite eam (terram), et dominamini» de la Genèse est parfaitement rendu par *Ling-tchen* «Il lui ordonna de dominer». Les caractères *Tchen* et *Hoa* rapprochés rappellent ce passage de *Lao-tse* (chap. 37) : 萬物將自化... 吾將鎮之 «Tous les êtres se transformeront... Je les contiendrai (par le *Tao*).» — Les derniers mots *Hoa-hai* offrent un certain vague pour l'explication littérale. Faut-il traduire avec Legge : «les mers transformées», faisant ainsi allusion au premier état de la terre (Gen. I, 9, 10), ensevelie de toute part sous les eaux? Cette expression, basée sur une hypothèse que la science moderne ne pourra répudier, signifierait alors le continent actuel, tiré des mers. — Une autre traduction propose d'entendre le mot *Hai* dans le sens 寰海宇內 (sic P. Diaz), le continent entouré de mers. Rien de plus vulgaire que l'expression 四海 *Se-hai* «les quatre mers», pour désigner l'Empire, le contenant pour le contenu, et par exemple, le 後漢書, (chap. 鄧皇后紀) nous montre ainsi l'influence d'une impératrice transformant la Chine. 流化回海, — Une dernière explication, encore vraisemblable, accorderait à *Hai* le sens de «multitude», comme dans cette phrase du 梁簡文帝大法頌序 : 衆德之海 «l'océan de toutes les vertus.» — On peut choisir entre ces différents sens; je soupçonne que le génie subtil de *King-tsing* n'en désavouerait aucun, et que peut-être même il insisterait encore sur ce fait que par deux fois la Bible a commencé par le domaine des mers (piscibus) l'énumération des objets soumis à l'homme.

— 渾元之性,虛而不盈 *Hoen-yuen-tche sing, hiu eul pou-yng*.

Hoen-yuen se trouve pris substantivement dans les anciens livres, par exemple dans cette phrase du 班固幽通賦:渾元運物, où les commentaires lui donnent le sens de 大氣, c.-à-d. de 元氣. Mais ici, il est employé adjectivement et, si je ne me trompe, dans le sens de «intégral, original et grand». Un certain vague existe dans ces sortes d'expressions; ainsi Giles traduit 渾元之氣, par «le principe de vie»; etc. Legge rend notre texte par : «Man's perfect original nature.»

Hiu eul pou-yng nous ramène à la terminologie de *Lao-tse* (chap. 3) : 聖人之治,虛其心 «Lorsque le Saint gouverne, il vide son cœur»; (chap. 15): 保此道者,不欲盈,夫爲不盈... «Celui qui conserve ce *Tao* ne désire pas d'être plein. Il n'est pas plein (de lui même) (2).»

(1) *Cf. Cursus*, vol. II, p. 170.
(2) Legge (*The Texts of Tâoism*, P. I, p. 49), traduit d'une façon analogue le 或不盈 du chap. 4.

— 素蕩之心, 本無希嗜 *Sou-tang tche sin, pen ou hi-che.*

Sou-tang répond mot-à-mot à *Hoen-yuen* vu plus haut : «primitif, simple et vaste.» *Sou* désigne au physique une nature, un fond simple, et au moral, ce qui est simple, sincère, comme dans cette phrase du 禮檀弓 : 有哀素之心 «avoir au cœur la sincérité de l'affliction.»

Le second membre de phrase, au point de vue purement littéraire, ne répond point aussi strictement au membre correspondant de la phrase précédente; mais son sens ne présente pas de difficultés. — Nous ne devons point nous étonner que *King-tsing* ait insisté sur ces dons de l'intégrité originelle, non plus que sur leur perte : l'ignorance concernant ces deux points de la doctrine révélée a réduit de tout temps les philosophes païens ou libres-penseurs à des contradictions de tout genre. Relire par exemple, au chap. 6 de *Mong-tse* (1), l'intéressante discussion du philosophe Mencius avec *Kao-tse* : le premier soutenant contre le second que la nature de l'homme était droite par elle-même. *King-tsing* en nous dépeignant la «nature» et le «cœur» d'Adam avant sa chute, avait certainement en vue cette dispute classique, ainsi que l'affirmation qui la suit (*Mong-tse*, chap. VII, 上, 1) (2) : 存其心, 養其性, 所以事天也, «garder son *cœur*, nourrir sa *nature*, voilà comment on sert le ciel.»

(1) *Cf. Cursus*, vol. II, pp. 562 seqq.
(2) *Ibid.*, p. 598.

LE PÉCHÉ ET SES SUITES.

中轍 ｜ 隟
結祀以邀
禱 ｜ 茫然無得
｜ ｜ ｜

此是之
隨役以
情役役 ｜
｜ ｜ ｜ ｜

於肩大
五淪種
以浼二
復休 ｜

平 ｜ 閒
十空六
有營百
久迷營

精純 ｜ ｜
｜ ｜ ｜
｜ ｜ ｜
｜ 慮亡途

鈿飾妄
以是之
託以指
智矯以

彈施之
｜ 內或
羅 ｜ 善
伐 ｜ ｜

乎妾非
於彼法
｜ ｜ 或
迫轉燒

洎 ｜ ｜
冥同織
福煎

(Pp. XIX, 1. 2, 3, 4; XX;
XXI; XXII, 1. 1, 2, 3).

Accidit ut Satan diffundens fraudes, oblaqueans fucavit puram essentiam: diduxit rectitudinis dignitatem ab hujus boni medio, admisitque confusionis similitudinem cum suæ perversitatis statu.

Quapropter tercentæ sexagenæ quinque sectæ humeris subsecutæ connectebant orbitas, certatim texentes legum retia. Alii commonstrantes creaturas, hoc insistebant principio; alii evacuantes Ens, sic immergebantur superstitione; alii precabantur, sacrificabant ad evocandam felicitatem; alii jactabant virtutem ad decipiendos homines. Sapientiæ cogitationes assidue movebantur; affectuum studia semper intenta; defessi adeo quin succederet, ustione urgebantur, magisque torrebantur: gradatim obtenebrabant perditionis viam, protrahebantque aberrationem fausti reditus.

Il arriva que Satan, disséminant ses fraudes, se para de l'ornement emprunté d'une pure essence, et qu'ouvrant une brèche dans cette grandeur morale, au milieu de cet heureux état, il y introduisit la ressemblance de la confusion.

De là, des sectes aussi nombreuses que les jours de l'année, qui se suivirent pressées, et tracèrent à la suite leur sillon, tissant à l'envi les filets de leurs lois. Les uns, désignant les créatures, s'appuyaient sur elles comme sur leur principe; les autres, supprimant la réalité de l'Etre, se plongeaient dans la superstition; d'autres adressèrent des prières et des sacrifices pour attirer le bonheur; d'autres enfin firent parade de vertu pour en imposer aux hommes. Les pensées de la sagesse (humaine) étant en travail incessant, les passions du cœur (des partis) sans cesse en mouvement, dans cette activité fébrile qui restait sans effet, poussé à bout par ces soucis dévorants, et même consumé, on accumulait les ténèbres dans cette voie de la perdition, et l'on éternisait cet éloignement du retour vers le bien.

Voici une vive et originale peinture du péché originel et de ses suites.

— 洎乎娑彈施妄 *Ki-hou So-tan-che-wang.*

Ki-hou «En arriver à... Il arriva que» est une expression usitée sous les *T'ang*; on la trouve par exemple chez 駱賓王 *Lo Ping-wang*, qui vivait un siècle avant *King-tsing*.

So-tan = Satan, signifie «l'ennemi, le persécuteur, le séducteur»; le mot *diabolus*, venant du grec, veut dire «calomniateur». C'est lui que St. Jean (Apoc. XII. 9) nous représente en ces termes: «Draco ille magnus, serpens antiquus, qui vocatur Diabolus, et Satanas, qui seducit universum orbem (1).» — Les moines nestoriens ont fait pour le nom du

(1) *Cf. Ibid.* XX, 2.

prince des démons ce qu'ils avaient fait pour celui de Dieu; ils l'ont translittéré. Les catholiques pour désigner les mêmes objets se sont contentés d'emprunter au bouddhisme chinois les dénominations *Mo-koei* 魔鬼 (1) et *T'ien-tchou* (2).

Che-wang «Répandre le mensonge», expression bien choisie pour rendre les ruses du démon, dont Eve a dit (Gen. III, 13): «Serpens decepit me», et Notre Seigneur dans St. Jean (VIII, 44): «...Non est veritas in eo (diabolo); cum loquitur mendacium ex propriis loquitur, quia mendax est, et pater ejus.»

— 鈿 飾 純 精 *Tien-che tchoen-tsing*.

Tien signifie un ornement en métal; *che*, chercher à paraître ce que l'on n'est pas. Ainsi entendue, l'expression complète serait bien rendue par «*ementiri*,— se parer des dehors». Ce sens nous forcera à abandonner l'interprétation du P. Diaz et plus encore celle de J. Legge, mais la construction générale de tout le passage, autrement incohérente, deviendra ainsi régulière.

Tchoen-tsing, rapporté par les auteurs précités à nos premiers parents, devra donc s'appliquer à Satan. *King-tsing* aurait-il pu mieux traduire cette parole de St. Paul (II Cor. XI, 14), si connue des ascètes chrétiens: «Satanas transfigurat se in angelum lucis, — Satan se transforme en ange de lumière», c'est-à-dire, suivant les commentateurs, «en ange de vérité, de justice, de piété»? — L'expression *Tchoen-tsing*, prise absolument, n'offre du reste aucune difficulté; nous la trouvons indifféremment appliquée aux éléments (楊炯文): 海岳之純精, ou à un empereur (漢二祖優劣論): 貞和之純粹.

— 闃平大於此是之中，燻冥同於彼非之內 *Kien p'ing-ta yu tse-che tche-tchong, h'i ming-t'ong yu pei-fei tche nei.*

Ce passage, écrit avec raison J. Legge, est «a most difficult sentence to translate, but a fine example of the balancing of antithetic terms and phrases in Chinese composition.» Il va nous trouver de nouveau en désaccord avec les mêmes auteurs.

Déblayons d'abord le terrain, réduisant à leur valeur les formules opposées *Tse-che*, *Pei-fei*, d'une texture tout à fait chinoise. Elles veulent dire simplement: «Le bien (surtout moral) d'une part; le mal, d'autre part». Ou bien tout au plus signifieront elles: «Le bien de l'un (d'Adam); le mal de l'autre (de Satan).» *Tchoang-tse* et *Lié-tse* nous offrent des expressions de ce genre; le premier, par exemple, dans cette phrase (chap. 齊物論): 彼亦一是非，此亦一是非. «Là, comme ici, il y a un bien et un mal»; l'autre opposant 我之是非 et 彼之是非, dans un sens analogue

(1) *Cf. Hand-book* d'Eitel, *ad voc. Mâra.*

(2) L'expression *T'ien-tchou* «Seigneur du Ciel» est vraisemblablement d'origine taoïste. On la trouve employée par *Se-ma-Ts'ien*, pour désigner l'un des huit Esprits auxquels sacrifiait *Che-hoang-ti*. Elle fut ensuite adoptée par le bouddhisme et appliquée aux maîtres des *Devalokas*, des *Brahmalokas*, et au Bouddha lui-même. De tous ces «Seigneurs du Ciel», le plus populaire en Chine, surtout à l'époque des *T'ang*, fut toujours Indra, lequel est censé présider, au centre du mont Mérou, aux 三十三天 *Traiyastrims'as*, «demeures célestes des 33 *Devas*.»

Il reste à définir les trois premiers caractères de chaque membre.

D'une part *P'ing-ta* ne peut guère laisser de doute ; il s'agit de cette «grandeur morale», de cet «équilibre», dont il a été question tout à l'heure. Le P. Diaz l'a bien compris, lorsqu'il écrivait : 平大之眞性. J. Legge a eu une forte distraction en traduisant ainsi qu'il l'a fait. Le mot *Kien*, dont les acceptions sont fort variées, est ainsi déterminé à signifier «intercepter, faire obstacle», ce qui donne un sens général très naturel.

D'autre part *Ming-t'ong*, placé en parallèle avec *P'ing-ta*, ne paraît pas devoir être pris comme un équivalent de ce dernier, mais plutôt comme une antithèse. Le P. Diaz, déterminé peut-être par ces mots de la Bible (Gen. I, 26) : «Faciamus hominem ad imaginem et similitudinem nostram», a admis le premier sens (冥同之眞愛) en traduisant «la ressemblance divine par la charité»; mais 1° l'expression *Pei-fei*, qui suit, n'est point d'accord avec une telle interprétation, surtout si l'on compare le premier membre : 平大... 此是... 2° *Ming* veut dire «obscur» ; on l'applique, il est vrai, au ciel matériel, mais il est plus remarquable comme emploi dans 冥間 *Ming-kien* (al. 冥付) «les enfers» (1), et c'est sans doute dans le sens d'infernal, ou de diabolique, qu'il est pris ici. — Le texte suivant (紫微王夫人詩), donné par le *Pei-wen-yun-fou*, indique simplement la «ressemblance mystérieuse» (de l'être et du non-être) : 有無自冥同. Ici, aucune difficulté, les deux termes de la ressemblance étant clairement exprimés.—En conséquence de l'interprétation proposée, *K'i* devra signifier «introduire» et l'expression *Ming-t'ong* rappellera ce passage de la Sagesse (II, 23-25) : «Deus... ad imaginem similitudinis suæ fecit illum (hominem). — Invidiâ autem diaboli mors introivit in orbem terrarum. — Imitantur autem illum qui sunt ex parte illius.»

一是以三百六十五種 *Che-i san-pé-lou-che-ou tchong*.

Quant au nombre assigné aux fausses doctrines inventées par l'humanité déchue, — 異教之衆, dit bien le P. Diaz, — nous ne voyons rien, ni dans la littérature chinoise, ni dans l'Ecriture, qui le justifie à la lettre ; mais un texte de l'Ecclésiaste, cité plus haut dans une note, disant que l'homme déchu «s'est trouvé engagé dans des questions infinies», semble avoir inspiré à *King-tsing* l'expression dont il s'est servi : «aussi nombreuses que les jours de l'année.» — Confucius, donnant, dans sa glose du *I-king* (繫辭上, IX) (2), le nombre rond 360 : 凡三百有六十, pour les jours de l'année : 當期之日, calculés d'après les éléments du fameux 河圖 et les six traits des hexagrammes (3), a vraisemblablement inspiré *King-tsing*, si friand de citations du *I-king*, et que nous verrons bientôt revenir au même endroit pour lui emprunter toute une phrase : 能事畢矣.

Dans l'énumération qui suit, des erreurs humaines, nous devons nous attendre à des allusions à l'état religieux de la Chine et aux trois sectes principales que protègent les empereurs des *T'ang*.

(1) *Cf. Hand-book* d'Eitel, *ad voc. Naraka.*
(2) *Cf. Cursus*, vol. III, p. 574.
(3) *Ibid.*, p. 575 not 2, et tabl. IX des figures.

— 肩 隨 結 轍, 覓 織 法 羅 *Kien-soei kié tché, k'ing tche-fa-louo.*
Kien-soei se voit au Livre des Rites (曲 禮, 上) (1) dans cette phrase facile : 五 年 以 長, 則 肩 隨 之 ; et *Kié-tché* dans un passage des Annales des *Han* (文 帝 紀), où les chars des envoyés impériaux sont représentés 結 轍 於 道 «traçant leurs ornières sur la route.»
K'ing... louo se trouve dans cette phrase du 左 傳 (襄 公, 8ᵉ an.) : 競 作 羅, que Legge traduit : «travailler à un filet avec des vues discordantes.» — *Fa*, dans *Fa-louo*, veut dire sans doute ici «loi, méthode, corps de doctrine» ; mais je ne serais point étonné que *King-tsing* eût choisi ce caractère de préférence à un autre, pour censurer indirectement le bouddhisme dont il était caractéristique dans le sens de *Dharma* (2).

— 或 指 物 以 託 宗 *Hoei tche ou-i t'ouo tsong.*
Hoei... hoei... peut se traduire : «Ou bien... ou bien...» ; et encore : «Les uns..., les autres.» *Lao-tse* (chap. 29) a donné un exemple remarquable de l'emploi de cette formule, dans la phrase suivante : 故 物 或 行 或 隨, 或 呴 或 吹, 或 強 或 羸, 或 載 或 隳.
Outre le sens purement matériel de «montrer du doigt une chose», que l'on trouve dans le Dictionnaire de *K'ang-hi*, l'expression *Tche-ou* a celui de «jurer par une créature», comme dans cette phrase de 駱 賓 王 : 同 指 山 河 «jurer ensemble par les montagnes et les fleuves». — Enfin *T'ouo-tsong* est bien rendu par le P. Diaz : 奪 之 若 主.
Cette catégorie vise au premier chef le taoïsme, coupable d'avoir divinisé les forces de la nature. — Inutile d'ailleurs d'insister sur cette erreur du naturisme, signalée par la Sagesse (XIII, 1, 2) en ces termes: «Vani sunt homines, in quibus non subest scientia Dei...Aut ignem, aut spiritum, aut citatum aerem, aut gyrum stellarum, aut nimiam aquam, aut solem et lunam, rectores orbis terrarum deos putaverunt (3).»

— 或 空 有 以 淪 二 *Hoei k'ong-yeou i luen eul.*
Le P. Diaz voit avec raison dans cette phrase une allusion aux tendances matérialistes et nihilistes du bouddhisme lequel «refuse à l'Etre toute réalité» (妙 有), et se sert précisément du mot *K'ong* pour exprimer ce défaut de réalité (4). Par le fait même, il détruit la notion de «l'Etre par excellence» (妙 有), c'est-à-dire Dieu.
Le P. Diaz, faisant rapporter le mot *Eul* au «néant» et à l'«Etre» (空, 有), traduit l'expression *Luen-eul* par «confondre le Néant et l'Etre». Quoique plus raisonnable que la traduction de J. Legge, cette version ne nous satisfait pas. *Luen* d'abord signifie «tomber dans» ; quant à *Eul*, il paraît bien avoir ici le sens de «superstition, hétéro-

(1) *Cf. Cursus*, vol. III, p. 624.
(2) *Cf. Hand-book* d'Eitel, *ad voc.*
(3) C'est dans le même sens que St. Paul disait aux Romains idolâtres (Rom. 23, 25) : «Mutaverunt gloriam incorruptibilis Dei, in similitudinem imaginis corruptibilis hominis, et volucrum, et quadrupedum, et serpentium. — Commutaverunt veritatem Dei in mendacium, et coluerunt et servierunt creaturae potius quam Creatori.»
(4) *Cf. Hand-book* d'Eitel, *ad voc. S'ûnya* : «A metaphysical term designating the unreality of all phenomena.»

doxie», 異端, que lui donnent les commentateurs, dans ce passage de 荀子, (chap. 儒效篇): 拚一而不二. Cette interprétation de *Eul* (二 *al.* 貳) n'a d'ailleurs rien d'insolite: les plus anciens livres l'opposent à *I* 一, «vérité, simplicité,» et lui donnent le sens de «fausseté, impureté»; par ex. le *Che-king* (國風, ode 28) (1): 士貳其行... 二三其德, et le *Chou-king* (chap. 咸有一德): 一德...德二三; etc.

— 或禱祀以邀福 *Hoei tao se i kiao fou.*

Le caractère 邀 *Yao*, pris ici dans le sens de «demander» 求, équivaut, suivant le Dictionnaire de *K'ang-hi*, à 徼 *Kiao*. Or l'expression *Kiao-fou* est d'un usage fréquent dans le 左傳, où il indique toujours la demande du bonheur adressée à un esprit ou à un défunt. Consulter par exemple les passages suivants: (僖, 4° an.) 徼福於... 社稷一 (昭, 3° an.) 徼福於太公. — Ailleurs: 徼福於先君.

Quant aux mots *Tao-se*, ils se trouvent au *Li-ki* (曲禮, 上), où le P. Zottoli (3) les traduit «Supplicatio (ad petendas gratias); Propitiatio (ad Manes propitios reddendos)», dans cette phrase: 禱祠祭祀, 供給鬼神. Or, ici encore, il s'agit bien des «Mânes et des Esprits» *Koei-chen*. Bien plus, un ancien commentateur (鄭) du même passage écrit: 求福曰禱. Donc, sans aucun doute, *King-tsing* a visé dans ce troisième paragraphe l'erreur du confucianisme, plaçant l'objet de ses espérances dans le bonheur de la seule vie présente, et s'appuyant pour l'obtenir sur des protecteurs incapables de la lui procurer.

— 或伐善以矯人 *Hoei fa chan i kiao jen.*

Fa-chan, «se vanter de ses avantages,» se trouve au *Luen-yu* (chap. III, 上, 29). (4), sur les lèvres de *Yen-yuen*, le disciple préféré de Confucius.

Le P. Diaz applique ce paragraphe aux diverses sectes religieuses qui, «calomniant (矯誣) la vraie doctrine, aveuglent les hommes par leurs discours (5).» Peut être serait-il mieux de l'entendre de tout homme orgueilleux en général et de traduire simplement «en imposer aux autres», comme nous l'avons fait. — Il me paraît probable que *King-tsing* en traçant ces mots, flétrissant l'orgueil source de tout péché, a eu en vue l'exclamation des impies au jour du jugement (Sap. V, 8): «Quid nobis profuit superbia? aut divitiarum jactantia quid contulit nobis?»

Les paroles de l'Ecriture qui précèdent ce passage (Sap. V, 6, 7) conviennent d'ailleurs parfaitement au texte chinois qu'il nous reste à traduire: «Ergo erravimus a viâ veritatis, et justitiæ lumen non luxit nobis...—Lassati sumus in viâ iniquitatis et perditionis, et ambulavimus vias difficiles, viam autem Domini ignoravimus.» Etablissons cette concordance.

(1) *Cf. Cursus*, vol. III, pp. 48 et 50.
(2) *Cf. Cursus*, vol. III, pp. 384 et 386.
(3) *Cf. Cursus*, vol. III, p. 622.
(4) *Cf. Cursus*, vol. II, p. 242.
(5) 異端立教, 妄自尊大, 矯誣眞理, 俾人惑于其說

— 智慮營營, 恩情役役 *Tche-liu yng-yng, ngen-ts'ing i-i.*

Ces quatre expressions se trouvent dans des œuvres antérieures à notre Stèle et n'offrent point de difficulté. Ainsi *Tche-liu* se voit dans 荀子 (chap. 修身篇); *Yng-yng* dans le *Che-king* (小雅, ode 65) (1), avec le sens de «voltiger, aller et venir en bourdonnant»; *Ngen-ts'ing*, dans 吳少微詩; *I-i*, dans *Tchoang-tse* (chap. 齊物, 胠篋), comme: 衆人役役 «travail incessant du commun des hommes», comparé à la conduite du Saint; ou surtout comme: 終身役役, 而不見其成功 «Peiner sans relâche toute sa vie, sans voir le fruit de son travail (2).»

— 茫然無得, 煎迫轉燒 *Mang-jan ou té, tsien-pé tchoan-chao.*

Nous venons de voir que la première de ces deux phrases est calquée sur celle de *Tchoang-tse*. Quant aux expressions elles-mêmes, *Mang-jan* rappelle le 芒芒然歸 d'une amusante histoire de *Mong-tse* (3), et *Ou-té* se dit au *I-king* (井卦) (4) des eaux d'un puits, qui restent stationnaires, «sans augmentation». Le 不得 de la 1ᵉ Ode du *Che-king* lui est ressemble d'assez près.

L'origine chinoise de la seconde phrase me semble difficile à tracer. De plus, le parallélisme défectueux de ce passage empêche d'éclairer le second membre par le premier; aussi les versions les plus diverses ont-elles été proposées. Le P. Diaz traduit: 其心煎迫, 轉相燒害 «Excités par la chaleur de leurs passions, ils se portaient mutuellement de cuisantes blessures.» Peut-être vaut-il mieux supprimer ce sens relatif de *Tchoan*, et voir ici quelque chose d'absolu; cependant l'interprétation du P. Diaz a le mérite de rappeler plus littéralement les énergiques paroles de St. Paul, flétrissant la luxure des Romains, aussitôt après avoir dit qu'ils «préférèrent le culte de la créature à celui du Créateur» (Rom. I, 27): «Exarserunt in desideriis suis in invicem». — Pourrait-on voir dans cette phrase une réminiscence du Livre déjà cité de la Sagesse, décrivant les «angoisses» de l'impie, jugé par Dieu et condamné aux feux de «l'enfer»? (Sap. V, 3, 14) «...Præ angustia spiritus gementes...— Talia dixerunt in inferno hi qui peccaverunt.» Nous n'oserions le nier, dans une telle incertitude du texte (5).

— 積昧亡途, 久迷休復 *Tse mei wang tou, kieou mi hieou fou.*

Ici encore, grande divergence dans les traductions européennes, du moins pour les caractères *Wang* et *Hieou*, auxquels par exemple J. Legge donne le sens de verbes actifs: «perdre la voie; cesser la recherche (de la vérité)». Une telle interprétation est difficile à justifier, au

(1) Cf. *Cursus*, vol. II, p. 208.

(2) L'allusion à ce dernier passage de *Tchoang-tse* n'est guère douteuse dans notre texte, surtout si l'on complète ledit passage: 爾然 (King-tsing va dire 茫然, dans le même sens) 疲役而不知其所歸 «Etre fatigué, épuisé par son travail, sans savoir où l'on va.»

(3) Cf. *Cursus*, vol. II, p. 418. Les deux caractères 茫 et 芒 se prennent l'un pour l'autre, dit le Dictionnaire de K'ang-hi.

(4) Cf. *Yi king* de Legge, p. 165.

(5) Un des huit enfers bouddhiques, le *Tapana*, s'appelle 燒然獄. Cf. Eitel, *ad voc.*

moins pour *Hieou-fou*, que le savant sinologue avait tout autrement traduit dans le *I-king* (復卦) (1), d'accord avec les commentateurs chinois: «Excellent or admirable return» (2). Car, il est peu croyable que *King-tsing* ait fait un tel emprunt à un livre canonique pour lui donner un sens presque diamétralement opposé. — La portée de *Hieou-fou* ainsi fixée détermine celle de *Wang-tou;* ce n'est point «perdre la vraie voie», mais la «voie de la perdition — via iniquitatis et perditionis». Nous avons du reste des exemples de *Wang* pris ainsi pour qualifier un substantif; ainsi, dans *Mong-tse*, 亡人 signifie «un exilé».

Tsi et *Kieou*, opposés ici l'un à l'autre, se trouvent unis dans certains textes, chez 梁舟, par exemple, où 積久 a le sens de «avec le temps».— Quant au pouvoir de *Mei* et de *Mi* comme verbes actifs, il ne paraît pas faire de difficulté; c'est ainsi que 迷途, 迷路 sont vulgaires dans le sens de «faire fausse route».

(1) *Cf. I-king*, pp. 108, 110.
(2) Sur ces mots : 休復吉, le Commentaire dit : 復之休美吉之道也

L'INCARNATION.

於是我三一分身·景尊彌施訶·戢隱眞威·同人出
代·神天宣慶·室女誕聖于大秦·景宿告祥·波斯覩耀以
來貢. (Pp. XXII, l. 3, 4; XXII; XXIV, l. 1).

Interea, nostrâ Trinâ Unitate replicante seipsam, præclarus venerandus Messias, reconditam celans veram majestatem, assimilatus hominibus prodiit sæculo. Angelici cœli prædicaverunt exultantes; virginalis puella peperit Sanctum in Magna Ts'in. Præclara stella nuntiavit fausta, Perseque videntes fulgorem venerunt oblaturi.

Cependant notre Trinité s'est comme multipliée, l'illustre et vénérable Messie, voilant et cachant son auguste majesté, se rendant tout semblable aux hommes, est venu en ce monde. Les puissances angéliques publièrent la bonne nouvelle; une femme vierge enfanta le Saint dans la grande Ts'in. Une étoile lumineuse annonça... et la Perse, apercevant son éclat, vint lui faire hommage de ses présents.

一 於是我三一分身 *Yu-che, Wo San-i fen-chen.*
Yu-che, «Sur quoi, alors...»

Nous arrivons à l'expression qui a été, bien à tort du reste, le plus discutée, surtout par ceux qui ne possédaient aucune notion de la langue chinoise, comme fut par exemple le trop célèbre abbé Renaudot.

Wo-san-i, qui la précède, n'a pas besoin d'explications, après ce que nous en avons dit plus haut (p. 15). Je rapprocherai seulement de ce texte, celui qui lui correspond dans l'Eloge (頌) (1) : 眞主无元... 分身出代. — Ayant traité ailleurs (2) cette question, je me contenterai de reproduire ici mes premières notes, que je crois bon de faire précéder d'une brève définition du dogme catholique et de l'erreur nestorienne.

L'Eglise catholique enseigne que le «Messie», Jésus-Christ, «le Dieu-homme» ou «l'Homme-Dieu», a deux natures distinctes, humaine et divine, et une seule personnalité, la divine. Nestorius a nié la seconde partie de cette assertion; pour lui, il y avait, dans le composé théandrique, deux personnes distinctes; il s'ensuivait qu'entre Dieu et l'homme il n'y avait pas une union substantielle, mais seulement une union d'affections, de volontés et d'opérations. A l'encontre de cette hérésie, les Jacobites ont enseigné qu'il n'y avait en Jésus-Christ qu'une seule nature, composée de la divinité et de l'humanité.

Ceci posé, «écartons tout d'abord de l'expression *Fen-chen* le sens nestorien que plusieurs ont cru y trouver.

«L'abbé Renaudot (1718) est le premier auteur de cette prétendue découverte. Il venait d'établir historiquement le caractère nestorien des auteurs de la Stèle, et d'autre part Kircher, un jésuite, avait écrit un livre pour établir l'orthodoxie catholique des missionnaires syriens.

(1) *Cf. La Stèle,* II^e P., pp. LXVII, LXVIII.
(2) *Cf. La Stèle chrétienne de Si-ngan-fou. Quelques notes extraites d'un commentaire inédit.* Leide, 1897, pp. 12 à 18.

C'en était assez pour échauffer la bile de cet esprit brillant, mais passionné. Chose curieuse ! Pour appuyer son affirmation, cet écrivain, complètement ignorant de la langue Chinoise, n'a besoin d'autres preuves que de la traduction du même Kircher! Celui-ci avait traduit, d'après Boym : «Personarum trium una communicavit seipsam clarissimo *Mi Xio;* ... simul homo prodiit in sæculum. — Verus Dominus communicando seipsum prodiit in mundum.» C'étaient deux sens différents, dont aucun toutefois ne donnait à Renaudot le droit de conclure comme il le fit : «Ces paroles marquent clairement la manière dont les Nestoriens expliquent le Mystère de l'Incarnation, ne reconnaissant l'union du Verbe et de l'homme que dans l'inhabitation, par une plénitude de grâce, supérieure à celle de tous les Saints (1).»

«En réalité, rien n'était moins clair que cette conclusion, ce qui n'empêcha point Renaudot de faire école, jusque dans notre siècle. Wylie, bon sinologue mais pauvre théologien, voit dans l'expression *Fen-chen* «une forte présomption en faveur de l'origine nestorienne du monument... Si l'on cherchait un terme concis pour rendre le dogme nestorien, il est douteux qu'on eût pu trouver une expression mieux appropriée (2)». — Or Wylie avait traduit : «Our Triune, Divided in nature, Illustrious and Honourable Messiah... — Divided in nature, he entered the world.» Et encore d'une façon plus compréhensible : «Our Trinity being divided in nature, the Illustrious etc. (3)». Même en supposant cette traduction exacte, nous ne voyons pas en quoi cette singulière «division *de la Trinité* en deux natures» serait un indice des croyances nestoriennes.

«L'abbé Huc ne fut pas plus heureux, lorsqu'en 1857 il soutint la même thèse. Il n'avait du reste fait que copier sa traduction dans Visdelou et ses conclusions dans Renaudot, dont il taisait les noms (4).

«Vers le même temps, John Kesson proclamait que «le Credo du monument chinois est si évidemment nestorien, qu'il serait superflu de le prouver (5).»

«Puis G. Pauthier, suivant en cela l'opinion de son maître Abel-Rémusat (6), s'évertua, mais sans plus de succès, à établir le sens nestorien des deux trop fameux caractères (7).

«Plus sage nous paraît le Dr J. Legge, lorsqu'il fait cette observation : «Tout ce que je dois signaler est que le point embarrassant, en ce

(1) *Cf. Anciennes Relations des Indes et de la Chine*, pp. 242, 243.
(2) *Cf. The N.-Ch. Herald*, n° 283; 29 déc. 1855.
(3) *Ibid.*, n° 222; 28 oct. 1854.
(4) *Le Christianisme en Chine*, t. I, pp. 54, 65; 77, 78.
(5) *The Cross and the Dragon*, Londres, 1854, p. 41.
(6) *Nouv. Mélanges asiat.* t. II, Paris, 1829, p. 191. — Rémusat, sans justifier son opinion par un examen suffisant du monument, ni de la doctrine nestorienne, s'est contenté de jurer sur la foi des philosophes très peu sinologues et nullement théologiens du XVIII^e siècle. Il confond notamment les Nestoriens et les Jacobites monophysites, les partisans d'erreurs diamétralement opposées !
(7) *Cf. L'Inscription syro-chinoise de Si-ngan-fou*, pp. 7; 55, 56.

qui regarde le dogme particulier de Nestorius, est évité dans notre Inscription. La place où on eût été en droit de l'attendre est au commencement du 4ᵉ paragraphe, et il y est dit seulement: «Our Tri-une (Eloah) divided His Godhead, and the Illustorious and Adorable Messiah... appeared in the world as a man.» D'autres traductions des caractères chinois ont été essayées, mais je ne puis construire et rendre ceux-ci par d'autres termes. Le point scabreux de la doctrine nestorienne a été évité, et très sagement évité, par ceux qui composèrent l'Inscription (1).»

«Cette traduction se rapproche beaucoup de celle donnée par le P. Prémare. La traduction littérale Kircher-Boym, et surtout l'usage qu'en fit Renaudot en faveur de son opinion, nous ont valu les explications suivantes de l'ancien missionnaire: «Il n'y a pas un mot qui ne soit répréhensible (dans cette version). *Ngo-san-yi* (我 三 一) ne peut signifier *trium personarum una*, mais l'Unité Trine que nous adorons; comme on a coutume de dire *Ngo-hoang-chang* (我 皇 上) notre Empereur, le Roi que nous servons. Alors, dit le texte chinois, *notre Unité Trine sépara une personne, afin qu'elle fût l'adorable Messie et...qu'elle naquît semblable aux hommes*. On avait dit dès le commencement *ngo-san yi-miao chen* (我 三 一 妙 身) les personnes adorables, de notre Trinité. La lettre *chen* (身) signifie la personne. On dit *Sieou-chen* (修 身), orner sa personne par la vertu; et c'est de là que le texte a dit *fen-chen* (分 身) (2).»

«Legge a traduit *Chen* par Divinité; Prémare par Personnes et Personne divines; en réalité, absolument parlant, ce mot peut être pris dans l'un et l'autre sens, la philosophie chinoise ne distinguant point les notions de substance et de personne avec la précision que le dogme chrétien a introduite dans les langues d'Occident. Quoi qu'il en soit, après ce que nous avons dit de l'expression bouddhique *Miao-chen*, la dernière remarque de Prémare tombe d'elle-même, et il ne reste ici à *Chen* d'autre sens que celui de «substance (divine)» ou de «Divinité». Cette observation n'infirme en rien l'argument principal de Prémare.

«Ce qu'il importe en effet de remarquer, avec nos deux auteurs, bons juges en matière de sinologie, c'est que l'expression *San-i* ne signifie pas «l'une des trois personnes», comme l'ont cru plusieurs des premiers traducteurs. Dès lors, si l'on fait un verbe du mot *Fen*, il a pour sujet, non le Messie, mais la Trinité tout entière. Et cette remarque, que rend encore plus frappante la construction du second texte (頌), suffirait à elle seule pour renverser le raisonnement de Renaudot.

«En tenant compte de cette observation, nous trouvons, chez les différents traducteurs, les sens qui suivent: «Notre Trine Unité communiqua une Personne, — communiqua sa substance; — ou: divisa, mit à part, sépara, etc. — donna un corps.»

(1) *The Nestorian Monument of Hsi-an Fu*, Londres, 1888; pp. 5, 25; 42.
(2) *Lettres édifiantes*, Edit. Aimé-Martin. Tom. III, p. 584.

«D'autres ont fait de *Fen* un participe. La phrase présente alors ce sens : «De notre Trine Unité, la Personne divisée, la Divinité séparée...»

«D'autres enfin ont vu dans les deux caractères *Fen-chen* un substantif composé, répondant à l'idée de «Personne». Cette interprétation qui, comme la précédente, présente un avantage au point de vue littéraire, celui d'une phrase moins morcelée, nous semble devoir être rejetée. C'était, si je ne me trompe, le sens que le P. Diaz attachait à *Fen-chen*, dans son commentaire chinois : 分身者, 乃天主第二位也, «*Fen-chen*, c'est la 2ᵉ Personne divine». Il faudrait, dans ce cas, construire *Fen* avec l'accent *k'iu-cheng* 分 ; l'expression *Fen-chen* présenterait alors une grande analogie avec 分位 *Fen-wei*, et se traduirait «particeps substantiæ, qui a sa part propre de la substance ; personne.»

«Quelque brillante que nous paraisse cette interprétation, elle a pour nous le tort grave d'être trop *a priori*, et nous lui préférerions celle que nous livreraient des monuments contemporains (1). Or, en dépit de Wylie qui voyait dans le terme *Fen-chen* «un caractère non commun, suffisant pour attirer l'attention» sur les doctrines nestoriennes, la trop fameuse expression avait au VIIIᵉ siècle un sens nettement déterminé et d'une tout autre portée.

«Qu'on se reporte à la page 201 de notre 2ᵉ Partie. Au milieu de cette inscription, qui date de l'année 752, et que *King-tsing* avait pu voir dans l'enceinte du monastère 千福寺 *Ts'ien-fou-se*, le lecteur verra un curieux emploi de l'expression qui nous occupe. Voici ce passage : 入禪定, 忽見寶塔宛在目前, 釋迦分身遍滿空界 «(Le Maître de la contemplation *Tch'ou-kin*) étant entré en extase, vit tout-à-coup comme une tour se dessiner sous ses yeux et *S'âkya* se multipliant remplir l'espace.» — Ce fait merveilleux, qui donna bientôt naissance au *stûpa* de *Prabhûtaratna* 多寶塔, cette tour à laquelle est précisément dédiée la susdite inscription, rappelle un phénomène surnaturel appelé par les Docteurs catholiques «multilocation», ou «réplication», imitant de loin l'ubiquité divine, et consistant dans la présence simultanée d'un corps ou d'un esprit dans des lieux différents.

«Ce phénomène, qui multiplie les présences comme en «divisant le corps ou la personne» (分身), fut attribué de vieille date par le bouddhisme chinois, d'une façon très particulière, à *Maitreya*, le continuateur actuel de la mission de *S'âkyamuni*. «Aussi, observe M. E. J. Eitel, ce *Bodhisattva* est-il le Messie attendu des bouddhistes, mais gouvernant dès maintenant la propagation de la foi bouddhique, notamment par le moyen de naissances ou d'apparitions spontanées sur la terre (2).»

(1) Nous lui préférerions même le sens fort vulgaire, mais encore très moderne, de «mettre au monde», que, dans le langage ordinaire, certaines contrées donnent à l'expression *Fen-chen*. Nous avons dit ailleurs (P. II, p. 323) que le lettré *Yu Tcheng-sié*, prenant même cette expression dans son sens matériel, avait fait de la Trinité, la «mère» du Dieu des Chrétiens : 碑稱三一妙身无元眞主阿羅訶, 又稱其母爲三一分身景尊彌施訶 (*Ibid.* p. 404).

(2) *Cf. Hand-book, ad voc.* Anupapâdaka, Nirmânakâya, Maitreya, Trikâya, Tuchita.

L'INCARNATION.

«Donnons un exemple de ces apparitions attribuées à *Maitreya* descendant du ciel (天) *Tushita*, pour le salut des mortels. — L'ouvrage, 傳燈錄 *Tchoan-teng-lou*, écrit sous les *Song*, dans la période 景德 *King-té* (1004-1007), par le s'ramana 道原 *Tao-yuen*, rapporte le fait, suivant à la 3ᵉ lune de l'an 917 : 布袋和尙偈曰,彌勒眞彌勒, 分身千百億,時時示時人,時人自不識 «Le bonze *Pou-tai* fit cette invocation : «*Maitreya*, le divin *Maitreya*, se multiplie dix milliards de fois ; sans cesse il apparaît aux hommes, et les hommes ne le connaissent pas (1).»

«L'expression *Fen-chen* prise dans ce sens était dès lors fort populaire. Nous lisons en effet dans le 清異錄 *Ts'ing-i-lou*, ouvrage fait sous les *Song* par 陶穀 *Tao Kou* (né vers 930, mort à 68 ans), que 葛從周 *Ko Tsong-tcheou*, général très brave de la dynastie *Liang* (907-923), reçut des gens de *Tsin* le surnom de 分身將 *Fen-chen-tsiang*, «Général qui se multiplie ou se dédouble», parce que «dans l'action, semblable à un Esprit, on le voyait apparaître sur tous les points» : 每 臨陳,東西南北,忽焉如神.

«Il est impossible que *King-tsing*, traducteur de soûtra et si bien au fait de la terminologie bouddhique, ait pris l'acception *Fen-chen* dans une acception complètement étrangère à celle de ses contemporains. Dès lors, il nous paraît certain qu'il a eu en vue, par ce choix, d'exprimer une nouvelle présence du Fils de Dieu sur la terre. Et vraiment, nous ne voyons pas que cette locution soit moins propre que plusieurs autres de l'Ecriture, où l'auteur s'est aidé de comparaisons matérielles, tirées du langage commun des hommes (2).»

Depuis 1897, époque où ont été imprimées les notes précédentes, nous avons trouvé plusieurs confirmations de ce sens de *Fen-chen*. Un exemple suffira : le 南史 (陶弘景傳) parle d'un bonze fameux, de *Nan-king*, 寶誌 *Pao-tche*, dont les multilocations, qu'il nomme 分身 易所 «Division de soi-même et mutation de lieu», faisaient courir la multitude. Un jour, 齊武帝 (483-493) *Ou-ti* des *Ts'i*, fâché de ces rassemblements, fit mettre *Pao-tche* dans les prisons de la capitale ; mais le lendemain, tous reconnurent le bonze se promenant dans la rue ; on alla voir à la prison : il s'y trouvait.

— 景尊彌施訶 *King-tsuen Mi-che-ho*.

Cette phrase et la suivante traduisent assez exactement ce passage de St. Paul (Phil. II 6, 7) : «Qui cum in forma Dei esset, semetipsum exinanivit..., in similitudinem hominum factus, et habitu inventus ut homo.»

(1) On dirait ce texte imité de St. Jean (I, 10) : «In mundo erat, ... et mundus eum non cognovit.» — Voir aussi le 指月錄 *Tche-yué-lou* (2ᵉ K.), où l'on prête à ce bonze, originaire du *Tché-kiang*, cette autre invocation (*gâthâ* 偈) : 一軀分身千百億.

(2) Ainsi, le chap. XI de la Genèse (V. 5, 8) nous représente «le Seigneur descendant (du Ciel), pour voir la cité et la tour (de Babel), que construisaient les fils d'Adam.» — Et le symbole catholique nous retrace d'une façon analogue la mission sur la terre de la seconde Personne de la Trinité, laquelle «descendit du Ciel, descendit de cælis.» — Ces diverses formules ne sont vraies que moyennant explications : elles s'accommodent aux imperfections du génie créé, tout comme l'expression *Fen-chen*.

Inutile de répéter ici ce que nous avons dit ailleurs des mots *King* (II° P. pp. 237, 238) et *Tsuen* (*sup.* p. 14).

La transcription 彌施訶 a reçu plusieurs variantes. Nous avons déjà indiqué l'une d'elles (p. 6) 彌尸訶, à propos de l'article de M. J. Takakusu. Cinq siècles après (1291), un autre ouvrage bouddhique cité par Palladius (1) donnait cette autre : 彌失訶. — Messie veut dire «oint», comme le mot Christ ; dès lors il désigne la royauté, dont l'onction était le symbole chez le peuple juif. C'est la troisième phonétisation que nous trouvons dans la Stèle, où nous ne les rencontrerons plus désormais.

— 戢隱眞威同人出代 *Tsi-yn tchen-wei, t'ong-jen tch'ou-tai.*
Tsi signifie «resserrer en soi, ramasser» (2).

Tchen, que nous rencontrons pour la 3° fois appliqué à Dieu, rappelle bien ici le «Ego sum Veritas» (Jo. XIV. 6), de même que tout à l'heure, *King* appliqué au Messie n'était qu'une traduction de : «Erat lux vera, quæ illuminat omnem hominem venientem in hunc mundum (Jo. I. 9).»

T'ong-jen est un nouvel emprunt fait au Livre des Mutations. C'est le titre même du 13° hexagramme (3), traduit ainsi dans le commentaire : 同人與人同也. C'est une heureuse et littérale traduction du texte précité : «In similitudinem hominum factus.»

Tch'ou-tai est mis ici pour l'expression 出世 *Tch'ou-che*, laquelle est d'un usage commun. Depuis l'avènement de 李世民 *Li Che-min* au trône sous le nom de 太宗 *T'ai-tsong* (626), l'ancien nom personnel (名 *ming*) de cet empereur restait prohibé, 避諱 *pi-hoei*, et ses caractères devaient être remplacés ou défigurés (4). On choisit le mot 代 *Tai* pour remplacer 世 *Che*, dont il est l'équivalent dans l'expression 世代 *Che-tai*. — Un faussaire du XVII° siècle eût été bien habile, s'il eût pensé à ce détail qui à lui seul est des plus significatifs en faveur de l'authenticité de la Stèle.

(1) *Cf.* dans *The Chinese Recorder*, vol. VI, pp. 104 seqq. Traces of Christianity in Mongolia and China in the XIII th Century.

(2) Je me suis arrêté au caractère *Tsi*, comme se rapprochant davantage de l'écriture originale 戢 de notre Stèle. L'auteur du 海國圖志 donne la même lecture 戢. Quant à 戢, donné par le P. Diaz, il n'est justifié par aucun dictionnaire. — L'ouvrage 隸辨 *Li-pien* ne nous laisse aucun doute sur le bien fondé de notre choix. Voici en effet ce qu'il dit en général, à propos du caractère 絹, trouvé sur la Stèle. 逢盛碑, datée de l'an 181 (5° K., fol. 64) : 說文緝從耳,碑變作肖,他碑肖亦作肖耳與肖相混無別. Au folio suivant, à l'occasion de 輯 (stèle 魏元丕碑, de la même année), même interprétation, et renvoi au principe ci-dessus. Identification analogue de 戢 (stèle 陳珠後碑, de l'an 179) au folio 67. J'ajoute les trois facsimilés suivants, d'après le *Li-pien*, pour mieux montrer la transition de ces diverses écritures : 戢 (forme actuelle), 戢, 戢, appartenant à des stèles datant respectivement des années 168, 205 et 185.

(3) *Cf. Cursus*, vol. III, p. 550.

(4) Sur cette singulière coutume, *Cf. Cursus*, vol. II, p. 30.

L'INCARNATION. 41

— 神天宣慶 *Chen-t'ien siuen-k'ing*.

Traduction presque littérale de ce passage de l'Evangile (Luc. II. 10) : «Dixit angelus : ... Evangelizo vobis gaudium magnum.» Et de cet autre (*Iibid*. 3) : «Facta est multitudo militiæ cælestis, laudantium Deum...»

Chen-t'ien, litt. «Cieux spirituels», encore un mot que *King-tsing* a trouvé tout fait, matériellement du moins, et qu'il a tout ensemble adopté et adapté au dogme chrétien, pour désigner les anges, ou «Esprits célestes» 天神, ainsi que les appellent aujourd'hui les catholiques et beaucoup de missionnaires protestants. *Chen-t'ien* se lit au Livre des Annales (chap. 多方) (1) dans cette phrase : 我周王... 惟典神天 que le P. Zottoli traduit : «Le Roi de notre (dynastie) *Tcheou* attirait ainsi les Esprits et le Ciel.» J. Legge (2) fait remarquer que tous les interprètes chinois donnent ce double sens aux deux mots *Chen* et *T'ien*, le premier n'étant point ici un qualificatif du second. Quoi qu'il en soit, il est probable que notre auteur, se servant de mêmes caractères, a préféré à cette interprétation celle du mot composé : «Les cieux (c.-à-d. les habitants des cieux) spirituels.» Il était autant dans son droit que plus tard Milne et Morrison, lorsqu'ils usèrent du même mot *Chen-t'ien* dans un troisième sens pour désigner Dieu, «le (Maître du) ciel spirituel (3)». La syntaxe chinoise ne s'opposerait point à ce que l'on dit indifféremment *Chen-t'ien* ou *T'ien-chen*, pour désigner Dieu : nous en avons pour garant un ancien gouverneur du *Fou-kien* (4) ; donc *Chen-t'ien* peut être substitué à *T'ien-chen*, là où cette dernière expression désigne la pluralité. Or *T'ien-chen* est accepté dans ce sens «d'êtres célestes spirituels» non seulement par les lettrés, et par le rituel de la présente dynastie, et par les taoïstes (5), mais surtout, et très anciennement, par les bouddhistes traduisant le *Deva* hindou (6), ce qui a fait dire à J. Legge : «a semi-Buddhistic name = spirits-devas.»

— 室女誕聖于大秦 *Che-niu tan-cheng yu Ta-ts'in*.

Allusion évidente à la prophétie d'Isaïe (VII. 14; LIV. 5) : «Ecce Virgo concipiet et pariet filium, et vocabitur nomen ejus Emmanuel. —

(1) *Cf. Cursus*, vol. III, p. 476.

(2) *Cf. The Shoo king*, vol. II, pp. 501, 502.

(3) *Cf. An inquiry into the proper mode of rendering the word God*, par W. H. Medhurst, Chang-hai, 1848, pp. 128, 157, 158. — C'est à tort, me semble-t-il, que Medhurst signale (pp. 128, 129, not.) le P. Prémare comme précurseur de Morrison dans sa traduction de *Chen-t'ien*, «the creator and governor of all things.» Le P. Prémare (Lettres édif. Edit. Aimé. Martin, tom. III, p. 584) a écrit simplement ceci, à propos de la traduction défectueuse de Boym : «C'est ne savoir pas le chinois, que de traduire ces mots *Chin-tien* (神天) par *Spiritus de Cœlis*. Car cela suppose que ceux-ci, *T'ien-tchou* (天主) signifieroient *cœlum de Dominis*. *Hing-t'ien* (形天) c'est le ciel matériel et visible : *Chin-tien*, c'est le ciel spirituel et invisible.» Rien de plus.

(4) *Cf. The notions of the Chinese concerning God and Spirits*, par J. Legge, Hongkong, 1852, p. 163.

(5) *Cf. An inquiry*, pp. 126, 145, etc. — *Ibid*. p. 127, Medhurst parle à tort du 天神 de notre Stèle.

(6) *Cf. Hand-book* d'Eitel, *ad voc*.

Sanctus Israel.» Et à ces mots de Gabriel (Luc. I, 15): «Quod nascetur ex te sanctum, vocabitur Filius Dei.»

Les deux expressions *Che-niu* et *Tan-cheng* se trouvaient consacrées; la première, par exemple, se lit dans le 鹽鐵論 (chap. 刑德) de 桓寬 sous les *Han*: 室女, 童, 婦, 咸知所避 «Que les vierges, les enfants, les femmes sachent ce qu'ils doivent éviter.» — Quant à *Tan-cheng*, plus remarquable encore, il se trouve dans l'inscription 海陵王昭文墓銘: 中樞誕聖 «Un Saint est mis au monde à la Chine.» Or *Hai-ling-wang*, dont on fait ici l'éloge, passa sur le trône en 494 et fut tué cette même année. Là encore, *King-tsing* a fait preuve d'une heureuse érudition.

Remarquer en passant qu'ici *Ta-ts'in* est appliqué à la Judée. Du reste, nous reviendrons bientôt à ce nom qui a été si discuté.

一景宿告祥, 波斯覩耀以來貢 *King-sou kao-siang; Po-se ton-yao i lai-kong*.

Voici le texte correspondant de l'Évangile (Matth. II. 1, 2, 11): «Ecce magi ab Oriente venerunt Jerosolymam. — Dicentes: ...Vidimus stellam in Oriente...—...Et obtulerunt ei munera.»

Ici, le texte chinois, toujours vraie mosaïque, est emprunté aux historiens. Ainsi, *King-sou* est pris au 陳書宣帝紀, où on lit: 上符景宿 «Que d'une part, l'empereur concorde avec les astres.» — *Kao-siang* se voit au 南史宋武帝紀, dans cette phrase: 山川告祥, opposée à cette autre du *Che-king* (小雅, ode 39) (1): 日月告凶.

Quant au mot *Po-se* (al. 波刺斯, 波刺私), *Parse* ou *Perse* (2), «il est connu des annalistes chinois depuis le milieu du 2ᵉ siècle. Plusieurs ambassades de *Po-se* à la Chine sont mentionnées dans l'histoire chinoise, du 2ᵉ au 7ᵉ siècle (3) et dans l'Histoire des *T'ang*, nous trouvons même quelques détails sur *Yi-sze-sze* (Yezdejerd III) le dernier roi de la dynastie des Sassanides, tué en 652 (4).» — Les adorateurs de la crèche venaient-ils en réalité de la Perse? C'est l'opinion de saint Clément d'Alexandrie, de saint Jean Chrysostome, de saint Cyrille d'Alexandrie, de saint Léon. D'autres ont désigné la Chaldée, la Mésopotamie, l'Arabie orientale. Quoi qu'il en soit, *King-tsing* pouvait de très bonne foi se rattacher à la première hypothèse, et il dut même le faire avec une certaine prédilection, en sa qualité de Persan (波斯僧, nous a appris *Yuen-tchao, supra* p. 5), sinon d'origine, au moins d'habitation.

(1) *Cf. Cursus*, vol. III, p. 168.

(2) *Cf. Hand-book* d'Eitel, *ad voc. Parsa*. — L'écriture plus complète 波刺斯 est de *Hiuen-tchoang* (vers 180). *Cf.* St. Julien, *Voyage des pèlerins bouddhistes*, t. II, p. 23; t. III, pp. 524.

(3) Par exemple, dans le 魏書 (102ᵉ *kiuen*), vers 518 ou 519, envoyée par 居和多 *(Kobad)*. Dans le 南史 (79ᵉ *kiuen*), en 528, envoyée à *Nan-king* par la même. Dans le 隋書 (83ᵉ *kiuen*), envoyée par 庫薩和 (Chosroes) — Sous 煬帝, nombreuses relations avec la Perse. — Les deux identifications ci-dessus sont faites d'après les tableaux de l'*Histoire des Huns* de de Guignes. *Kobad* régna de 491 à 531, et *Chosroes*, de 531 à 579.

(4) *Cf. Mediæval Researches* de Bretschneider, vol. I, p. 264.

Qu'on se souvienne d'ailleurs d'une circonstance historique, qui aidera à comprendre les relations des missionnaires nestoriens avec la Perse, à cette époque. Après la condamnation du nestorianisme par le concile d'Ephèse, les nestoriens, «proscrits par les empereurs, se retirèrent sous la domination des rois de Perse, et ils en furent protégés en qualité de transfuges mécontents de leur souverain. Un certain Barsumas, évêque de Nisibe, parvint, par son crédit à la cour de Perse, à établir le *nestorianisme* dans les différentes parties de ce royaume. Les *nestoriens*, pour répandre leurs opinions, firent traduire en syriaque, en persan et en arménien, les ouvrages de Théodore de Mopsueste; ils fondèrent un grand nombre d'églises, ils eurent une école célèbre à Edesse et ensuite à Nisibe; ils tinrent plusieurs conciles à Séleucie et à Ctésiphonte, ils érigèrent un patriarche sous le nom de catholique; sa résidence fut d'abord à Séleucie et ensuite à Mozul. — Ces sectaires se firent nommer *chrétiens orientaux*... Lorsque les mahométans subjuguèrent la Perse au 7ᵉ siècle, ils souffrirent plus volontiers les *nestoriens* que les catholiques, et leur accordèrent plus de liberté d'exercer leur religion (1).»

Yao (al. 燿), «la clarté» d'un astre de bon augure, est depuis longtemps employé dans ce sens. Par exemple, le 述異記 rapporte, comme l'un des dix présages de bonheur (十瑞) qui signalèrent une journée de la sage administration de *Yao* (堯): 景星耀於天.

L'expression *Lai-kong* se voit dans le 國語(周語中), où l'on représente les barbares 戎翟 apportant leur tribut à l'empreur: 適來班貢.

(1) *Cf.* Bergier, *Dictionnaire de théologie*, ad voc. Nestoriens. — Cet article est une analyse d'Assemani, *Biblioth. Orient.*, tom. IV, c. 4 et suiv.

LA RÉDEMPTION.

一成於事　｜　三塵安　｜　設鍊魔能　｜　獸之喑府既濟　｜　關。於八以是發靈　大境破乎靈　於日於以　國制　｜　家信景靈含元化　理正懸宮張　法于死明部　舊用滅登七　說之開以廿　有陶生留　○教門航慈經　之新之棹眞　廿言三攉　｜　聖無　｜　悉亭　圓風　｜　午　　　　　　　｜　淨敝畢　眞是斯 (Pp. XXIV, XXV, XXVI; XXVII, 1ᵉ, 2ᵉ, 3ᵉ l.

Adimplevit viginti quatuor (Sanctorum) disertas antiquas leges, directurus familias regiasque per magnam institutionem. Instituit Trinæ Unitatis purissimi Spiritûs vixdum edictam novam religionem, informans virtutis praxim per rectam fidem.

Constituit octo statuum regulas, sublimandis facultatibus perficiendisque sanctis. Aperuit trium principiorum januas, rescrans vitam extinguensque mortem. Affixit præclarum solem, ad disrumpendam tenebrarum aulam; diaboliquc fraudes ex hoc jam omnes confractæ. Remigans misericordiæ cymbam, inde conscendit lucidas ædes; possidentes animas ex hoc jam transmeati. Potentiæ opere tunc perfecto, rectâ meridie ascendit homo-deus. Scripturarum relinquebat 27 libros, evolventes magnam reformationem ad aperienda spiritualia claustra.

Il accomplit les lois anciennes qu'avaient écrites les vingt-quatre Saints, direction des empires dans les conseils. Il fonda la nouvelle religion que la Trine unité, Esprit très pur, n'exprime pas au moyen de paroles, formant à la pratique des vertus par la vraie foi.

Il institua les règles des huit fins, pour purifier les facultés et perfectionner les saints; il ouvrit la porte des trois principes, la vie et supprimant la mort. Il suspendit le soleil lumineux pour triompher de l'empire de ténèbres et dès lors les ruses du démon furent toutes... Conduisant à la rame la barque de la miséricorde, il s'éleva aux demeures lumineuses; dès lors quiconque possède une âme a trouvé son salut. L'œuvre de la toute-puissance étant ainsi consommée, il monta en plein midi, homme déifié. Il laissait les vingt-sept livres de l'Écriture, où est expliquée la grande réforme pour l'ouverture des...

Les six premières phrases de ce passage, composées chacune de deux membres, sont bien opposées deux à deux. Celles qui suivent n'observent pas aussi rigoureusement les exigences du parallélisme.

— 圓廿四聖 ○ 有說之舊法, 理家國于大獸 *Yuen nien-se cheng-o yeou chouo tche kieou-fa, li kia-kouo yu ta-yeou.*

Yuen, «accomplir», mot d'un usage caractéristique chez les bouddhistes, rappelle bien ici, avec son contexte, ce trait de l'Evangile (Jo. XIII, 18): «Ut adimpleatur scriptura», et d'autres semblables (*Ibid.* XIX, 24; Matth. XXVI, 54), celui-ci surtout (Matth. V, 17): «Nolite putare, quoniam veni solvere legem aut prophetas, non veni solvere sed, adimplere.»

J'ai montré ailleurs (IIᵉ P., pp. 213, 214) qu'un caractère faisait défaut après *Cheng;* il faut probablement suppléer 人 *Jen* «homme», ou 史 *Che* «historien»; peut-être 書 *Chou* «Livres canoniques». Du reste le sens général ne souffre pas de cette omission. Un lettré indigène préfère suppléer le caractère omis, avant *Cheng*, mot qu'il oppose à *Fong* de la phrase parallèle.

Le nombre de 24, *Nien-se*, est conforme à la division des écoles juives de Babylone. «Le canon des Juifs de Palestine comprend les livres de l'Ancien Testament écrits en hébreu (avec quelques parties en chaldéen ou araméen). Ils sont au nombre de 36, mais ils ont été réduits à 22 livres dont voici la liste : 1° Genèse ; 2° Exode ; 3° Lévitique ; 4° Nombres ; 5° Deutéronome ; 6° Josué ; 7° les Juges ; 8° les deux livres de Samuel ; 9° les deux livres des Rois ; 10° Isaïe ; 11° Jérémie ; 12° Ezéchiel ; 13° les douze petits Prophètes ; 14° les Psaumes ; 15° les Proverbes ; 16° Job ; 17° le Cantique des cantiques ; 18° l'Ecclésiaste ; 19° Esther ; 20° Daniel ; 21° Esdras et Néhémias ; 22° les Chroniques Paralipomènes. Les écoles juives de Babylone admirent 24 livres au lieu de 22, en énumérant séparément : 23° Ruth ; 24° les Lamentations (1).» On voit que ce canon ne tenait pas compte des livres deutérocanoniques, reconnus par les Juifs d'Alexandrie, et acceptés par l'Eglise catholique.

Kieou-fa, «l'ancienne loi», se trouve au 左傳 (昭, 5ᵉ an.) : 奉之以舊法 «Servir suivant les lois de l'antiquité.»

Yeou-chouo n'a de remarquable que sa construction, nécessitée sans doute par l'opposé *Ou-yen* ; cette expression ne vise point le nombre des livres de l'Ancien Testament, mais la multitude des prescriptions légales et rituelles.

Le membre de phrase qui suit n'est point exempt d'obscurités. J. Legge voit dans les mots *Kia-kouo*, les sens distincts de «familles et royaumes», et dès lors une allusion à ces paroles du *Ta-hio* (2) : 欲治其國者, 先齊其家 «(Les anciens) voulant administrer sagement leur royaume, mettaient d'abord l'ordre dans leur famille.» Mais cette interprétation concorde moins avec celle de *Liang-yong* de la phrase parallèle ; aussi d'autres préfèrent-ils voir dans l'expression *Kia-kouo* une inversion de *Kouo-kia*, comme dans cette phrase du 易林 (*koa* 離) : 胎生孚乳, 長息成就, 充滿帝室, 家國昌富 «Ils naissent, ils sont nourris, ils grandissent, ils deviennent des hommes ; ils remplissent le palais impérial, et l'empire (*i. e.* la cour, la dynastie) prospère.» *Ta-yeou*, «les grands plans, les grands principes,» est rapporté par les interprètes, tantôt au gouvernement, tantôt à Notre Seigneur ; Legge a traduit dans ce dernier sens : «He (The Messiah) announced His great plans ...» Le P. Diaz adhère au premier sens : 聖教之美, 大扶王化, 而家國大猷, 清和咸理有餘矣. Si l'on prend *Ta-yeou* dans le sens que détermine le *Chou-king* (chap. 君陳) (3), il me semble qu'il faudra adopter une interprétation intermédiaire. Voici cette phrase des Annales : 時乃罔不變, 允升于大猷 «Chacun changera et s'élèvera aux grands principes (à un grand degré d'excellence, traduit J. Legge).» Le sens de notre phrase serait ainsi : «Il régla (les familles, et) les États au moyen de la grande doctrine.»

(1) *Cf.* Vigouroux, dans le *Dictionnaire de la Bible*, ad voc. Canon des Ecritures. — Renaudot, *Anciennes Relations des Indes et de la Chine*, p. 241.

(2) *Cf. Cursus*, vol. II, p. 144.

(3) *Cf. Cursus*, vol. III, p. 490.

一設三一淨風無言之新敎,陶㠯用于正信 Che San-i
tsing-fong ou-yen-tche sin-kiao, tao liang-yong yu tcheng-sin.

L'expression *Che-kiao* 設敎, se trouve dans *I-king* (*koa* 觀) (1),
聖人以神道設敎,而天下服矣 «L'homme saint, d'accord avec la
voie spirituelle (du Ciel), institue la doctrine, et tout le monde se soumet
à lui.» Et encore dans cette autre, que je cite à cause du mot *Fong* 風
qu'elle contient (2) : 風行地上,觀,先王以省方觀民設敎.
«(Les deux trigrammes représentant) la terre ☷ (坤) et le vent ☴ (㢲)
qui court sur elle, forment l'hexagramme *Koan* ䷓. Les anciens Rois,
d'accord avec cela, examinaient le pays et le peuple, et instituaient la
doctrine...»

Cette remarque faite, il est assez facile de déterminer le sens de
l'expression *Tsing-fong*, «Esprit, souffle, pur ou purifiant.» Nous avons
déjà rencontré le caractère *Fong* dans le composé 元風, à propos de la
création ; nous allons bientôt encore le retrouver dans 水風, à l'occasion
du baptême. Dans le cas présent, les mots *San-i* qui précèdent *Fong*
indiquent que cet «esprit» est quelque chose de Dieu. Faut-il y voir
la 3ᵉ personne divine, «l'Esprit Saint» ? Tout au moins, il me semble
que *King-tsing* a eu en vue cette interprétation comme secondaire, plus
profonde, pour les initiés ; et voici mes raisons : 1° Plus haut (p. 23),
Fong répondait dans ce sens à un texte biblique. 2° Bientôt il corres-
pondra, dans le même sens, à une tradition scripturaire et liturgique.
3° L'expression 無言 *Ou-yen*, qui suit immédiatement *Tsing-fong*, rend
visiblement le caractère de l'inspiration attribuée au Saint Esprit, laquelle
est toute différente des paroles de la Sagesse humaine, ainsi que le dit
St. Paul (I Cor. II, 13) : «Loquimur, non in doctis humanæ sapientiæ
verbis, sed in doctrinâ Spiritûs.» 4° Cette explication serait rendue en-
core plus plausible, si nous étions assurés que le caractère correspondant
à *Fong* dans la 1ʳᵉ phrase fût 人 *Jen* ou 史 *Che* ; car ainsi, ce seraient
des noms de personnes qui se répondraient mutuellement. — Que si
l'on préfère donner à *Fong* un sens impersonnel, je proposerai pour
l'expression totale, la traduction «grâce sanctifiante», d'autant plus que
«la loi nouvelle» est nommée communément «loi de grâce».

Ou-yen «sans paroles» est une expression des livres chinois. On
peut la voir au Livre des Vers (頌, ode 37) (3), mais mieux encore au
Luen-yu (chap. IX, 下, 18) (4) : 子曰,予欲無言,子貢曰,子如不
言,則小子何述焉,子曰,天何言哉,四時行焉,百物生焉,天
何言哉.«Confucius dit : «Je voudrais ne plus parler.» *Tse-kong* repar-
tit : «Si le Maître ne parle plus, alors nous ses disciples, qu'aurons-nous
à transmettre?» Confucius dit : «Est-ce que le Ciel parle jamais ? Les
quatre saisons se succèdent, et toute chose vient au monde. Le Ciel
parle-t-il autrement?» — De ce texte et de son application manifeste à

(1) *Cf.* Legge *The Yî king*, p. 230.
(2) *Ibid.*, p. 292.
(3) *Cf. Cursus*, vol. III, p. 320.
(4) *Cf. Cursus*, vol. II, p. 340,

notre cas, il était facile d'inférer le sens qu'il convient de donner au *Ou-yen* de la Stèle. Le P. Diaz l'a bien fait en ces termes, à compléter par la phrase ci-dessus de St. Paul 無言者, 其敎弗係于口, 弗希多言, 特貴善行也.

Sin-kiao «la nouvelle Loi, le nouveau Testament», est bien choisi, comme antithèse à *Kieou-fa*. Ces deux expressions rappellent la déclaration de l'Apôtre (II Cor. V, 17) : «Vetera transierunt... facta sunt omnia nova.»

T'ao 陶 signifie «modeler, former». — *Liang-yong*, «le bon usage des facultés naturelles», dit bien le P. Diaz : 良用者, 人性明愛之良能也. — Enfin *Tcheng-sin*, «la vraie foi», est une expression bien choisie pour désigner la vertu qui sert de fondement à l'édifice surnaturel du christianisme «quia justus ex fide vivit (Gal. III, 11).» Aujourd'hui encore, c'est du mot *Sin-té* 信德, que se servent les chrétiens de Chine pour exprimer la vertu de foi.

— 制八境之度, 錬塵成眞 *Tche pa-king tche tou, lien-tch'en tch'eng-tchen*.

Tche-tou «établir des règles», se trouve dans cette phrase du *Tchong-yong* (28) (1) : 非天子... 不制度. «A l'exception du Fils du ciel, personne n'établit des règles.» On remarquera que l'application de ce passage au «Fils de Dieu» est particulièrement heureuse.

Je n'ai pu trouver l'expression, pourtant caractéristique, *Pa-king*, chez un auteur antérieur à notre Stèle... Quoi qu'il en soit, je ne vois pas d'autre sens à donner à *Pa-king* dans le passage qui nous occupe, que celui de «huit situations, circonstances», c.-à-d. des «huit Béatitudes», 聖敎眞福八端, comme les définit le P. Diaz. Rien d'étonnant que *King-tsing* ait consigné en passant l'enseignement surhumain par lequel a débuté la prédication publique de Notre Seigneur, si connu sous le nom de Sermon de la montagne. Voici les huit «conditions ou classes» d'hommes, qui ont été proclamées bienheureuses (Matth. V, 3 à 11) : les pauvres; les hommes doux; ceux qui pleurent; ceux qui ont faim et soif de la justice; les miséricordieux; les cœurs purs; les hommes pacifiques; ceux qui souffrent persécution pour la justice.

Lien-tch'en, «purifier de la poussière, des souillures,» a ici une saveur particulière, à raison du sens spécial attaché par le bouddhisme au mot *Tch'en*; il signifie alors la souillure provenant des sensations extérieures. C'est ce qu'exprime ce passage du 圓覽經, cité par le Dict. de *K'ang-hi* : 根塵虛妄, ainsi commenté : 根塵六根之塵謂眼耳鼻舌心意. Et c'est encore ce qu'explique plus clairement l'ouvrage 讀書紀數略 (12° *kiuen*), distinguant les facultés (六根 *al.* 六處 (2), 六觸, 六情, 六想, 六愛) (3), et la perception de leurs objets (六塵 : 色, 聲, 香, 味, 觸, 法), disant de ces derniers : 以其汙人之淨心, 故曰塵. «On les appelle *Tch'en*, poussière, souillure, parce qu'ils

(1) Cf. *Cursus*, vol. II, p. 200.

(2) Cf, *Hand book* d'Eitel, ad voc *Chadâyatana*, *Vidjnâna* et passim.

(3) Notre auteur et Eitel restituent 身 à la place du 心 de K'ang-hi. Cf. *Handbook*, ad voc. *Kâya*.

souillent la pureté du cœur de l'homme.» — D'ailleurs rien de plus légitime que l'application de cette doctrine au christianisme : «Sensus enim et cogitatio humani cordis, in malum prona est ab adolescentiâ suâ (Gen. VIII, 21).»

La récompense promise à ceux qui auront ainsi dompté leurs passions est indiquée par les mots *Tch'eng-tchen* «Ils deviendront saints, semblables à la Vérité divine, habitants des cieux.» «Ipsorum est regnum cælorum. — Deum videbunt. — Filii Dei vocabuntur (Matth. V, 3, 8, 9).» Outre ce que nous avons dit plus haut du caractère *Tchen* au sens taoïste et bouddhique, nous pouvons apporter ici des textes plus précis expliquant la phraséologie de *King-tsing*. Ainsi, le 南齊書 (chap. 顧歡傳) indique ces transformations successives des Immortels *(Sien)*, des Saints *(Tchen)*, et des Esprits *(Chen)* : 仙變成眞, 眞變成神 (1). Le 說文 *Chouo-wen* précisait ainsi la première transformation : 眞, 仙人變形而登天也. — Un autre texte, de 司馬子坐 (忘樞翼篇), définissant le saint, *Tchen-jen*, semble avoir été calqué de plus près encore par notre auteur : 鍊形成氣, 名曰眞人. C'était encore un droit que nous reconnaissons à l'écrivain.

— 啟三常之門, 開生滅死 *K'i san-tch'ang tche men, k'ai-cheng mien-se.*

Cette phrase répond bien à la précédente, au point de vue du parallélisme. Pour bien comprendre toute la valeur de *K'i-men*, «ouvrir une porte» au physique et au figuré, se rappeler que *Men* a en outre, et très anciennement, le sens d'école, de doctrine philosophique ou religieuse. C'est ainsi que nous lisons dans *Mong-tse* : 聖人之門 «L'école de l'homme saint.»

Tch'ang indique une «règle constante», une «vertu principale». Dans ce sens, l'expression 五常 *Ou-tch'ang*, comprenant les vertus 仁義禮智信, est bien connu. La nomenclature ancienne des *San-tch'ang* est moins connue, mais elle existe aussi ; bien qu'avec un sens différent, on la trouve chez plusieurs auteurs, notamment chez 管子 (chap. 君臣, 上) : 天有常象, 地有常形, 人有常體, 一設而不更, 此謂三常. — *King-tsing* a appliqué cette expression aux trois vertus théologales : foi, espérance et charité 信, 望, 愛, 超性三德也, dit le P. Diaz ; et St. Paul (I Cor. XIII, 13) : «Nunc...manent, fides, spes, charitas, tria hæc.»

— 懸景日以破暗府, 魔妄於是乎悉摧 *Hiuen king-je i p'ou-ngan-fou, Mo-wang yu-che-hou si-ts'oei.*

Dans cette phrase et dans la suivante, nous allons trouver de nombreux emprunts faits au bouddhisme.

Dès les premières paroles, il nous semble retrouver une application du Psaume XVIII, entendu par saint Augustin de Notre Seigneur et de ses

(1) Coïncidence curieuse, le texte chinois ajoute : 各有九品. «Chacun (de ces trois ordres) possède neuf degrés.» Or c'est précisément de l'expression 九品天神 «Neuf degrés des Esprits célestes», que les catholiques se servent pour désigner la hiérarchie des «neuf Chœurs des Anges».

Apôtres. Au milieu du Ciel est le Christ, posé là pour illuminer l'univers, le Christ, «soleil de justice, splendeur de la gloire et figure de la substance divine (Hebr. I, 3).» A lui conviennent ces paroles (Ps. XVIII, 5, 6, 7) : «In sole posuit tabernaculum suum...—...A summo cælo egressio ejus (solis)...—...Nec est qui de se abscondat a calore ejus.»— Du reste, rien de plus commun dans l'Écriture que cette comparaison du soleil pour faire ressortir l'influence de la sainteté, de la sagesse. — Il ne nous répugne pas non plus de voir dans le mot *Hiu* «suspendre», une allusion, très voilée sans doute, au crucifiement de Notre Seigneur (Act. V, 30) : «Deus patrum nostrorum suscitavit Jesum, quem vos ante renuistis, suspendentes in ligno *(cf Ib.* X, 39).» Le P. Diaz semble l'avoir compris ainsi (1). — Ajoutons que l'expression *King-je*, bien choisie dans notre Stèle à raison de son premier caractère, se trouve dans les livres chinois, par ex. au 晉書 (chap. 摯虞傳) : 明景日以鑑形兮 «Le soleil brillant éclaire les formes des objets.»

[Les quatre caractères qui suivent (2) traduisent bien ce passage de St. Paul (Rom. V, 17), et d'autres semblables : «Unius delicto, mors regnavit per unum...; magis... in vita regnabunt per... Jesum Christum.» L'expression *K'ai-cheng* «Ouvrir la vie», poursuivant l'image indiquée tout à l'heure par *K'i-men*, est bien appliquée à celui qui a pu dire (Jo. XIV. 6) : «Ego sum via... veritas, et vita.» Et encore (Jo. X. 10) : «Ego veni, ut vitam habeant.» — Quant à l'expression *Mié-se* «Détruire la mort», elle traduit à la lettre ce mot énergique de St. Paul (II Tim. I, 10) : «(Jesus Christus)... destruxit mortem.»]

P'ouo ngan-fou «Forcer la demeure des ténèbres» est à coup sûr une expression bouddhique, sinon à la lettre, du moins quant au sens. De nos jours encore, rien de plus fréquent chez les bonzes, et les *tao-che* 道士 leur confrères, que l'opération 破獄 *P'ouo-yu* (*al.* 打破地獄), par laquelle ils prétendent ouvrir les portes de l'enfer, et délivrer ceux qui y souffrent (3). Outre l'expression *Ti-yu* «la prison de la terre», empruntée aujourd'hui par les catholiques aux bouddhistes pour désigner l'enfer (*Naraka*) (4), ces derniers avaient encore 冥府 *Ming-fou* «la demeure ténébreuse», dont le *Ngan-fou* de *King-tsing* est très étroitement synonyme. Nous allons du reste bientôt revenir sur ce mot.—Dans notre inscription, l'enfer doit être surtout entendu des limbes, où le Symbole catholique nous enseigne que Jésus-Christ descendit après sa mort : «Descendit ad inferos.» Cette opinion, qui est aussi celle du

(1) 景日者,光大之日,即吾主受難之日也...

(2) [Alinéa interverti. Devait suivre, page 48, l'alinéa *Tch'ang*... tria hæc.]

(3) *Cf.* dans le 一目了然 (n° 68 du *Catalogue* de *Tou-sè-wè* 1896), fol. 9 à 11, une bonne exposition de cette pratique superstitieuse. Cet opuscule s'appelait jadis 奉教原由. — Voir aussi : 盛世芻蕘(異端篇) (n° 46), fol. 52 à 54; 闢妄 (auteur : Siu Colao) (n° 57), fol. 1, 2 ; (闢略說條駁第一), Ms. de 洪濟楫民 et 張星曜紫臣, conservé à *Zi-ka-wei*; 詮眞指妄(破獄之妄), Ms. anonyme ancien, conservé à *Zi-ka-wei*

(4) *Cf. Hand-book* d'Eitel, *ad voc.*

P. Diaz (1), ne s'oppose point à ce qu'on voie ici un sens plus général de la rédemption, applicable à l'enfer proprement dit, dont un grand nombre seront sauvés par la vertu de la croix.

Mo 魔, autre expression bouddhique, désignant le démon, et pareillement adoptée par les catholiques, remplace cette fois 娑殫 *Satan*, employé plus haut avec le même mot *Wang* «fraudes».

L'expression *Yu-che-hou*, dans laquelle le dernier caractère joue un rôle purement euphonique, est citée par le P. Prémare dans cette phrase de 左氏: 禮樂于是乎興,衣食于是乎足. «Alors l'urbanité et la concorde (la musique) fleuriront; alors le vêtement et la nourriture abonderont (2).» Puis dans une autre (3) du même auteur, où elle employée jusqu'à six fois de suite.

Si-ts'oei, la dernière expression, calquée sur 徧摧 du Livre des Vers (40ᵉ Ode du 國風) (4), rend bien cette pensée de St. Jean (I Jo. III, 8): «Apparuit Filius Dei, ut dissolvat opera diaboli.»

一棹慈航以發明宮,含靈於是乎旣濟 *Tchao ts'e-hang i teng ming-kong, han-ling yu-che-hou ki-tsi*.

Cette phrase doit s'entendre principalement des Saints de l'Ancien Testament, mais l'on peut ajouter le sens secondaire, indiqué tout-à-l'heure pour les autres élus.

Tchao-t'se-hang, «Faire avancer à la rame la nef de la miséricorde», est une belle image d'origine bouddhique. — *Avalokites'vara*, (5) divinité plus connue en Chine sous le nom de 觀音 *Koan-yn*, et surnommée 大慈 *Ta-t'se* «la grande Miséricorde», «est, dans la croyance chinoise, le chef invisible du bouddhisme, le Mentor spirituel de tous les croyants»; il écoute avec compassion les prières de ceux qui sont dans la détresse», et en exécution de cet office, *Koan-yn* apparaît sur la terre sous différentes formes, pour apporter aux hommes ses bénédictions.» D'autre part, qu'on se souvienne que, d'après le bouddhisme, l'humanité tourne sans cesse comme sur une grande mer (6), jusqu'à ce qu'elle arrive enfin à sa fin dernière, aux bords du *Nirvâna* (7). — Ceci posé, on verra avec quel bonheur *King-tsing* s'est emparé de la doctrine hindoue, traduite par exemple sous cette forme, dans 梁昭明太子法會詩:法輪明暗室,慧海渡慈航. «La roue de la Loi (8) éclaire la demeure ténébreuse; la mer de la Sagesse (9) se traverse sur la nef de

(1) 暗府者,地中古聖之寄所也.
(2) *Cf. Notitia*, p. 163.
(3) *Ibid.*, p. 228.
(4) *Cf. Cursus*, vol. III, p. 34.
(5) *Cf. Hand-book* d'Eitel, *ad voc.*
(6) *Ibid., ad voc. Sansâra* = 生死大海.
(7) *Ibid., ad voc. Pâramitâ* = 到彼岸; et *Pradjnapâramitâ*.
(8) *Ibid., ad voc. Dharmatchakra.* — Une autre édition donne 智日, qui accentue encore la ressemblance avec notre Stèle.
(9) *Ibid., ad voc. Pradjnâ* = 慧,智慧, «la Sagesse; le dernier et le plus élevé des six *Pâramitâ*; la vertu de sagesse ou d'intelligence, le principal moyen d'atteindre le *Nirvâna*.»

la Miséricorde.» Rapprocher 暗室 de 暗府, vu plus haut, et 渡 de 濟, employé dans notre phrase; et l'on ne pourra douter de l'imitation.

Teng a le sens de monter, entrer en montant, comme dans cette expression, citée par *K'ang-hi* : 登于天 «s'élever au ciel.»

Je n'ai point trouvé dans les auteurs anciens l'expression *Mingkong*, qui du reste est fort claire, et s'oppose bien à *Ngan-fou*. J'ai seulement trouvé dans 崔顥 un palais nommé 承明宮.

Han-ling, «l'âme, l'être spirituel,» se trouve appliqué dans le 晉書 (左貴嬪傳) à une princesse du nom de 楊. — Mieux encore, nous trouvons dans 桓靈賓傳論, cette phrase qui se rapproche plus étroitement de la nôtre : 夫帝王者, 功高宇內, 道濟含靈. «Le prince, par ses mérites, ... l'univers ; par sa doctrine. il secourt les êtres doués de raison.»

Remarquons dans cet exemple le mot *Tsi* 濟, dont le double sens, «Secourir et faire passer l'eau», mais le second surtout pour faire suite à l'image de la nef de la Miséricorde, est applicable ici. *Ki-tsi*, indiquant l'action du salut déjà accomplie, est emprunté, comme naguère 同人, au Livre des Mutations. C'est le titre du 63ᵉ hexagramme, ainsi défini : 既濟, 事之既成也. Nous allons avoir une réduction de cette définition au commencement de la phrase suivante.

— 能事斯畢, 亭午昇眞 *Neng-che se pi, t'ing-ou cheng-tchen*.

Dans sa glose pour la divination par les hexagrammes (易繫辭, 上, IX) (1), Confucius dit : 天下之能事畢矣. «Toutes les choses possibles de l'univers seront épuisées (2).» Il aura fallu quelque courage à *King-tsing* pour enchâsser ici une telle phrase, mais nous l'avons dit, le *I-king* exerçait sur lui une vraie fascination, et après tout, les termes matériels *Neng-che pi* n'avaient rien en eux-mêmes d'hétérodoxe. Placés ici, ils expriment l'accomplissement de l'œuvre par excellence de la puissance divine, celle de la Rédemption.

La particule *Se*, insérée dans ce membre de phrase, est signalée par le P. Prémare (3), qui donne un exemple de *Mong-tse*, comme un équivalent de 則 *Tsai*.

Le second membre de phrase rappelle la formule taoïste : 白日升天 (4). — *T'ing-ou* «juste à midi» se voit par exemple dans la description 遊天台山賦 de 孫綽 (4ᵉ s.), où les astronomes 羲 *Hi* et 和 *Ho*, transformés poétiquement en Phaétons (日御也), atteignent l'apogée de leur course (亭, 至也, 午, 日中也). — Et *Cheng-tchen* se rencontre dans une poésie de 杜荀鶴; cet auteur vivait au 9ᵉ siècle, et il est probable qu'il s'est servi d'une formule déjà connue.

— 經留廿七部, 張元化以發靈關 *King lieou nien-ts'i pou, tchang yuen-hoa i fa ling-koan*.

(1) *Cf. Cursus*, vol. III, p. 574.
(2) «Exhaurientur», dit le P. Zottoli, *l. cit.*, c.-à-d. «conjici poterunt», *Ibid.*, not. 4. — Might have their representation», traduit Legge. — Mais par lui-même, le mot *Pi* 畢 signifie simplement «finir, accomplir».
(3) *Cf. Notitia*, p. 175.
(4) *Cf.* 類書纂要, 7ᵉ *kiuen*.

Le second membre de cette phrase, mal lue et mal divisée par J. Legge, est parallèle aux seconds membres des deux phrases suivantes.

King-nien-ts'i-pou, «(Il laissa) les 27 livres canoniques (du Nouveau Testament).» — «La traduction syriaque du Nouveau Testament connue sous le nom de Peschito, qui est du II^e siècle, fournit la preuve que le Nouveau Testament renfermait à cette époque non seulement les quatre Évangiles, mais aussi les Actes, quatorze Épîtres de St. Paul, I Jean, I Pierre, Jacques ... Nous trouvons donc le canon à peu près complet chez les chrétiens de Syrie qui parlent la langue araméenne (1).» Si à ces 22 livres, on joint St. Jude, II Pierre, II et III Jean et l'Apocalypse, on obtient précisément le chiffre de 27, donné par notre Stèle pour le 7^e siècle et qui convient aussi au canon de l'Église catholique.

Tchang yuen-hoa, «promulguer la grande réforme», 聖教之大化, dit le P. Diaz, semble calqué sur cette phrase d'une poésie de 陳子昂 (7^e s.): 仲尼探元化 «Confucius a essayé la grande réforme.»

L'expression *Ling-koan* ne manque pas d'obscurité. Le P. Diaz l'a traduite par «pivot de la doctrine spirituelle,» 正道之要樞, ce qui n'est pas très clair, même avec l'explication suivante 大化未開, 正道多阻. Nous trouverons encore moins de lumière dans l'ouvrage taoïste 黃庭內景經 (仙人章), qui use bien de la même expression *Ling-koan*, mais en lui donnant le sens le plus matériel qu'on puisse voir (2). *Ling-koan* exprime, je suppose, chez *King-tsing*, les limites, les barrières que l'esprit et les sens mettent au surnaturel et que la révélation a ouvertes (3).

(1) *Cf.* Vigouroux, dans *Dictionnaire de la Bible*, ad voc. Canon des Écritures.

(2) *Cf.* 讀書紀數略, 43^e *kiuen*, ad voc. 三關 (al. 四關), expression à laquelle renvoie le commentaire du *Hoang-ting-king*.

(3) La lecture du caractère 開 *Koan* ne peut laisser aucun doute: tous les interprètes y ont vu le mot 關. Seul, J. Legge a lu 開 *K'ai*, et a renvoyé ce mot au commencement de la phrase suivante. Le 隸辨 (1^{er} *kiuen*. fol. 83) nous offre la forme intermédiaire suivante 開, d'après deux inscriptions des années 172 et 209. — L'auteur de cet ouvrage, qui donne aussi un exemple de 關 complet, datant de 220, remarque: 省䛐爲弄.

RITES.

‖ 法浴水風, 滌浮華而潔虛白, ｜ 印持十字, 融四炤以合無拘, ‖ 擊木... (Pp. XXVII, 3ᵉ, 4ᵉ l.; XXVIII).

Legaliter baptizatur aqua et spiritu, abstergitur vanum decorum et abluitur purissimo candore. Sigillum tenetur crucialis forma, refulgent quatuor oræ ut uniantur sine acceptione. Percusso ligno.....	Le baptême de la loi, par l'eau et par l'esprit, rend (l'âme) nette des vaines pompes (du monde) et lui donne la pureté d'une blancheur sans mélange. Le signe de la croix que l'on tient comme sceau, éclaire les quatre points cardinaux, qui sont ainsi unis sans exception. Le bois que l'on frappe.....

Ce passage se compose de six paires de phrases accouplées, se conformant les unes très strictement, d'autres plus largement aux lois du parallélisme.—J. Legge a cru devoir rattacher la première phrase au passage précédent; il y a été amené par l'erreur indiquée plus haut; mais le nombre de cette phrase et la nature du sujet qui y est traité répugnent à cette division (1).

— 法浴水風, 滌浮華而潔虛白 *Fa-yu choei-fong, ti feou-hoa i kié hiu-pé.*

Il était naturel que le rite chrétien nécessaire avant tout au salut fût ici mentionné; or c'est le baptême. Matth. XXVIII, (19): «Euntes docete omnes gentes, baptizantes eos...» Et encore (Marc. XVI, 16): «Qui crediderit, et baptizatus fuerit, salvus erit.» — Le baptême, qui se confère par l'eau et par l'Esprit-Saint (Jo. III, 5): «Nisi quis renatus fuerit ex aquâ et Spiritu Sancto, non potest introire in regnum Dei.»— (Tit. III, 5): «...Salvos nos fecit per lavacrum regenerationis et renovationis Spiritûs Sancti.»

Les ablutions rituelles semblent avoir été connues et pratiquées dès cette époque du bouddhisme chinois. Nous voyons par exemple dans la pièce 述內典書, de 梁簡文帝, cette phrase qui se rapporte à une cérémonie purificatoire: 流般若之水, 洗意識之塵. «L'eau de la sagesse *(Prajnâ)* coule et lave les souillures de la pensée et de la réflexion (2).» L'absence d'explications m'empêche de mieux préciser ce passage (3); mais il paraît viser des pratiques semblables à celles qui furent ensuite développées au Thibet (4).

(1) J'inclinerais même à faire commencer le présent passage, par 經留廿七部 puisqu'il y est question des Écritures, ou plus généralement de la prédication apostolique, préliminaire du baptême: «Docete...Qui crediderit...»

(2) *Cf. Hand-book* d'Eitel, *ad voc. Manóvidjnanadhâtu.*

(3) S'agirait-il d'une sorte de baptême, décrit par Eitel, sous le nom de *Mûrddhâ-bhichikta, q. v.?*

(4) *Cf. The Buddhism of Tibet or Lamaism*, de Waddell, et *Buddhism*, de Monier Williams, *ad voc. Baptism, Bathing.*

Si quelqu'un, pressant davantage le parallélisme des expressions *Choei-fong* et 十字 *Che-tse*, voulait trouver dans la première non point deux mots, mais un mot composé, je n'y verrais pas d'inconvénient. *Choei-fong* deviendrait alors, «la vertu des eaux», ou «l'Esprit des eaux», ce qui rappellerait ce sens allégorique, vu par St. Jérôme (Ep. 83 ad Oceanum) au commencement de la Genèse: «Spiritus Sanctus aquis baptismi quasi incubans, iisque nos parturiens et regenerans.» La liturgie catholique a adopté cette interprétation dans l'office du samedi saint, pour la bénédiction des fonts baptismaux (1).

Feou-hoa se trouve chez les historiens, dans le sens de «vains et mondains». C'est ainsi que dans le 後漢書, (章帝紀), l'Empereur demandant des admoniteurs loyaux recommande de les choisir de préférence parmi les solitaires, et non parmi les «mondains légers»:…以嚴穴爲先, 勿取浮華, — Le 晉書 (庚峻傳) donne aussi la même expression.

Hiu-pé était une expression également connue, et d'origine taoïste. Nous lisons par exemple sur le 庚信神道碑文: 一室之中未免虛白. «Tout son intérieur ne manquera pas d'être clair et net.» Cette phrase elle-même semble une imitation du texte suivant de 淮南子 (chap. 俶眞訓); 虛室生白, que les commentateurs traduisent: 能虛其心以生道. «Vider son cœur et ainsi gagner la pureté (du *Tao*).»

— 印持十字, 融四炤以合無拘 *Yn tch'e che-tse, yong se-tchao i ho ou-keou.*

Après le baptême, signe intérieur du chrétien, vient naturellement le signe extérieur, le signe de la croix. Je crois que c'est dans ce sens qu'il faut prendre le mot *Yn*, équivalent exact du moderne 號 *Hao* des catholiques chinois, dans l'expression consacrée 十字號, ou 十字聖架號 «Signe de la croix»; mot-à-mot: «Signe du saint instrument (ayant la forme) du caractère 十 (*Che*, «dix»).»

Yn-tch'e voudrait ainsi dire en général: «Tenir, retenir comme un signe», et s'appliquerait principalement aux prêtres et aux religieux qui ont la mission de faire connaître le mystère de la croix (I Cor. I, 23): «Nos autem prædicamus Christum crucifixum.» On peut voir avec quel soin *King-tsing*, bien que faisant graver la croix en tête de la Stèle, et la nommant deux fois, s'abstient d'entrer dans aucun détail concernant le crucifié. Il était mû sans doute dans ce silence, par les mêmes motifs de prudence qui inspirèrent au 17e siècle plusieurs missionnaires de la Compagnie de Jésus dans leurs écrits (2). La vérité n'était point pour cela captive, et tous ceux qui le voulaient savaient le sens de la croix, aussi bien sous les nestoriens que sous les jésuites. Pour s'en con-

(1) «Deus, cujus Spiritus super aquas, inter ipsa mundi primordia, ferebatur: ut jam tunc virtutem sanctificationis, aquarum natura conciperet…» Et plus loin.

(2) Rappelons ici la remarque de Rubruk, rapportée par Devéria *(Notes d'épigraphie mongole-chinoise*, 1897, p. 81, not.), disant que «les Nestoriens trouvaient inconvenant de représenter Jésus crucifié.»

vaincre, il n'y a qu'à se rappeler l'inscription de 1281 (1) et le procès de 1664 (2).

Puis l'universalité de la charité entre les hommes, qu'enseigne cette croix, est exprimée sous la figure déjà connue des quatre points cardinaux indiqués par le signe 十, rose des vents élémentaire. Naguère, nous avons vu l'universalité de la création rendue par 十字 et 四方; actuellement, nous trouvons la même formule pour la rédemption par la croix 十字 et 四炤 (3). — *Se-tchao*, «les quatre directions lumineuses,» se trouve dans le 沈約郊居賦 et dans les poésies de 庾信; il vient peut-être de ce texte du *I-king* (*koa* 離): 大人以繼明照于四方. «L'homme supérieur cultive de plus en plus sa brillante vertu, et répand sa clarté dans les quatre directions.»

Ou-keou, «sans distinction,» rappelle le mot de St. Pierre (Act. X, 34): «Non est personarum acceptor Deus.» On trouve cette expression dans *Tchoang-tse* et dans le 晉書 (傅咸傳).

— 擊木 *Ki-mou*.

Ki-mou, «frapper le bois...»

Percusso ligno, resultat misericordiæ beneficentiæque sonus; orientis adoratione, curritur vitæ gloriæque iter. Promittunt barbam, ideo quia habent exteriores relationes, raduntque verticem, propterea quod carent internis passionibus. Non nutriunt servos captivosve, æquiparantes nobilitatem vilitatemque in hominibus, nec congregant merces divitiasve, ostendentes exhaurientes largitiones in seipsis. Purificatio per secessum recogitationemque perficitur; circumspectio per silentium vigilantiamque obtinet firmitatem. Septenis horis rituali laude, magnopere succurritur vivis defunctisque; septima die semel offertur, ablutaque corda recuperant candorem.

Le bois que l'on frappe rend un son de miséricorde et de bienfaisance; les rites auxquels on se soumet font courir dans les voies de la vie et de la gloire. Ils laissent croître la barbe, parce qu'ils conservent les relations au dehors; ils se rasent le sommet de la tête, parce qu'ils n'ont point les passions intérieures. Ils n'entretiennent pas d'esclaves ni de captifs, faisant le même cas de la noblesse et de ... parmi les hommes; ils n'amassent ni trésors ni richesses, montrant en eux-mêmes l'exemple du dévouement et de la générosité. La purification s'obtient par la retraite et le recueillement; la circonspection tire sa fermeté du silence et de la vigilance. Les sept heures de la louange canoniale viennent grandement au secours des vivants et des défunts: le sacrifice du septième jour fait recouvrer aux cœurs purifiés leur candeur.

(1) *Cf. La Stèle*, II^e P., 385. 一十字者取像人身,揭于屋,繪于殿,冠于首,佩于胸,四方上下以是爲準. «La croix, offrant l'image d'un corps humain, se suspend dans les maisons, se peint dans les temples, se porte sur la tête ou sur la poitrine; elle est considérée comme règle des six directions.»

(2) *Ibid.*, pp. 182 et seqq.

(3) *Al.* 照 suivant *K'ang-hi*.—L'inscription de *Tchen-kiang* (not. 1) donne 四方.

ÉLOGE DE LA RELIGION.

Vera constansque doctrina mirabilis, ideoque difficilis nominatu : meritoriâ usu præclare relucente, cogimur denominare Præclaram religionem. Ast doctrina sine sapiente non invalescet ; sapiens sine doctrinâ non magnificabitur : doctrinâ sapienteque compacte convenientibus, cælo subjacens politum collustrabitur.

La Doctrine vraie et constante est admirable, et dès lors difficile à définir ; ses mérites resplendissant par sa pratique, nous sommes contraints de la nommer la Religion illustre. Mais la doctrine, sans un sage, ne se développera pas ; un sage, sans la doctrine, ne grandira pas. Si la doctrine et le sage sont étroitement unis, l'empire [l'univers] sera dans l'éclat de la beauté.

ARRIVÉE DES MISSIONNAIRES.

T'ai-tsong expolito imperatorio principe, gloriose florideque auspicante fortunam, conspicue sapienterque gubernante populum, Magnæ T'sin regni, fuit Magnæ virtutis dictus : O-lo-pen conjiciens cæruleas nubes tunc attulit sanctos libros, intendensque auræ harmoniæ inde obiit difficultates periculaque.

T'ai-tsong l'empereur... inaugurait avec gloire et... la fortune (impériale) ; plein de lumière et de sagesse, il gouvernait son peuple. An royaume de la grande Ts'in, il se trouva un *homme de grande vertu*, appelé O-lo-pen, qui, attiré par la nuée brillante, apporta les saints livres ; et percevant l'harmonie des zéphirs, affronta les difficultés et les périls (du voyage).

Tcheng-koan nono anno, devenit ad Tch'ang-ngan. Imperator misit gubernatorem ministrum, Fang dominum Hiuenling, præpositum lictoribus occidentali suburbio, hospiti occursum deducturumque intro. Conversis libris bibliothecæ aula, disquisita doctrinâ seposito septo, penitus compererunt rectitudinem veritatemque, expresseque edictum transmitti tradique.

La neuvième des années Tcheng-koan, il arriva à Tch'ang-ngan. L'empereur envoya le grand ministre, le seigneur Fang Hiuen-ling, à la tête d'une escorte, au faubourg de l'ouest, pour accueillir le visiteur et l'introduire. On traduisit les livres dans les salles de la bibliothèque ; on examina la doctrine dans l'enceinte réservée ; on en comprit à fond la rectitude et la vérité, et un édit spécial donna la *faculté* de la prêcher et de la livrer.

FIN DU MOT A MOT.

Tcheng-koan decimo et secundo anno, autumno septimâ lunâ, mandatum aiens : «Doctrina caret immutabili denominatione, sancti carent immutabili methodo : congruenter locis statuuntur religiones, dense salvandis omnibus viventibus. Magnæ Ts'in regni Magnæ virtutis O-lo-pen, longinque afferens libros imagines, venit oblatum supremæ metropoli. Disquisita hujus religionis mens : recondita, mirabilis, expers conatûs ; introspectum ejus principii fundamentum : vitæ, perfectionisque statuta summa. Dicendo non redundat verbis ; rationabilis ut obliviscantur nassam. Succurrit entibus, prodest hominibus ; convenit peragrare cælo subjacens quod regimus.»

Tum in metropolis Justitiæ pacisque vico, construxere Magnæ Ts'in monasterium

unum ædificium, admissique religiosi viginti unus homines. Avitæ Tcheou virtute deficiente, cæruleum plaustrum occidentem ascenderat; Magnæ T'ang doctrinâ splendescente, præclara aura orienti aspirat. Dein jussum gerentes magistratum sumere Imperatoris delineatum simulacrum, appingereque templi parieti: cælestis decor exundans venustàte, floride collustrabat Præclara limina; sanctaque lineamenta salientia felicitati, perenniter glorificabant Legis septa.

Juxta Occidentalium regionum illustratam memoriam, et Han Weique historicos codices, Magnæ T'sin regnum, meridie comprehendit rubri corallii o mare septentrione attingit omnis pretiosi o montes, occidente spectat Immortalium fines floridasque sylvas; oriente excipit continentem ventum debilesque aquas. Ejus territorium producit igne abluendam telam, revocans animam aroma, claritatis lunaris uniones, noctuque radiantes gemmas. Mores carent latrocinio furtoque; populus fruitur gaudio paceque. Lex, exceptâ Præclarâ, nulla viget; princeps, nisi integer, nullus stabilitur. Territorii spatium latum, vastum; litteraria res splendescens, illustris.

Kao-tsong Magnus imperator valuit reverenter continuare avum: splendide adornavit verum principium, et in omnibus præfecturis singulatim instituit Præclara monasteria; denuoque honorans O-lo-pen, creavit Præpositum regni magnum Legis dominum. Lex pervasit decem provincias, imperiumque ditatum magnâ prosperitate; templa impleverunt centum civitates, familiæque abundare præclarâ felicitate.

Chen-li annis, Che alumni utentes audaciâ eruperunt ore in orientali Tcheou; Sient'ien fine infimi litteratuli magnum deridentes obloquti conviciabantur in occidentali Hao. Erant porro sacerdotum caput Lo-han, Magnæque virtutis Ki-lie, ambo occidentalis regionis nobilis progenies, sæculo egressi eminentes sacerdotes: simul sustentarunt mysticum funem, conjunctim religarunt disruptum nexum.

Hiuen-tsong præcelsæ doctrinæ imperatorius princeps, jussit Ning-kouo aliosque, quinque reges, personaliter adire Felicitatis ædes, ædificare statuereque altaris aream. Legis culmen brevi incurvatum, tunc mutatum resiluit; doctrinæ petra temporarie eversa jam reversa recte.

T'ien-pao initio jussum magnum ducem copiarum Kao Li-che, deducere quinque imperatorum depictas imagines, monasterioque interiori collocatas deponere; donata sericorum centum volumina, reverenterque gratulatum sapientis effigiei. Draconis barba quamvis distet, arcus gladiusque possunt attingi. Solare cornu diffundit splendorem, augustique vultus pede propiores.

Tertio anno Magnæ Ts'in regni quidam sacerdos Ki-ho, respiciens stellas petiit reformatorem, intuitusque solem obsalutavit venerandum. Edictum sacerdotem Lo-han sacerdotem Pou-luen, aliosque, unâ septem homines, cum Magnæ virtutis Ki-ho, in Prosperi gaudii palatio peragere meritorum munia.

Super hæc, Imperator composuit templi tabellam fronte gerentem draconis scripturam. Pretiosa decoratio emicabat coloribus, fulgore fulgens rubræ nubeculæ; sapientis scriptura extensa spatio, impetu insiliebat irradiantis solis. Gratiæ favor æquale Meridionali monti attollebat fastigium; abundantia beneficia cum Orientali mare æqualis profunditatis. Doctrina non nisi efficax: quod efficit, decet nominari; sapiens non nisi actuosus: quod agit decet efferri.

Sou-tsong politus illustris imperatorius princeps, in Ling-ou aliisque quinque præfecturis, rursus excitavit Præclaritatis monasteria: summâ beneficentiâ juvit, tuncque felix fortuna incepta; magnâ prosperitate incessit, jamque imperatorium patrimonium stabilitum.

Tai-tsong expolitus, bellicus imperatorius princeps ampliatas dilatavit sapientis vices; prosequebatur negotia sine labore. Quotannis in nativitatis die, donabat cæleste thymiama ad monendum perfectum opus; offerrebatque regales epulas ad illustrandam Præclaritatis multitudinem. Porro cœlitus fuit pulchro incremento, ideoque potuit largiter producere; sanctitate usus adhæsit

principio, sicque potuit ordinatim perficere.

Noster Kien-tchong, sapiens, spiritualis, perpolitus, bellicus Imperatorius princeps, propagavit octo administrationes, et removit promovitque obscuros clarosque; manifestavit novem articulos, ut nempe renovaret præclarum mandatum. Procreans penetrat profundam rationem, precansque caret verecundiæ sensu.

Quod sit consentaneus, magnus et humilis, simplex, tranquillus et generosus; late misericors, succurrat omnibus miseris, beneque commodans provideat multitudini viventium, nempe, nostrî cultûs actionum fuit magnum Consilium, elevantisque attractûs o gradatus progressus sane. Si contingant ventus pluviaque temporaneè, cælo subjecta quiescant; homines valeant gubernari, creaturæ valeant purificari; viventes possint florescere, defuncti possint lætari, cogitationi enatæ echo respondeat, affectus expressi procedant sinceritate, illud nostri Præclararum virium potis, rerum est benemerens efficacia, utique.

Magnus largitor dominus, aurati violacei gloriosi stipendii magnus vir, honorarius Cho-fang regularis directionis vice præpositus, expertus palatii interioris curator, donatus violaceo Kia-cha, sacerdos I-se, concors et amans benefacere, auditam doctrinam diligenter exequens, longinque ex regalis palatii o urbe, porro advenit Medium Hia. Scientiæ altitudo, trium dynastiarum, artisque vastitas numeris absoluta. Initio functus munere in imperatoriâ curiâ; dein inscriptum nomen in regiis tentoriis.

Centralis secretarii magistratu, Fen-yang districtûs rege Kouo domino Tse-i, jamprimum moderante copias in Cho-fang, Soutsong fecit illum comitari expeditionem. Etsi reciperet familiaritatem adusque cubiculi intra, non seipsum disinguebat ab ordinum medio. Erat domini ungues dentesque, agebat exercitûs aures oculosque. Valebat spargere emolumenta, donationes, nec congregabat pro suis. Offerebat imperatoriæ munificentiæ o crystalla, extendebat colloquii requiei o auratiles tapetes. Tum sustinebat eorum pristina monasteria, tum duplicans amplificabat Legis templa, efferensque ornabat porticuum tecta, instar phasianorum qui volant. Insuper impensus Præclaræ scholæ, insistens charitati profundebat beneficia.

Singulis annis congregabat omnium monasteriorum sacerdotes tyronesque; reverenter faciente, opipare offerente, parabantur per quinque decades. Esurientes qui veniebant, tunc cibabat eos; algentes qui veniebant, tunc vestiebat eos. Ægrotantibus his, medicabatur et sublevabat eos; morientibus illis, sepeliebat et componebat eos. Puræ integritatis Ta-so, nondum auditus taliter bonus; albæ stolæ Præclaritatis doctor nunc videtur ipsissimus homo.

Desideravimus insculpere magno lapidi, ad prædicandum egregia facinora.

Compositio ait:

Verus Dominus absque principio, profunde reconditus immutabili tenore, inito exordio fabricans creavit, erigens terram statuensque cælum. Multilocans seipsum prodiit sæculo, salvationis mensura absque limite. Sole assurgente, obscuritas destructa, omnesque testificati verum principium.

Majestate plenus expolitus Imperator, doctrina præcelluit prædecessoribus monarchis; accommodo tempore delevit turbas, cælum ampliatum, terra dilatata. Luce radians Præclara religio, inquam, advenit nostratem T'ang; traducta biblia, constructa monasteria, vivi defunctique navi transfretati. Centenæ felicitates simul surrexere, myriadesque regnorum inde prosperata.

Kao-tsong prosecutus avos, amplius ædificavit opulentas ædes; concordiæ palatia late coruscantia undique replebant Medium regnum. Vera doctrina patefacta, illustrata; tunc creatus Legis Dominus. Homines potiti lætâ prosperitate, entia caruerunt calamitosis miseriis.

Hiuen-tsong ineunte sapientiam, potis excolendi veritatem rectitudinem. Imperialis tabella extulit splendorem, cælestisque scriptura luxuriabat irradians. Imperiales effigies gemmantes refulserunt, totaque terra

alte honoravit. Omnes actiones simul eluxere, hominesque innixi ejus prosperitati.

Sou-tsong veniens restauravit; cælestis majestas adduxit currum; sapientis sol expandit claritatem; faustus ventus everrit noctem. Felicitas rediit imperatoriam domum, exitiosique vapores æternum depulsi. Compressa ebullitio, sedatusque pulvis; refecitque nostrum territorium Hia.

Tai-tsong pius, justus, virtute concordabat cœlo terræque. Largiens beneficia, gignebat, perficiebat, entiaque juvabat pulchris augmentis. Thymiamate oblato rependebat favores, charitate usus indulsit liberalitati. Diluculi vallis accesserunt majestati; lunarisque antri omnes coaluerunt.

Kien-tchong tenens summa, tunc excoluit intelligentem facultatem. Bellicus tremefecit quatuor maria; perpolitus purificavit omnes regiones. Face prœest hominum secretioribus, speculo intuetur rerum varietates. Sex cardines apparent reviviscentes, centumque barbari recipiunt exemplar.

Doctrina illa vasta sane! Efficacia ejus arctissima. Enisi nomine appellare sane, ...Trinam Unitatem. Dominus potuit efficere, hui! subditorum est referre. Statuunt magnam stelam, hui! prædicantes magnam felicitatem.

Magnæ T'ang, Kien-tchong secundo anno. Annus inerat Tso-ngo; T'ai-ts'ou mense; septimâ die, magnâ Yao-chen-wen die, statuta erectio.

Præsente Legis Domino sacerdote Ning Chou regente orientalis regionis o Præclaritatis ecclesias.

Aulici consilii secretarius, quondam agens T'ai-tcheou...adjutorem exercitûs, Liu Sieou-yen scripsit.

N.B. — Les o représentent ici les 之 *du texte.*

TRADUCTION DE LA PARTIE SYRIAQUE.

Sur ce travail du Père L. Cheikho S. J., en six clichés envoyés par l'Imprimerie de Beyrouth, voir surtout II^e Partie, p. 210.

I A droite de la face principale

ܐܗܐ	ܩܫܝܫܐ	ܘܟܘܪܐܦܝܣܩܘܦܐ	ܘܦܐܦܐ
אדם	קשישא	וכוראפיסקופא	ופאפשר
Adam	qaśśiśa	w'korappisqopa	w'papas
Adamus	presbyter	et chorepiscopus	et papas

ܕܨܝܢܣܬܐܢ
דצינסתאן
d'Ṣinestan
regionis sinicæ

II A gauche de la face principale

ܒܝܘܡܝ	ܐܒܐ	ܕܐܒܗܬܐ	ܡܪܝ	ܚܢܢܝܫܘܥ
ביומי	אבא	דאבהתא	מרי	חנניֹשוע
biaoumaï	ava	d'avahata	mar	Hananiśou'
In diebus	patris	patrum	domini mei	Hananjesu

ܩܬܘܠܝܩܐ ܦܛܪܝܪܟܝܣ
קתוליקא פטרירכיס
qatoliqa patriarkis
Catholici Patriarchæ

III En bas de la face principale

ܒܫܢܬ	ܐܠܦ	ܘܬܫܥܝܢ	ܘܬܪܬܝܢ
בשנת	אלף	ותשעין	ותרתין
baśnat	alep	w'teś'in	w'tarten
In anno	mille	et nonagenta	et duo

ܕܝܘܢܝܐ	ܡܪܝ	ܝܙܕܒܘܙܝܕ	ܩܫܝܫܐ
דיוניא	מרי	יזדבוזיד	קשישא
d'Iaounaïe	mar	Iazedbouzid	qaśśiśa
Græcorum	dominus meus	Iazedbouzid	presbyter

ܘܟܘܪܐܦܝܣܩܘܦܐ	ܕܟܘܡܕܐܢ	ܡܕܝܢܬ
וכוראפיסקופא	דכומדאן	מדינת
w'korappiscopa	d'Houmdan	mdinat
et chorepiscopus	Ḵoumdan	urbis

ܡܠܟܘܬܐ	ܒܪ	ܢܝܚ	ܢܦܫܐ	ܡܝܠܝܣ
מלכותא	בר	ניח	נפשא	מיליס
malkouta	bar	niḥ	nafśa	Milis
regni	filius	quieti	(quoad) animam	Milis

ܕܗܘܝܘܪܣܬܢ	ܡܕܝܢܬܐ	ܒܠܚ	ܕܡܢ	ܩܫܝܫܐ
d'Tahouristan	mdita	Balh	d'men	qaśśiśa
(provinciæ) Tahouristani	urbe	Balkh	ex presbyteri	

ܒܗ	ܕܟܬܝܒܢ	ܕܟܐܦܐ	ܚܢܐ	ܠܘܚܐ	ܐܩܝܡ
beh	da'htivan	d'heppa	hana	laouha	aqqim
in ea	quæ scripta sunt	ex lapide	istam	tabulam	erexit

ܘܟܪܘܙܘܬܗܘܢ	ܕܦܪܘܩܢ	ܡܕܒܪܢܘܬܗ
wa'hrozouthoun	d'faroqan	mdabranoteh
et prædicatio eorum	Salvatoris nostri	directio ejus

ܐܕܡ	ܕܨܝܢܝܐ	ܡܠܟܐ	ܕܠܘܬ	ܕܐܒܗܝܢ
Adam	d'Ṣinaé	malké	da'louat	d'avanaïn
Adam	Sinensium	reges	ad	patrum nostrorum

ܟܘܪܐܦܝܣܩܘܦܐ	ܝܙܕܒܘܙܝܕ	ܒܪ	ܡܫܡܫܢܐ
korappisqopa	Iazedbouzid	bar	mśamśana
chorepiscopi	Jazedbouzid	filius	minister

ܘܟܘܪܐܦܝܣܩܘܦܐ	ܩܫܝܫܐ	ܡܪܣܪܓܝܣ
w'korappisqopa	qaśśiśa	Marsargis
et chorepiscopus	presbyter	dominus Sergius

ܩܫܝܫܐ	ܣܒܪܢܝܫܘܥ
qaśśiśa	Savraniśou'
presbyter	Sabranjesu

ܘܪܝܫ	ܘܐܪܟܕܝܩܘܢ	ܩܫܝܫܐ	ܓܒܪܝܐܝܠ
w'reś	w'arkediaqon	qaśśiśa	Gabriel
et caput	et archidiaconus	presbyter	Gabriel

ܘܕܣܪܓ	ܕܟܘܡܕܐܢ	ܥܕܬܐ
w'da'sraġ	d'Houmdan	'eta
et (urbis) Sarg	(urbis) Koumdan	ecclesiæ

61

IV Sur la face de gauche

1ᵉʳᵉ rangée

1		2		
מרי	יוחנן	אפיסקופא	איסחק	קשישא
mar	Iouḥannan	appisqopa	Isḥaq	qaśśiśa
dominus meus	Johannas	episcopus	Isaac	presbyter

3		4		
יואיל		קשישא	מיכאיל	קשישא
Ioel		qaśśiśa	Mihael	qaśśiśa
Joel		presbyter	Michael	presbyter

5		6		
גיורגיס		קשישא	מחדד	גושנסף
Giouargis		qaśśiśa	Mahdad	Gouśnasaf
Georgius		presbyter	Mahdad	Gouschnasaf

7		8		
קשישא	משיחאדד		קשישא	אפרים
qaśśiśa	Mśihadad		qaśśiśa	Apprem
presbyter	Mschihadad		presbyter	Ephrem

9		10		
קשישא	אבי	קשישא	דויד	קשישא
qaśśiśa	Avai	qaśśiśa	Daouid	qaśśiśa
presbyter	Abi	presbyter	David	presbyter

11	
מושא	קשישא
Mouśé	qaśśiśa
Moyses	presbyter

2ᵉ Rangée

1		2	
בכוס	קשישא	ויחידיא	אליא
Bachos	qaśśiśa	w'iḥidaia	Elia
Bachus	presbyter	et monachus	Elias

	3		
קשישא	ויחידיא	מושא	קשישא
qaśśiśa	w'iḥidaia	Mouśé	qaśśiśa
presbyter	et monachus	Moyses	presbyter

ܘܣܗܕܐ	ܩܫܝܫܐ	4 ܠܥܒܕܝܫܘܥ	ܘܣܗܕܐ
וידידיא	קשישא	עבדישוע	וידידיא
w'iḥidaïa	qaśśiśa	'Abdiśou'	w'iḥidaïa
et monachus	presbyter	Ebedjesu	et monachus

5 ܘܝܘܚܢܢ	ܩܫܝܫܐ	6 ܕܩܒܪܐ —	ܝܘܚܢܢ
שמעון	קשישא	דקברא	יוחנס
Śim'oun	qaśśiśa	d'qabra	Iouḥannis
Simeon	presbyter	(urbis?) Qabræ	Johannes

ܘܡܫܡܫܢܐ		ܘܝܕܐ	
משמשנא		וידא	
mśamśana		w'iada	
minister		et secretarius (?)	

3ᵉ Rangée

1 ܐܗܪܘܢ (?)	2 ܦܛܪܘܣ (?)	3 ܐܝܘܒ	4 ܠܘܩܐ
אהרון	פטרוס	איוב	לוקא
Ahroun	Petros	Ayoub	Louqa
Aaron	Petrus	Jobus	Lucas

5 ܡܬܝ	6 ܝܘܚܢܢ (?)	7 ܝܫܘܥܡܗ(?)	8 ܝܘܚܢܢ (?)
מתי	יוחנן	ישועמה	יוחנן
Mattaï	Iouḥannan	Ieśou'ameh	Iouḥannan
Mattheus	Johannan	Jésuamé	Johannan

9 ܣܒܪܝܫܘܥ	10 ܝܫܘܥܕܕ	11 ܠܘܩܐ
סברישוע	ישועדד	לוקא
Sabriśou'	Ieśou'dad	Louqa
Sabarjesu	Jesudad	Lucas

12 ܩܘܣܛܢܛܝܢܘܣ	13 ܢܘܚ
קוסטנטינוס	נוח
Constantinos	Noh
Constantinus	Noé

4ᵉ Rangée

1 ܐܝܙܕܣܦܐܣ (?)	2 ܝܘܚܢܢ	3 ܐܢܘܫ	4 ܡܪܣܪܓܝܣ
יזדספאס	יוחנן	אנוש	מרסרגיס
Izadsafas	Iouḥannan	Anouś	Marsargis
Izadsafas	Johannan	Anousch	dominus Sergius

8 ܦܘܣܝ	7 ܡܪܣܪܓܝܣ	6 ܝܘܚܢܢ	5 ܐܝܣܚܩ
פוסי	מרסרגיס	יוחנן	איסחק
Pousaï	Marsargis	Iouḥannan	Isḥaq
Pḥuses	dominus Sergius	Johannan	Isaac
	11 ܝܘܚܢܢ	10 ܐܝܣܚܩ	9 ܫܡܥܘܢ
	יוחנן	איסחק	שמעון
	Iouḥannan	Isḥaq	Sim'oun
	Johannan	Isaac	Simeon

V Sur la face de droite

1ère Rangée

2 ܡܪܣܪܓܝܣ · ܩܫܝܫܐ		1 ܝܥܩܘܒ · ܩܫܝܫܐ	
סרסרגיס	קשישא	יעקוב	קשישא
Marsargis	qaśśiśa	Ia'qoub	qaśśiśa
dominus Sergius	presbyter	Jacobus	presbyter
3 ܫܝܐܢܓܛܣܘܐ ܓܝܓܘܝ		ܘܟܘܪܐܦܝܣܩܘܦܐ	
שיאנגתסוא	גיגוי	וכוראפיסקופא	
Siangatsoa	Gigoï	w'korappisqopa	
Schiangatsœ	Gigoï	et chorepiscopus	
דכומדאן	ומקרינא	וארכדיקון	קשישא
d'Houmdan	w'maqriana	w'arkediaqon	qaśśiśa
(urbis) Koumdan	et doctor.	et archidiaconus	presbyter
4 ܦܘܠܘܣ ܩܫܝܫܐ		5 ܫܡܥܘܢ ܩܫܝܫܐ	
פולוס	קשישא	שמעון	קשישא
Polos	qaśśiśa	Sim'oun	qaśśiśa
Paulus	presbyter	Simeon	presbyter
6 ܐܕܡ ܩܫܝܫܐ		7 ܐܠܝܐ ܩܫܝܫܐ	
אדם	קשישא	אליא	קשישא
Adam	qaśśiśa	Elia	qaśśiśa
Adamus	presbyter	Elias	presbyter
8 ܐܝܣܚܩ ܩܫܝܫܐ		9 ܝܘܚܢܢ ܩܫܝܫܐ	
איסחק	קשישא	יוחנן	קשישא
Isḥaq	qaśśiśa	Iouḥannan	qaśśiśa
Isaac	presbyter	Johannan	presbyter

10 ܝܘܚܢܢ ܩܫܝܫܐ	11 ܫܡܥܘܢ	ܩܫܝܫܐ	ܘܣܒܐ
יוחנן קשישא	שמעון	קשישא	וסבא
Iouḥannan qaśśiśa	Sim'oun	qaśśiśa	w'saba
Johannan presbyter	Simeon	presbyter	et senior

2ᵉ Rangée

1 ܝܥܩܘܒ	2 ܩܢܟܝܐ	3 ܥܒܕܝܫܘܥ	3 ܝܫܘܥܕܕ
יעקוב	קנכיא	עבדישוע	ישועדד
Ia'qoub	qankaïa	'Abdiśou'	Iéśou'dad
Jacob	aedituus	Ebedjesu	Jesudad

4 ܝܥܩܘܒ	5 ܝܘܚܢܢ	6 ܫܘܒܚܐ ܠܡܪܢ	7 ܡܪܣܪܓܝܣ
יעקוב	יוחנן	שובחאלמרן	מרסרגיס
Ia'qoub	Iouḥannan	Śoubḥa l'maran	Marsargis
Jacob	Johannan	Schoubhalmaran	dominus Sergius

8 ܫܡܥܘܢ	9 ܐܦܪܝܡ	10 ܙܟܪܝܐ
שמעון	אפרים	זכריא
Sim'oun	Apprem	Zḥaria
Simeon	Ephrem	Zacharias

11 ܩܘܪܝܩܘܣ	12 ܒܟܘܣ	13 ܥܡܢܘܐܝܠ
קוריקוס	בכוס	עמנואיל
Qoriaqos	Baḥos	'Ammanouel
Cyriacus	Bachus	Emmanuel

3ᵉ Rangée

1 ܓܒܪܐܝܠ	2 ܝܘܚܢܢ	3 ܫܠܝܡܘܢ	4 ܐܝܣܚܩ	5 ܝܘܚܢܢ
גבריאיל	יוחנן	שלימון	איסחק	יוחנן
Gabriel	Iouḥannan	Ślimoun	Isḥaq	Iouḥannan
Gabriel	Johannan	Salomon	Isaac	Johannan

Traduction française

I Adam prêtre chorévêque et pape de Chine.

II Au temps du chef des évêques le seigneur Catholicos, le Patriarche Hananjesu.

III En l'année 1092 des Grecs, le seigneur Jazedbouzid prêtre et chorévêque de la capitale du royaume Koumdan, le fils du défunt Milis prêtre originaire de Balkh ville de Tahouristan, a élevé ce monument lapidaire où sont écrites la loi de notre Rédempteur et la prédication de nos Pères près des rois de Chine. (*Suivent les noms*).

PIÈCES JUSTIFICATIVES.

A.
PREMIÈRE VERSION (1625).
Voir II^e Partie, p. 325.

TRANSUMPTUM LAPIDIS ANTIQUISSIMI
ANTE ANNOS 994 ERECTI, HOC ANNO 1625 INVENTI,
LATINE FACTUM A QUODAM SOC. JESU,
FERE DE VERBO AD VERBUM.

Sacerdos e regno Ta Chim (puto Judea) nomine Kim Cim retulit dicondo : O æterne, vere, quiete, qui ante omnia tempora sine principio spiritualis efficax, incorporeus, qui in infinitum permanet, qui in axem reduxit et creavit omnia, de sua origine excellens super omnes sanctos, ipse est noster Trinus et unus, excellentis substantiæ sine principio verus Deus Hô lê hô (Elohim) in prima ætate per decem verba distinxit 4 mundi partes ((toties in genesi habetur dixit Deus : alii interpretantur per crucem : utrumque colligetur ex litteris)) suo originali spiritu produxit duo Ky (qualitates) obscurum caos mutatum est et terra apparuit, solis et lunæ cursus, dies et nox perfecta sunt perfecitque decem mille res et ita erexit primum hominem, præ aliis donavit illi bonitatem naturalem, præcepit ut custodiret et converteret omnia maria : a principio natura perfecta vacua nec impleri poterat (sc. malis affectibus) ejus cor purum ac nitidum nec lætabatur nec gustabat (sc. non habebat effrenatas passiones). Sutan utendo dolis corrumpit fraudulenter et fucate perfectionem et puritatem primi hominis : homo tunc projecit rectam magnam facilem ac certam nomine legem; ... permansit in tenebris ac si esset in vera lege. Una cum 365 sectis incubuit in prosequendo tramite quem sibi architectatus erat et unusquisque certatim regulas et leges ordiebatur ut homines irretiret. Aliquando indicabant res et ex illis ducebant originem, aliquando vacuum et ... ut immergerent homines et alienarent, aliquando faciebant sacrificia ad cognoscendum futum : alias virtutem extollebant ut homines impellerent : prudentia ratio eversæ et confusæ, proprii affectus inordinati, invicem se amandi simulque immergebant in injustitias et stupide et inscienter præcipitati, veram legem non nacti pessimis desideriis fixi tepidi amisso tramite valde dire in tenebris permanserunt.

Tunc ecce nostri Trini et uni pars nobilis et magnus Messias, abscondita vera majestate, ex una generatione natus est, celesti spiritu annuntiante felicitatem, Virgo peperit sanctum in regno Ta Cim, clara

stella annuntiavit felicitatem magi videndo viderunt splendorem at venerunt oblaturi munera, juxta 24 antiquæ legis libros qui dixerunt illum regnaturum et gubernaturum regnum in magno stilo. Prope fuit trini et uni legem, quam Spiritus sanctus non loquendo architectatus fuerat, ac fundavit et singulas fabricavit, verum in credendo usum fudit purgavitque sordidum pulvere, perfecitque veritatem, aperuit tum sempiternarum virtutum januam, vitam aperuit mortem exstinxit, aperuit claram diem ad desolandam civitatem et tenebrarum conventiculum, tunc audacia et fraudulentia diaboli destructa sunt : remigando direxit misericordiæ navim ut ascenderemus ad realem splendidamque aulam et beatitudinem et ecce auxiliata est natura humana. Postquam potuit perficere hoc, in meridie cœlum ascendit sacra scriptura quæ remansit 27 tomis propagavit conversionem mundi ut appareret redemptionis opus excellens : habet lavacrum in aqua et spiritu, lavat crimina et vitia purificat animam ac veluti sigillo utitur cruce, convertit mundum ut unum esset sine acceptione personarum, sono ligni ad pietatem excitat ac beneficium et beneficentiam honoris ac vitæ viam incedere, barbam nutriunt ad communem hominum consortium, coronam radunt in signum quod et affectus radunt, famulos non nutriunt siquidem nobilis et ignobilis æquales sunt, divitias non cumulant quia voluntarie illas perfecte relinquunt nobis, jejunant ut sapientiam subjiciant perficiantque abstinent ut vires augeant ad quietem et vigilantiam : septies in die Deum laudant et adorant ut valde discant conservationem et destructionem : septimo die sacrificium offerunt ad lavanda corda ut redeant ad puram veram et perfectam legem : excellens et dictu difficilis opera et effectus splendescunt et clarescunt. Itaque vi coactus illam voco magnam et claram legem, et lex, quæ ita sanctis caret, propagari minime poterit et sine lege sancti non sunt, magni, natura lex et sancti concordant et mundus ornatur ac clarescit.

Imperator Tai çum ven illustravit Chinam, cœpitque habenas imperii et tunc clara sanctitas, pervenit ad regnum Ta çîm summæ virtutis fuit hic vir, Ho lo puen, qui nubes considerando veræ legis librum detulit, venit et veniendo vidit regnorum, quæ pertransiit leges et mores, difficultates et pericula superavit et anni Chim quon anno 9° curiam tenuit; Rex jussit Colao (nempe 2æ dignitatis) e familia Fam, omine Huen lim, ut regio cultu extra vallem civitatis ad occidentem benigne et peramanter obviam iret. Introduxit illum in curiam, ut sacros libros interpretaret : in curia quæsivit de lege Dei, tandem cognovit et rectam et veram jussitque publicari et dilatari, anno 12 Chin quon T'ai çum 7° mense apertum est edictum regium; dicens. Lex nomen proprium non habet, sanctus non habet perpetuas regulas, locis se accommodat in proponenda doctrina ut expresse possit omnibus mentibus auxiliari. Regni Ta cin O lô hu magnæ virtutis a longe accepta scriptura et imagines. Curiam adscendit ad offerendum : ego minutatim inspexi ejus doctrinam est valde excellens : expensisque quæ de creatione mundi retulit, magni facienda res est; verba multiplices explicationes admittunt, rationibus satisfacit, rebus subvenit et hominibus in lucrum est. Expedit ut in Sinis operetur. Magistratus in curia juxta arcum Y nim exstruant ecclesiam et monasterium, quod

vocetur Ta cin magnum, quia 21 religiosi illud sunt habitaturi. Quando regni Cheû virtus et regimen periere quæ datur Lao tsu ... ascenso in curru occidentem versus tendit. Magno regnante Tam ratio imperii clara et illustris, veritas legis Dei ab oriente venit (oriens hic pro loco indeficiente et boni ominis sumunt) ac veluti ventilabrum venit ad nos refrigerandos et movendos; item jubet ut regia pingatur imago et appendatur in monasterio, coloribus ornetur, ut augeatur splendor in postibus momonasterii : vestigia hujus imaginis elucebant et radios emittebant in felicitatem monasterio et habitatoribus. Ego (historiator) visa regnorum occidentis tabula, una in historia regni Han et Oui Chinæ et Ta cin ex parte meridiei terminatur cum regno corallorum, ex parte nort terminatur montibus altioribus lapillis refertis, ex oest sylvas florum habet in terra Sien Kim, ex parte l'est sive orientis (aliquanto obscurus locus ideo desunt aliqua verba). Margaritæ veluti luna, lapilli pretiosi veluti clara nox, mores latronibus carent, vivunt homines quiete et pacifice, leges non servant excepta lege Dei, rex sine virtute non eligitur, regio et terra valde lata, magna omnia ornata et pulchra: Reges enim Cao sum descendentes omnes cum reverentia imitantur prædecessorem Dai çum ven ham ty : magis magisque verum parentem honorabunt in omnibus civitatibus ædificentur monasteria, et juxta hoc honorabunt O lô puen præfectum (ac veluti generalem) monasteriorum vocant Chím quẽ tà fã chù. Legibus et regulis divinæ legis, quæ decem præcepta habet regnum ditabitur et magnam habebit quietem. Idolorum sacerdotes vi detrahentes legi Dei in Tum cheû in fine anni siên t'iên litterati minoris scientiæ irriserunt et detraxerunt : in hac terra sy hao fuere sacerdotes Xeu lô han magnæ virtutis Kiĕ liĕ una cum occidentalibus ex ordine nobilium esse creditur, et qui præ cæteris eminet magnus sacerdos qui erectis regulis excellens, item illas univit cum suo principio. Imperator nepos Hiuên çum omine Chy tao quinque regulis regni jussit, et reliquis ut adirent monasterium erigerent domos ad Dei legem prædicandam, cujus signa brevi tempore fracta modo fabricata sunt altiora et sumptuosiora. Lapis tunc erectus est in laudem legis, fracta fuit, item paulo post erectus in principio annorum tien pao. Missus fuit ad has terras dux cognomento Cao omine Liĕ zú, qui deferret imagines quinque imperatorum collocaretque in monasterio, illaque donavit 100 aureis pannis, obtulit nobiles et ingeniosos in locum barbæ draconis (hæc est quædam fabula antiqua cui alludit), qui licet abierit longe, remansere tamen arcus et gladius (figuræ et colores regis vicini sunt), et his imaginibus illuxere ut solis radiis terra, non post tres annos e regno Ta qin sacerdos Kič hô sideribus intentus venit ad regnum Sinarum vidit imagines, veneratus est. Imperator jussit sacerdoti Lô hân et sacerdoti Pù lûn et aliis septem una eum magnæ virtutis Kiĕ hô ut in aula regia Nim kim venirent ad sacra officia peragenda, donavit tabellam sive librum in laudem legis (hic locus aliquantum obscurus) cooperto pretioso auro, serico pretiosis lapillis coloris cœli ac veluti rubicunda nube resplendebat : posita et appensa est e loco alto in monasterii aula, fulgebat ut sol. hoc beneficium ac gratia æquata alto fastigio montis ad meridiem et hæc magna gratia æquat profunditatem maris ad l'est. lex nihil habet,

quod non operandum sit, quod dignum executione dignum est nomine: sanctus non potest non operari et facere, quod ipse operatur debet memoria tradi. —

4ˢ nepos imperator Sŏ cum vên mim in terra Lim vu post quinque ætates erexit magnum monasterium legis Dei, cogitationibus prædecessorum quod imitabat insistendo, illi patuit felicitas et ... et cum regni habenas acceperat imperiale mandatum restitutum fuit. Die ejusdem natali odores offerebat ecclesiæ in memoriam acceptæ victoriæ: dividebat e mensa regia cibos, insigne honoris legis Dei alumnis: quæ uti cœlum, quod et decorem et utile impertitur hoc beneficium extendit ad alendos omnes. Sanctus incorporatus cum ratione cœli (h. e.) imitabatur cœlum).

Anno Kiem chum filii Taē cum accepit imperium ut destrueret malos faveretque bonis, vivis et mortuis auxiliaretur, assignavit historicos sinicos, qui traducerent testamentum novum juxta doctrinam legis Dei, convenit cum profunda ratione, in ... non ... in corde rubet, dimissio vera, virtus et rectitudo cum fuerit magna, tunc cum humilitate incumbent paci et quieti interioris. in existimandis aliis ex se misericordia utitur in subveniendis afflictis, sua virtute et bonis operibus omnibus præsto erant, machiner ego operari virtutem, scalam excitare et paulatim ad bonum inducere ac veluti ventos et pluvias suis temporibus. Mundus quietus permanebit: in posterum homines et scient et poterunt operari juxta rationem et puros et nitidos et vincendo et custodiendo erunt satisfacti et quieti et post mortem habebunt lætitiam: statim ac voluntas hæc bene operandi animas incesserit et effectus apparebit effectus perficiendi se interius: hoc est opus Christianorum, quod possumus diligenter et fortiter operari.

Tá xy chù Kin çù quam lŏ tay fù (nomen superioris monasterior) una cum superiore monasteriorum in terra Sŏ fam, cujus officium de ciē tù fù pú et alio Xy tien chum kién... religiosis imperabit donec ... cum kià xà religiosos Y sù, vir mitis et hilaris docendi omnes qui res virtutis audire vellent et diligentes in operando a longe ex muris sinicis regno Tá cîn velociter venit ad Cinas cujus regulæ et leges altiores, quam trium regnorum præteritorum in aula regia operatus est (hic locus obscurus ideo desunt aliqua verba) Rex scripsit nomen sacerdotis, in papilione militari jussit residere magistratus chùm xû lîm vocatus Fuén yâm regulus Kŏ omine Çù y dux militiæ in So-fâm. Imperator Sô cûm jussit religiosum sequi a longe uti ducem at licet admiserit ducis familiaritatem in loco ... tamen ducem æquabat in exercitu, quia erat dentes et ungues reguli et aures et oculi exercitus (hoc significat fuisse inspectorem meritorum) stipendia distribuebat militibus, omnes quoque cumulabat: regis munera dabat ex pretiosoribus quæ illi defuerant ex lîn ngên et communicabat olosericos aureosque e regno Qû kié, aliquando juxta antiqua monasteria, aliquando erigendo aulas ad concionandum de lege erigebat et honorabat atria et porticus et domus ac si esset... aves in volando et ultra. In lege Dei executioni mandavit diligens homines ac seipsum, illorumque utilitatem quærebat: singulis annis discipulos religiosos convocabat e quatuor monasteriis ut excitaret reverentiam et venerationem et operariorum perfectionem super mensas expositas habebat, famelici veniebant illisque

ministrabat cibum, nudi veniebant illis vestitum, ægrotos curabat usque ad sanitatem mortuos sepeliebat et quieti tradebat. Reliosus Tá sò puræ observantiæ, nunquam audivi talem excellentiam et pulchritudinem absque officio vere christianus, nunc hunc hominem videndo jussit sculpi magnum et latum lapidem ad meritum illius manifestandum. Verba hæc sunt. Verus Dominus sine principio perpetuo fruens gaudio et quiete, cœpit creare omnia, erexit terram erexit cœlum divisit substantias ex una generatiione ascendens mox descendendo omnia laudans... Clarus et illustris fuit imperator Vên hûam, qui opere nequam ... fide cessantibus, accepta occasione rebelles subjugavit cœlum de ... terra crevit. Clara et illustris legi Dei ... regni Tâm translata fuit sacra scriptura, erexit monasteria in vita et in morte esse noster, et scapha et navis, cum illa omnes civitates erectæ, regna invenerunt pacem. Imperator nepos Chaô-cù imitatus est, nam erexit monasteria, aulas et porticus undique regnum cooperiebant. Vera lex fuit promulgata et magnificata, donavit monasteriis ut magistratus eligerent (ad sui gubernationem), homines læti fruebantur pace nec laboribus nec calamitatibus opprimebantur. Imperator pronepos accepto regno statim servarit legem Dei regia tabella in honorem legis scripta, illius stabat et exclarescebat, cuncta optime scripta et ornata Imagines imperatoris veluti margarita undique fulgebant profunde venerabantur reges, multa regis merita clara erant, hæc illius felicitati innitebatur.

Imperator ter nepos Sŏ cùm restituit imperium deperditum, imperialis majestas suo loco restituta, boni regis dies illuxit ut sol, prosperatis ventis, expavit noctem, felicitas rediit ad realem familiam, infelicitatem et turbulentiarum aer in sempiternum exstinctus, pulverem revolutionum quievit et impedivit, erexit et ædificavit novum regnum. Imperator 4 nepos Tái çûm hiao y in virtute cœli et terræ ostensus est virtutum exemplo virificavit homines regni et regnum imitabantur, utilitatibus et bonis, quæ Rex impertiebatur illis ... odor ut solveret cœlo pro acceptis Pietas operabatur ... munera, Regna orientis venerunt, tributa solventes regi regna occidentis, longe quoque venerunt ut et unirentur et recognoscerent. Anno Kién chûm dominabatur ab septentrione ad meridiem cito res composuit et virtutem purificavit : in armis timebatur et honorabatur per quatuor maria. In litteris omnes superabat perfectione, ut lucerna res occultas hominum penetrabat ut in speculo rerum colores considerantur. Tota China ab illo illustrata magnificata barbari omnes ab illo regulas accipiebant. Lex Dei valde dilatata in illa non erat malum impunitum nec bonum sine præmio vi coatus nomen imposuit legi Dei : clare dixit Deum esse trinum et unum et quod imperator scit operari legem Dei.

Ego subditus et religiosus nomine Nîm Xù hæc scripsi ham lapidem magnum erexi et sculpsi, ut laudarem Regni felicitatem familiæ Tâm. anni Kién chûm aō 2° cum annus est in stella Çó ngŏ mense tài cŏ, 7ª die sole lucente, erectus est hic lapis : Religiosus Nîm xù pulchre, qui curam gerebat orientalium familiæ. Hic officialis officii Châo y lâm antea officii tái cheù (i. e. super milites) cognomento Liû, omine sieu yên hanc compositionem scripsit.

B.

ADVIS CERTAIN D'UNE PLUS AMPLE DÉCOUVERTE DU ROYAUME DE CATAÏ. (Paris, 1628).

Voir II^e Partie, p. 326 et p. 326, note 3.

Inscription d'un marbre gravé l'an de N.-S. 382 en la province de Xansi au royaume de la Chine et découvert le 23^e d'août 1625.

1. O que véritable et profond est le Trine et incompréhensible et très spirituel!
2. S'il est question du passé, il est sans commencement, si de l'avenir, il est sans fin, et toujours en sa même perfection.
3. Il lui a plû de prendre le néant, et il en a fait toutes choses.
4. Le premier d'entre tous les saints à qui il est dû de l'honneur, c'est le Trine et un.
5. Il a jugé de la croix et a donné repos aux quatre coins du monde (1).
6. Il fit de rien tous les deux principes des choses par sa puissance (2).
7. Le changement fut fait sur l'abîme d'où parurent le soleil et la lune.
8. Le soleil et la lune commencèrent leurs carrières et firent le jour et la nuit.
9. Quand l'univers fut accomplit, il dressa le premier homme, et d'iceluy même il luy forma une fidèle compagne.
10. Il lui donna le domaine sur la mer et sur la terre.
11. Cette nature au commencement fut vide et nette de toute passion désordonnée, le cœur pur et libre de toute affection déréglée.
12. Mais après elle tomba dans les tromperies de Satan (3).
13. Lequel controuvant et enveloppant de paroles le mal qu'il prétendait faire, pervertit l'innocence du premier des hommes.
14. De ce commencement de mal sont nés les 365 divers genres de sectes.
15. Les unes de ces sectes ont chassé les autres à cause de leur trop grand nombre.

(1) Ces paroles semblent se pouvoir entendre de la très sainte Passion du Fils de Dieu, mais suivant la force de la langue Chinoise, elles se doivent plutôt entendre de la création du monde, parce que Dieu l'a fait en forme de croix et divisé en 4 parties : Levant, Couchant, Septentrion et Midy.

(2) Il parle selon les maximes de la Philosophie Chinoise.

(3) Car il use de ce même mot.

16. De toutes ces diversités ont été tissues les mailles du grand filet qui a pris tout le monde.
17. D'aucuns ont attribué par feintise la divinité aux créatures.
18. Les autres tout à rebours se sont plongés en cette erreur de dire que tout n'étoit rien et retournoit en rien (1).
19. Les autres ont fait des autels à la fortune.
20. D'autres faisoient les gens de bien pour tromper le monde.
21. De là vient que l'entendement fut esclave d'erreur et la volonté des passions.
22. Les hommes marchaient du tout aveuglés sans s'approcher aucunement.
23. L'univers brûloit d'un malheureux embrasement.
24. L'homme lui-même acheva de s'aveugler et perdit tout à fait le chemin.
25. Il marcha dans les ténèbres fort longtemps et ne trouva jamais la vérité.
26. Adonc une des trois personnes nommée Messia couvrit sa véritable Majesté.
27. Et se faisant homme vint au monde.
28. Un Ange vint donner nouvelles de ce grand Mystère.
29. Ef une Vierge enfanta le Saint.
30. Un'Estoile parut pour donner advis aux hommes de sa naissance.
31. Lors vindrent les habitants de Polu (2).
32. Ils lui présentèrent leur tribut.
33. Le tout selon la prédiction des 24 Saints.
34. En après il proposa au monde la Loi très pure du Dieu Trine et Un.
35. Il purifia les mœurs.
36. Il dressa la Foi.
37. Il nettoya l'Univers.
38. Il parfit la Vérité.
39. Sur elle il fonda les Vertus.
40. Il fraya la Voie à la Vie.
41. Il ferma le pas à la mort.
42. Bref il fit voir au monde le beau jour et chassa les ténèbres obscures.
43. Il assiégea même l'assemblée ténébreuse.
44. Alors le Diable fut entièrement déconfit quand la Miséricorde secourut le monde en son naufrage.
45. En sorte que les hommes pourront monter en l'assemblée (ou au trône) de lumière.
46. Quant à lui, si tôt qu'il eût achevé ce qu'il avait entrepris, il monta au Ciel en plein midi.
47. Mais les vingt-sept livres des Saintes Ecritures nous demeurent.

(1) Ces 2 sectes étoient lors et sont encore aujourd'hui en vogue dans la Chine.
(2) Ce royaume est Oriental à la Judée (?) dans les mappes mondes Chinoises.

48. Et la porte a été ouverte à ceux qui ont converti les âmes par l'eau qui nettoye et qui purifie.

49. Ils usoient toujours de la Croix.

50. Ils ne s'attachoient à cette terre-ci, ni à celle-là.

51. Afin de pouvoir éclairer et réunir tout l'univers.

52. Par leur exemple ils ramenoient les hommes à vie et à la gloire.

53. Ils portoient la barbe longue et faisoient voir par là qu'ils n'étoient autres que vrais hommes.

54. Ils ne nourrissoient point de valets en leurs maisons.

55. Ils recevoient les Nobles et les Roturiers sans différence.

56. Ils ne prenoient des richesses de personne.

57. Et donnoient les leurs propres et tout ce qu'ils avoient aux pauvres.

58. Ils jeûnoient, ils veilloient pour assujettir la chair à l'esprit.

59. Ils offroient sept fois le sacrifice de louange pour le bien des vivants et des morts.

60. Une fois chaque semaine ils nettoyoient leurs consciences.

61. O sainte et véritable Loi, qui ne trouve point de nom assez convenable pour en déclarer les excellences.

62. Mais à faute d'autres titres d'honneurs nous l'appellerons *La loi de Clarté*.

63. Si la Loi n'est sainte, elle ne peut être appelée grande.

64. Et la Sainteté ne peut être appelée grande si elle n'est conforme à la Loi.

65. Mais en celle-ci la Sainteté répond à la Loi et la Loi à la Sainteté (1).

(1) Il y avait encore 10 ou 12 lignes en langue syriaque, mais on n'a pu les interpréter. Au bas se voyoit un abrégé des privilèges que les Rois de la Chine avoient octroyés aux prêtres de cette Loi. Cette traduction a été faite de mot en mot de Chinois en Latin. Il s'en est fait d'autres que celle-ci, mais elles sont toutes d'accord pour les choses essentielles.

C.

TRADUCTION

DE LA PARTIE SYRIAQUE PAR J. TERENCIO (1629).

Voir II^e Partie, p. 328.

Noms de l'Evesque et des prêtres Soriens ou Arméniens qui vinrent à ce royaume prêcher l'évangile il y a environ mil ans...

LE 1^{er} ORDRE OU RANG CONTIENT 11 NOMS.

1. Mari (c'est à dire seigneur) Johan. Evesque, auquel correspond un nom Chinois Tu Te Yao lun.
2. Isaac Cachicha.
3. Joël Cachicha.
4. Michael Cachicha.
5. Giorgis Cachicha.
6. M. h. d. d. Gux n. S. P.

Je ne sçay quel nom c'est, car comme les Hebreux, Chaldéens et Syriens n'escrivent pas ordinairement les voyeles quand il s'y rencontre quelque parole ou nom extraordinaire, il est difficile d'y mettre les voyeles et entendre ce que cela signifie : il en est encore de même du nom suivant.

7. M x a d. d. Cachicha.
8. Aprim Cachicha.
9. Abi Cachicha.
10. David Cachicha.
11. Moses Cachicha.

Je ne sçay si Cachicha signifie prestre ou religieux, ou ecclesiastique.

LE 2^d ORDRE CONTIENT 6 NOMS.

1. Bacus Cachicha Solitaire.
2. Elie Cachicha Ermite.
3. Moses Cachicha Ermite.
4. Abdicho Cachicha et solitaire.
5. Siméon Cachicha du S^t Sépulcre.
6. Jehan Ministre, c'est à dire Diacre si je ne me trompe,

[LE 3^e ORDRE CONTIENT 13 NOMS.]

1. Aaron.
2. Pierre.

3. Yob.
4. Lucas.
5. Matai, je ne sçay si c'set Mathieu ou Mathias.
7. Johan.
7. Jechuan.
8. Joann.
9. Sebar Jesu, idest Evangelizans Jesum.
10. Jechuadad.
11. Lucas.
12. Kustantin[9].
13. Noë.

LE 4ᵉ ORDRE CONTIENT 11 NOMS.

1. Ais d S. pas je ne sçay si c'est hidasp ou azari[9].
2. Johan.
3. Enos.
4. Marsarghis, c'est un nom fort usité parmy les Arméniens.
5. Isaac.
6. Johan.
7. Marsarghis.
8. Pusai.
9. Chimeon.
10. Isaac.
11. Johann.

LE 5ᵉ ORDRE CONTIENT 11 NOMS.

1. Jacob Cachicha.
2. Marsarghis Cachicha et Corepiscopus je ne sçay pourquoi celuy cy estant corevesque il le met après tant d'autres.
3. Ghigoi Cachicha et Archidiacre de Cumedan et Macrina.
4. Paul[9] Cachicha.
5. Samson Cachicha.
6. Adam Cachicha.
7. Elias Cachicha.
8. Isaac Cachicha.
9. Johan Cachicha.
10. Johan Cachicha.
11. Simeon Cachicha.

LE 6ᵉ ORDRE CONTIENT 13 NOMS.

1. Jacob Kan Kia auquel correspond un nom chinois Sem cum te.
2. Abdichoa 2 Serv[9] Jesu.
3. Ichoadad.
4. Jacob.
5. Johan.

6. Sichubea Lam ran.
7. Marsarghis.
8. Simeon.
9. Aprim.
10. Zacharia.
11. Coricus, ou Georgi[9].
12. Bacus.
13. Emmanuel.

LE 7ᵉ ORDRE CONTIENT SEULEMENT 5 NOMS.

1. Gabriel.
2. Johan.
3. Salomon.
4. Isaac.
5. Johan.

Il semble que tous ceux à qui on donne le titre de Cachicha estoient prestres, et les autres seulement religieux.

Outre les noms susdits qui sont en tout 70, il y en a encore quantite d'autres que je ne repète pas icy parce que je les ay desja envoyez.

De Pékin ce 17 aout 1629...

D.

PREMIÈRE TRADUCTION COMPLÈTE
DE L'INSCRIPTION CHINOISE (1631).

Voir II^e Partie, p. 328.

Lapida à lode ed eterna memoria, come la Legge della luce e verità, venuta di Giudea, fù promulgata nella Cina.
 Prologo fatto dal Sacerdote del Regno di Giudea, chiamato Quìm cìm.
Dichiaratione del Xì più.

 1 Dico in questo manera. Colui che sempre fù vero e quieto, ab eterno non hebbe principio, di molto profondo intendimento, e per sempre durer à. Con la sua eccellente potenza creò le cose, fece tutti li Santi con sua grande Maestà e Santità. Questa è l'Essenza Diuina, tre in persone, ed vno in sostanza, nostro vero Signore, senza principio, O lò ò yù (che in Caldeo vuol dire Elohà) in figura di Croce fece le quattro parti del mondo, commosse il Chaos, fece due Kìs (cioè due virtù o qualità, chiamate Iñyam̃) cambiò le tenebre, fece il Cielo e la Terra: fece che il Sole, e la Luna col loro mouimento facessero il giorno e la notte, e fabricò tutte le cose. Ma, creando il primo huomo, gli diede di più la giustitia originale, facendolo Signore dell'Vniuerso; il quale di sua natura, prima era vacuo, e vile, nè stauo pieno di se: il suo intelletto staua eguale e piano, e senza mistura, nè haueua da se appetiti disordinati.
 2 Dapoi che Satana si seruì de gl'inganni suoi, fece che Adamo subornasse e infettasse quello, che per se stesso era puro e perfetto: cioè fece, che cominciasse ad entrar' in lui la 'malitia, perturbò la pace, ed egualità di questa sua semplicità, ed introdusse la discordia con quell'inganno. Perciò si solleuarono trecento sessanta cinque sette, vna dopo l'altra: e ciascuna di loro tiraua a sè il maggior numero, che poteua. Alcune pigliauano le Creature per Creatore, altre poneuano per Principio di tutte le cose il Vacuo, e l'Ente reale (ed à questo allude la setta de i Pagodi, e Letterati della Cina: perchè quelli dicono, che il principio, dal quale vscirono tutte le cose; è il Vacuo, il quale tra di loro è il medesimo, che il Sottile, il quale non si può comprendere col senso, benchè in se sia principio reale e positiuo: i Letterati poi dicono, che il principio delle cose è non solamente reale e positiuo; ma che ancora tiene tal figura, e corpulentia; che i sensi lo possono comprendere) Alcuni co'sacrificij cercauano la Beatitudine: alcuni si gloriauano di alcuna

bontà per ingannare gl'huomini, mettendo in ciò tutto il suo saper'ed industria, e seruiuano con ogni diligenza e pensiero alle loro passioni. Ma si affaticauano indarno e senza profitto, andando di male in peggio: come auuien'a quelli, che da vn vaso di creta vogliono far'vscir fuoco; accrescendo oscurità sopra oscurità, perdendo con questo la vera strada, senza saper ritornare alla strada di vita.

3 Allhora vna Persona diuina della Santissima Trinità, chiamata il Messia, ristringendo e coprendo la sua Maestà, accommodandosi alla natura humana, si fece huomo. Perciò mandò l'Angelo à dar questa nuoua d'allegrezza, e nacque dalla Vergine in Giudea. Vna stella grande diede auuiso di tal felicità. I Rè, vedendo la sua chiarezza, vennero ad offerirgli doni; con adempirsi per ciò la legge e le Profetie delle ventiquattro Profeti. Gouernò il mondo con vna gran Legge: fece vna Legge nuoua, e diuina, spirituale, e senza rumore di parole: la perfectionò con la vera Fede: ordinò otto Beatitudini: le cose mundane tramutò in eterne: aprì la porta delle tre virtù: diede la vita, distruggendo la morte: scese in persona all' Inferno, e pose confusione tutti li demonij: con la naue della sua pietà condusse li buoni al Cielo, e pose à saluamento l'anime giuste. Finite queste cose, di sua potenza sul mezo giorno ascese al Cielo, lasciando ventisette tomi di dottrina per aprir la porta della gran conuersione del Mondo. Ordinò il Battesimo d'acqua e di spirito, per lauar li peccati, e ridurlo à purità. Vsa la Croce, per comprender tutti senza eccettione: sueglia e desta tutti con voce di charità, facendoli far riuerenza all' Oriente; per andar' alla strada della vita gloriosa.

4 Li suoi ministri nudrono la barba, per ornamento esteriore: e si fanno corone nella testa, per mostrare, che non hanno passioni interiori: non tengono schiaui, ma nell' alto e nel basso si fanno eguali a tutti: non accumulano ricchezze, ma le fanno communi a tutti: seruono i digiuni per mortificar le passioni, e per osseruar' i Commandamenti, fanno gran capitale dell andare gli huomini sopra di se, ritirati: sette volte il giorno fanno oratione, per aiutar li viui e li morti: in sette giorni, vna volta sacrificano, per lauar l'anima e pigliar la sua purità. Perchè la vera e costante Legge è eccelente e difficilmente se le può dar nome conueniente, essendo il suo effetto il far' illuminare e chiarificare: per ciò ci fù forza nominarla per Kiṁkiaò, cioè la Legge chiara, e grande.

5 La Legge, se non ci sono persone Regie, non si stende, e dilata: le persone Regie, se non haueranno la Legge, non si ingrandiscono: e quando la Lege e li Rè concordano, e si fanno vna medesima cosa; subito il mondo resta illuminato. Per ciò il Rè chiamato Tàj cùm veù huaṁ tì; nel famoso tempo, nel quale con sua prudenza e santità gouernò; venne di Giudea vn' huomo di suprema virtù chiamato Olò puèn; che guidato dalle nuuole portò la vera dottrina, e guidandosi per venti, e carte da nauigare, sostenne molti trauagli e pericoli, e nell' Anno Chiñ quoñ Kieù siè (che era alhora l'Anno del Signore 636.), arriuò alla Corte. Il Rè commandò al Colào famoso, chiamato Faṁ Kieù lym, che pigliasse il suo bordone, ed andasse verso le parti Occidentali, cioè verso' l Borgo della Città, e lo riceuesse come hospite, con ogni accoglimento, e lo facesse entrare. Fece tradurre la dottrina nel Palazzo Regio, doue

medesimamente investigò la verità della Legge. Intese il Rè, esser la Legge vera: e di proposito, con efficacia ed honore commandò, che si diuulgasse e dilatasse per tutto il Regno : ed in quest' Anno 12° del Ciñ quoñ per il settimo mese dell' Autunno (che era del 636.) fece vna Prouisione Regia, dicendo così. La vera Legge non ha nome determinato, nè i Santi hanno luogo determinato doue assistano : corrono à tutte le parti, per insegnar' al mondo : hauendo l'occhio ad esser profitteuoli à tutti i venti. Da questo Regno Ta ciñ (o Giudea.) questo O lò puèn di gran virtù di paese così lontano, portò dottrine, ed imagini, e venne a presentarle alla nostra Corte. Essaminando noi da' fondamenti l'intento del suo insegnare ; ritrouammo esser morto eccellente, e senza romor' esteriore : ed essaminando quello, in che si fonda ; vedemmo, che nella creatione del mondo fa il suo fondamento principale. La sua dottrina non è di molte parole, nè nella superficie di quella fonda la sua verità : porta seco la salute e profitto a gl' homini per tanto conuiene che si diuulghi per tutto il nostro Impero. Ordino alli Mandarini in questo luogo della Corte chiamati Niñ fañ, che facciano vna grande Chiesa, e pongano in essa 21. ministri (l'Auttore Kiñ ciñ loda qui il Rè) debilitando la forza della Monarchia del Cheü olad iù (che è il capo della setta di Staj iù) in carro nero si partì verso Occidente (cioè fuori della Cina) ma poichè il gran Tañ fù fatto illustre con il Tào, il santo Euangelio venne nella Cina. Di là à poco il Rè fece dipinger'il ritratto di lui, e porlo nelle mura del Tempio. La sua eccellente figura risplendeua alle porte della Chiesa, e la sua memoria per sempre lampeggierà nel Mondo.

6 Conforme alli Geographi, che fanno mentione delle parti Occidentali, e conforme alli Historici delli due Regni Hañ e Guej ; il Regno Tà ciñ da parte dell'Austro confina col Mar rosso, dalla parte di Tramontana gli restano li Monti di tutte le Perle ; dalla parte dell' Occidente gli resta il Boco das fullas da riguardar verso i santi. E dall'Oriente confina con questo luogo Ciàm fañ, e con l'Acqua morta. Questa terra getta cenere di fuoco, genera balsamo, perle minute, e carbonchi : non hà ladroni, nè assassini ; la gente viue in pace ed allegrezza : nel Regno non ammettono se non l'Euangelo : e le degnità non si danno, se non alli virtuosi : le case sono grandi, ed il Regno famoso ; con Poesie, e buoni costumi.

7 (Docào, cùm, ch'è figliuolo del Tàj cuñ, e cominciò il suo gouerno nell'Anno del Signore 651. (continuando l'Autore Kiñ ciñ dice così) Caò uiñ grande Imperatore seppe con rispetto continuare l'intento di suo Auo, e seppe dilatare ed honorare le cose di suo Padre : hauendo commandato, che in tutte le Prouincie facessero Chiese, ed insieme honorando Olò pueñ, dandogli titolo di Vescouo della gran Legge, che gouerna il Regno della Cina. Allhora la Legge di Dio si diuulgò per le dieci Prouincie (le quali allhora conteneuano tutta la Cina) ed il Regno staua in gran pace : le Chiese empirono tutte le Città, e le case fiorirono con la felicità dell'Euangelo.

8 In quest'Anno chiamato Xiñ liè (que erano allhora gli Anni del Signore 699.) Li Bonzi della setta delli Pagodi, seruendosi delle loro forze, inalzarono la voce (cioè biasimarono nostra santa Legge) in questo luogo chimato Tuñ cieù (che doueua esser nella Prouincia di Hò nañ) e

nel fine di quest'altro anno chiamato Sieñ tieñ (che era del Signore 713.) alcuni huomini particolari si posero a burlare grandemente, irrider' e vituperare nostra santa Legge nel Sienò, che era Corte antica di Veñ vam̄, e stà nella Prouincia di Xeñ sì.

9 In questo tempo ci fù vno, che era capo delli Sacerdoti, chiamato Giouanni (il qual pare che fosse Vescouo) ed vn'altro di grande Virtù chiamato Kiè liè. Questi due, insieme con altri nobili delli loro Paesi, famosi, e Sacerdoti, distaccati dalle cose mondane, tornarono a tender la rete eccellente; continuarono, e rinouarono il filo che già era rotto. Il Rè chiamato Hiueñ cum̄ chì tào (cominciò il suo Imperio gl'anni del Signore 719.) commando à cinque Regoli, che in persona andassero alla felice Casa (cioè alla Chiesa) e drizzassero altari. Allhora la colonna della Legge, che vn breue tempo stette abbattuta; tornò a solleuarsi, ed ingrandirsi: la pietra della Legge, che per alcun tempo era stata per terra; tornò a drizzarsi. In questo principio dell'Anno chiamato Tieñ paò (quest'era l'Anno del Signore 743.) commandò il Rè Otà ciam̄ Kiceñ (è nome del titolo) chiamato Cuò liè siè (era vn'Eunuco molto fauorito, ed haueua gran commando) che portasse i ritratti veri delli cinque Rè passati suoi Aui, e li ponesse nella Chiesa: ed insieme portasse cento pezzi di cose pretiose alla Chiesa, per celebrare questa solennità (dice l'Autor Kim̄ Cim̄ in lode di quelli Rè) le barbe longhe del dragone, ancorchè siano lontane; con tutto ciò li suoi archi e spade ben si possono pigliar con le mani (tocca vn'historia antica di vn Rè, che fingeuano salisse in aria sopra vn dragone, il quale caricassero di arme i vassalli, che diceuano ander con lui, e col Rè: ma quelli, che restarono, tirarono la barbe del dragone, ed alcune arme: pigliandole come per memoria del Rè, ed parendo loro, che in quelle l'haueuano presente. L'Autor di questa scrittura allude a quella historia, per dichiarare, che quelli ritratti delli Rè passati gli faceuano parere che hauesse presenti gli fuceuano parere che hauesse presenti gli stessi Rè. Però soggiunge dicendo. La chiazezza, che rendono questi ritratti, mostra, che stanno à noi presenti. Nel terzo anno di Tieñ paò (che erano quelli del Signore 745.) nel Regno di Giudea fù vn Sacerdote chiamato Kiè hò, che guidato dalle stelle, venne alla Cina, e riguardando verso il Sole, venne ad abboccarsi col nostro Imperadore. Il Rè commando, che li Sacerdoti Giouanni e Paolo, con gl'altri di questa setta, e con questo di tanta virtù Kiè hò, dentro al palazzo Regio che amato Him̄ Kim̄ andassero ad adorare, ed essercitar' opere sante. In questo tempo le lettere Regie stauano nelle tauole delle Chiese, e per ordine stauano queste lettere riccamente adornate. Risplendeuano di color rosso e celeste, e la penna Regia empiua il vacuo, saliua, e batteua al Sole. Il suo fauore, e li suoi doni, si paragonano con l'altezza del monte dell'Austro, e l'abbondanza delli suoi beneficij è eguale al profondo del mare Orientale. La ragione non puole se non approuarla: e quello, che è approuato, è degno di esser nominato. I Santi non è cosa che non facciano: e quello, che fanno, è degno di memoria. Per tanto il Rè chiamato Sà cum̄ ueñ meñ (che cominciò il suo gouerno gl'anni del Signore 757.) in questo Lim̄ suù e cinque Città, commandò nuouamente che si fabricassero Chiese. Questo Rè haueua

eccellente naturale, e si aprì la felicità particolare, e del Regno: questa felicità, allegrezza, e festa, arriuarono, e le cose di gouerno Reale tornarono à solleuarsi.

10 Il Rè Tàj cum̃ veñ uù (che cominciò à gouernare gl'Anni del Signore 764.) ricuperò, ed ingrandì i buoni tempi, facendo le cose senza fatica. Sempre nel nascimento di Cristo mandaua odore celestiale *in gratiarum actionem*: mandaua prouisioni, e vittouaglie Regie, per honorar' i ministri di questa santa Legge. Veramente il Cielo rende bellezza, e profitto al mondo, però liberalmente crea le cose. Questo Rè imita il Cielo: però sà nutrire, e sostentar li suoi.

11 Questo Rè Kieñ, ciũm, xiñ ueñuù (gouernando ne gli anni del Signore 781.) si seruì di otto maniere di gouerno per premiar li buoni e castigar li cattiui, pose in essecutione nuoue moniere di gouerno per rinovare lo stato dell'Euangelio. Il suo gouerno era molto eccellente: preghiamo rinouare lo Iddio per lui senza vergognarci di ciò. Vn grand'essere di molta virtù, è l'esser parimente humile, star' in pace, e saper sopportar' il prossimo, hauer molta charità per aiutar' a'trauagli di tutti, e far bene a tutti li viuenti. Questa è la strada, e la scala di nostra santa Legge: far che la pioggia, ed i venti voltino à suo tempo, il mondo stia quieto, gl'huomini siano ben gouernati, le cose siano ben disposte, li viui viuano bene, ed i mortui habbiano allegrezza. Risponder', ed hauer pronti questi effetti, il tutto in verità nasce dalla nostra Fede, ed tutti sono effetti della forza, e potenza del nostro Euangelio.

12 Il Rè diede questi titoli, cioè, Kiñ, iù quam̃ lò tàj fù (officio della Corte) similmente Soù fum̃, ciè tù fù lèi (officio di fuora) Xì tieñ thum̃ Kieñ (offitio della Corte) e similmente donò vn vestito Ecclesiastico di color paonazzo à questo Sacerdote chiamato Y sù, grande promulgatore della Legge. Questo Sacerdote era pacifico, gustaua far bene a gl'altri, operaua la virtù con diligenza. Venne verso il Regno della Cina di lontano da vn luogo chiamato Vam̃ xì ciù ìhim̃ (è luogo del Paese de Pagodi, vuol dire, Paese rimoto, e lontano) la sua virtù passò sopra le tre generationi famose della Cina: l'altre scienze dilatò perfettamente. Nel principio seruì al Rè nella Corte, ed il nome suo poi fù scritto nel libro Regio. Il Regolo di Fueñ yam̃ con titolo di Cium̃ xy Cim̃, chiamato Cò cù y, nel principio seruì nelle cose di guerra, in queste parti di Sòfam̃. Il Rè, chiamato Sò cum̃, commandò à Ay sù, che aiutasse il Cò iù y vantaggiosamente sopra tutti (pare che il Rè gli commandasse, che fosse Consigliero del mò iù y) ancorchè fosse amato dal Capitano, non Cutò il suo stile ordinario, essendo vnghie e denti della Republica, occhi ed orecchie dell'Essercito. Seppe ripartir la sua entrata, non accumulando in casa. Offerì alla Chiesa vna cosa pretiosa, chiamata Pò lì (pare che fosse cosa di vetro) di questo luogo, Lim̃ rigueñ. Diede ancora tapeti di oro di questo luogo chiamato Ciè Kì; rinouò le Chiese vecchie, rifondò e stabilì l'atrio, e la casa della Legge, adornando le case e loggie risplendenti come fagiani che volano: oltre l'essercitar l'opera della nostra santa Legge, s'industriaua nelle opere di charità, ed ogni anno congregaua li Sacerdoti delle quattro Chiese, e con tutto il cuore li seruiua, dando lor buona prouisione da sostentarsi per lo spatio di cinquanta

giorni: à gli affamati, quando veniuano, daua da mangiare: vestiua quelli, che patiuano freddo, curaua gl'infermi, e sotteraua i morti.

13 Nel tempo di Tà sò, con tutta la sua parsimonia. non si vdi simil bontà (questo Tà sò era vn Bonzo della setta delli Pagodi: il quale, in vna gran Congregatione, che si fece de' Bonzi; per trattar delle cose della sua setta; haueua l'offitio di riceuere gl'hospiti, e prouedeua a tutti delle cose necessarie. Perciò l'Autore, trattando dell'opere di charità d'Oy siè, antepone questo à Tà sò) ma nel tempo di questo Euangelo vediamo simiglianti homini, con tali, e tante buone opere. Per questo hò voluto scolpire questa gran Lapida, acciò vscissero à luce queste opere così heroiche. Dico dun que. Il vero Dio non hebbe principio, ma è molto puro e quieto, e sempre fù così. Egli fù il primo Artefice della creatione, aprì la terra, ed inalzò il Cielo. Vna delle Persone si fece huomo per l'eterna salute: come Sole ascese in alto, e distrusse il tenebroso, ed in tutto verificò la profonda verità.

14 Lo splendidissimo Rè, che in verità è stato il primo degli primi Rè seruendosi dell'opportunità, tolse via ogni difficoltà: il Cielo si allargò, e la terra si distese. Chiarissimo è il nostro Euangelio, che venendo al Regno Tam̃, traportando la dottrina, inalzando Chiese, seruì di nauigio per li viui e per li morti: inalzò tutte le felicità, diede riposo à tutto il mondo.

15 Caò cum̃, continuando le maniere del suo Auo; torno nuouamente à far nuoue Chiese: i Tempij di Pere alti e belli empirono tutta la terra, la vera Legge restò abbellita: diede titolo al Vescouo: gl'huomini hebbero riposo, ed allegrezza senza trauagli.

16 Il sauio Rè Niuen̄ cum̃ seppe andare per la vera strada e diritta. Le tauole Regie erano magnifiche, ed illustri. Le lettere Regie in quelle fioriuano, e risplendeuano: le Regie figure riluceuano: tutto il popolo altamente le veneraua, tutte le cose si ampliarono, e gli huomini con questo si rallegrarono.

17 Questo Rè Sò cum̃, regnando venne in persona alla Chiesa, il santo Sole risplendette, le felice nuuole nettarono l'oscurità della notte: la felicità si congiunse nella Casa Reale, e cessarono le cose cattiue: fè cessare i fieri bollori delle riuolutioni; pacifico le dissensioni, rifece di nuouo il nostro Imperio.

18 Questo Rè Tàj cum̃ fù obbediente: nella virtù fù eguale al Cielo, ed alla Terra: diede vita al popolo, e profitto alle cose: mandò odori alla Chiesa *in gratiarum actionem*, ed essercito le opere di charità. Il Sole e la Luna si vnirono nella sua persona: cioè tutti vennero à dargli obbedienza.

19 Questo Rè Kien̄ cum̃ gouernando, confertò la virtù chiara, ed con le armi pacificò li quattro mari: con le lettere purificò dieci mila confini: come candela, illuminò i secreti de gl'huomini: come nello specchio, vedeua tutte le cose: il mondo tutto risuscitò, i barbari tutti presero da lui la regola.

20 La Legge, oh come è grande, perfetta, ed à tutto si stende! per forza, volendo vsar' alcun nome, la chiamai Legge Diuina. I Rè seppero far le loro cose; io vassallo posso raccontarle: fò questa ricca Lapida à lode della grande felicità.

21 Nel nostro Potentato del Gran Tam̃, secondo Anno di questo Kieñ cium̃ (che erano del Signore 782.) nel mese di Autunno, nel settimo giorno, giorno di Domenica, fù inalzata questa Pietra; essendo Vescouo Nim̃ ciù, che gouerna la chiesa della Cina. Il Mandarino, chiamato Liù sièci yeñ di questo titolo Ciào y cùm; essendo auanti à questo offitio Tài cieù siè sù, cañ Kiuñ; scrisse questa Iscrittione di sua propria mano.

E.

TRADUCTION DE GOUVEA.

Voir II^e Partie, p. 330-331.

Tacin illustris lex quod per regnum Sinarum diffusa fuerit lapis memoriæ.
Tacin ecclesiæ sacerdos Kingcing proposuit.

Incomprehensibilis sane, æternus sane, verus et semper constans. Si indagas antecedentia est absque principio, profundus sane et spiritualissimus. Si indagas sequentia, eximius est absque fine. Accepto nihilo ex eo creavit omnes res, perfecit omnes sanctos ut ab initio se venerarentur. Eius substantia trina est in una essentia perfectissima, absque origine verus Dominus Olohoyn. Divisit in formam crucis ut firmaret quatuor orbis partes : movit chaos et produxit duo principia, obscurum aerem mutavit, tum cœlum et terra apparuerunt, solem et lunam girare fecit, dies noctesque divisi sunt : fabrefactis et perfectis omnibus rebus demum constituit primum hominem virtutum intellectione dignatum naturali bonitate et concordia. Fuit tum quies in mutationibus abyssi et natura tota initio pura erat sine mixtura passionum, cor autem affectuum et passionum capax ex se nullos habebat appetitus inordinatos, sed incidens in à Satana extensas fallacias deturpavit puram innocentiam, perturbavit pacem et simplicitatem boni et mali concordiam et involvens tenebras simul discordias introduxit : inde trecentae et sexaginta quinque ortæ sunt sectae, quarum quælibet satagebat mortales allicere : hinc contexta regularum retia. Alii ostendebant creaturas ut eis daretur summus honos, alii vacuum statuerunt ut mergerentur intra duo principia (nimirum omnia nihil esse et nihil futura) alii sacrificiis et invocationibus procurabant fœlicitatem, alii simulabant bonitatem ut deciperent homines, sic prudentia et discursus inconstantes depravati sunt voluntatis affectus destructus, vagi obscuri nihil percipiebant boni elixi coarctati volvebantur ad incendia conglobata obscuritate obliti sunt semitæ ad salutem et diu errabundi tandem in erroribus quiescebant. Tum e nostra Triade unus illustrissimus nobilissimus Mexia cooperuit et texit veram suam majestatem, similis homini exivit et apparuit : angelus e cœlo manifestavit hoc gaudium, domestica puella (hoc est Virgo peperit sanctum in Regno Tacin. Clara stella hanc nuntiavit felicitatem, Posu reges viderunt sydus ut venirent oblaturi tributum rotunde juxta viginti quatuor sanctorum (hoc est prophetarum) prædicentium antiquas regalas hic direxit domus ac regna ad perfectissimam legem : proposuit tria : unum purissimos mores et absque verborum ambagibus novam legem formavit, probam vivendi formam in vera fide disposuit, octo beatitudinum nor-

mam, purgavit terram perfectissima veritate aperuit trium æternarum virtutum portam (hoc est theologarum) ostendit vitam, extinxit mortem, induxit clarum diem ut expugnaret caliginosam potestatem dæmonis: temeritas ista fuit omnino eversa, exposuit misericordiæ navim, qua transfretaretur ad luminosum palatium : animæ bonorum omnes ita vindicatæ sunt ut possent opus suum perficere : medio die ascendit vere (hoc est in cœlum), librorum relinquens viginti septem volumina, continuæ conversioni animarum aperta via per lavacrum aquæ et spiritus, quo mundaremur, purificaremur et rediremus ad puram albedinem (hoc est ad gratiam sine macula peccati) Pro sigillo accipiunt ejus ministri crucem, conjunctim quatuor partes mundi illuminant ut uniant sine distinctione animent, excitent charitatis et pietatis voce. Versus ortum preces fundunt ut ambulent vitæ gloriosæ iter conservant barbam ad extensum ornamentum, radunt verticem ut ostendant se non habere internos pravos affectus, non alunt mancipia, nullum discrimen apud eos inter divites et pauperes, non cupiunt divitias, etiam largiuntur sua hominibus, jejunant ut se humilient, meditentur et perficiant, vigilant quietis et modestiæ causa, septem horis venerantur et orant, multum auxiliantur vivis et defunctis, septimo quoque die unum sacrificium lavant cor ut redeant ad puritatem (per examen et confessionem).

Est hæc lex vera et æterna sed difficile illi nomen datur, opus illius est omnia illustrare inde necessarium fuit eam vocare King kiao (hoc est) illustrissimam legem : Lex nisi sancta sit non est magna; sanctitas nisi habeat legem, non est magna : lex et sanctitas, si sibi correspondeant, tum orbis totus ornatur et illustratur.

Quare quando sub Taicung (regnavit aõ X. 627) ornatissimo Imperatore clarâ et nitidâ prudentiâ regimen procedebat Regni Tacin altioris virtutis homo dictus Olopuen dabatur : hic equitans nitidas nubes attulit veram doctrinam, videns bonam occasionem velociter venit per difficultates et pericula.

Anno autem æræ Chinquon nono (635.) pervenit ad Changgan (ita dicebatur urbs regia in provincia Xensi quæ urbs modo Sigan dicitur). Imperator autem misit Colaum Fang hiuen lin ut obviam iret versus occidentem excepturus hospitem ingredientem, verterent libros et scripta. Interrogavit de lege per secretam fenestram (unde nimirum posset imperator audire et non videri qui locus in palatiis sinicis datur) profundam cognovit rectam et veram. Mox imperavit ut divulgaretur.

Eadem æra Chinquon anno vigesimo mense autumnali septimo (746) per diplomata sequentia edixit : Lex non habet nomen determinatum, illius sancti (intellige ministros) non habent statum locum, per varias leges proponunt legem ut frequentes prosint omnibus viventibus. Tacin Regni altæ virtutis Olopuen ex tam dissitis locis afferens doctrinam et imagines venit, eas offerens ad excellentem regiam nostram, bene excussis legis fundamentis invenimus esse excellentia et sine strepitu, vidimus illius primarium honorem ex rerum creatione habere fundamentum : sermo ejus non multas loquacitates complectitur ratio non est superficialis, auxiliatur omnibus, ditat homines, convenit ut per Imperium promulgetur.

Post hæc præcepit præfectis regiæ ut in loco Ning fang ædificarent Tacin dictum templum unum, statuit ministros viginti unum, ut debilitaretur Cheu Laouzu virtus (est nomen præcipui sacrificuli ex secta Epicureorum) qui conscenso atro curru in occidentem abivit. Sub Tanga magna familia lex illustris ita fuit et illustres mores in Oriente floruerunt (Regnabat enim pro tempore Tanga familia in Sinis et Taicung erat secundus hujus familiæ Imperator ubi dicit illustris Lex illustres mores intellige Christiana : Christianos quia vocabatur nostra lex King Kiao hoc est illustris lex ut disci et inferius eodem modo intelligendum.

Non ita multo post imperavit Rex suam effigiem appingi novo templo, ubi resplenduit felicissime et memoria æterna ad omnes terminos extendetur. Juata occidentalis terræ mapparum memorias inde ab Hana familia et Guei regum scriptoribus Tacin regnum ad austrum complet corallis mare (hoc est mare Rubrum) ad Boream pertingit ad Montem Lapidum pretiosorum, ad occasum respicit amœnissimum tractum et florum sylvas ; ad ortum connectitur terræ Chanfung et debili aquæ (hoc est mari mortuo) ejus terra producit pannos houan dictos : h : e : igneae texturæ forte asbestone contextos, reficientem animas odorem (hoc est balsamum) claræ lunæ margaritas et nocte claros lapides (hoc est carbunculos) : mores illius nullos admittunt fures et latrones : homines habent gaudium et quietem securam, legem nonnisi illustrem admittunt, dignitates nonnisi virtute praeditis conferuntur ; terra et habitationes spatiosæ et amplæ sunt, pulchræ res, bonæ et claræ.

Caocung magnus imperator (3us familiae Tangæ 750) etiam venerans continuavit avi sui res et Chincing (nimirum patris sui), quia in omnibus urbibus jussit extrui templa, dignitate honoravit Olopuen, constituens eum in Regno magnæ legis Dominum (i. e : episcopum) Lex tum promulgata fuit per decem vias (i : e : ubique) Regnum erat dives et summe quietum : templis impleta sunt centum mœnia (hoc est omnes urbes) floruit ubique illustris legis fœlicitas.

Anno æræ Xingliæ (699) Xe sacrificuli (hoc est idolorum qui adhuc in Sinis ita vocantur) suis usi viribus divaricaverunt ora (hoc est blasphemarunt) in loco Tuncheu et anna Sinthien (710) in fine infimi plebei quidam multum irridebant, murmurationibus et opprobriis lacerabant in Sicao (locus ita erat dictus) dabatur tum sacerdotum caput Lohan (ita, Johannem exprimunt sinenses characteres) et alius magnæ virtutis Kie Lie cum quibusdam aliis aureæ terræ nobilibus sociis (aurea terra a Sinis eruditis Occidentalis dicitur, Orientalis lignea, Borealis aquea, Australis ignea) rerum affectu liberis sublimibus sacerdotibus simul acceperunt excellens rete et omnes fila jam intermissa texere et connectere cœperunt.

Hiuuencung imperator summæ virtutis imperavit (713) Ningque regulo et aliis nimirum quinque regulis ut in persona accederent felicem domum arasque erigerent : tunc legis compages jam dissolutæ et commotæ magis exaltatæ fuerunt et lex lapideo tempore (hoc est contrario) perturbata iterum erecta est.

Initio anni æræ Thiempao (742) jussit summum militiæ ducem Cao liesu (dictum) quinque imperatorum afferre veras picturas nimirum quinque prædecessorum suorum ex Tanga familia easque intra templum statuere: donavit centum sericorum volumina cohonestandæ solemnitatis gratia: draconis barba licet a longe fit, tamen arcus et gladii possunt apprehendi (quasi diceret, licet veri imperatores non adsint, sed eorum tantum imagines, tamen illorum beneficiis fruimur, est allusio ad fabulam antiquam Sinensem) ita continuo fit ab imaginum splendore.

Anno æræ Thiempao tertio (744) Tacin regni sacerdos Kieho intuens stella, optavit Sinas, aspiciens solem (hoc est orientem) ad imperatoris conspectum admissus est, vocatis secum sacerdote Lohan, sacerdote Pulun (hoc sonat Paulum) et aliis septem omnino et florescentis virtutis Kieho, ut in loco Palatii Hing-king dicto exercerent solidas virtutes in Thienthi ecclesiae tabulis erant suspensæ draconis litteræ (hoc est Imperatoris nam draco apud Sinas est Imperatoris sïgnum) pretiosæ, ordinatæ, ornatæ colore rubro et cæruleo et penna regia vacuum replebat, ascendebat et ad solem pertingebat : favores ejus et munera quam mons australis altiora erant et copia beneficiorum ejus maris orientalis profunditatem æquaant. Lexnon potest non probari quod conveniens convenit clari sancti non est quod non faciant, quod faciunt memorandum est. Socung ornatus et clarus Imperator in Linguu et aliis quinque civitatibus denuo crescit (756) Illustria templa ex se excellentis naturæ erat et prosperitas reserata est, magnum gaudium advenit et opera Regis exaltata sunt.

Taicung ornatus et belligerus Imperator (763) restituit et continuavit sancta, gubernavit sine labore. Singulis natalis diebus (hoc est in festo Nativitatis Dni) mittebat cœlestes odores ut admoneret de operis perfectione, assignabat regiam annonam, ut honoraret illustres omnes (hoc est ex lege illustri seu christiana) Equidem cœlum pulchritudinem et utilitatem dat, ideo producit liberaliter sanctus (hoc est imperator), scit imitari cœlum ideo potest alere suos.

Nræ æræ Kienchung (780) sanctus spiritualis ornatus, belligerus imperator utebatur octo modis ad præmiandos aut puniendos obscuros et claros (hoc est bonos et malos); instituit novem rationes ut amplificaret novam illustrem legem: conversio penetravit ad cœruleas regiones (hoc est distantes)... pro ipso fine pudore cordis pervenit ad perfectionem maximam et humilis mansit: sollicitus de quiete, aliis parcere sciebat, extendit misericordiam, juvabat miseros omnes, pulchre ab eo habebant auxilium omnes viventes. Nostræ religionis magni effectus sunt et quasi sedulo dirigentes scalæ gradus, quod faciat pluviam et ventum debito tempore, sub cœlo quietem, homines bene gubernatos, omnes perfectos, superstites bonos, mortuos gaudentes; effectus hi si...correspondent et effectus pululantes...perficiuntur, nostræ illustris legis vires sunt; illa hoc facit ipsius et meritum. Large (idem imperator) dedit dignitates sacerdoti Insu et titulos Kinchu quang lo tei fu, et Sofang cie ta fu: concessit ut probaret et videret palatium, donavit vestem sacerdotalem Rosei coloris. Erat pacificus et gaudens bene facere, audiens res legi diligenter, operabatur a longe ex Vang se urbe advenit ad Sinas, artibus superavit tres familias (antiquorum imperatorum nimirum Xangæ Hiaæ Cheuæ)

scientias dilatavit decies, perfectissimi regiminis juvit regulas intra rubram aulam (hoc est Palatium) Tunc honorificum ejus nomen in album regium illatum est Chungxu (officii genus est). Gubernator Fuenyang terræ regulus dictus Cocungciy initio servierat in rebus bellicis in partibus Sofang huic Soçung imperator præcepit ut prosequeretur favores nimirum erga Insu, qui licet videret se amatum, non mutavit tamen modum suum agendi ordinarium et cum esset ungues et dentes (reipublicæ nimirum) aures, oculi, exercitus, tamen distribuebat reditus suos, nec congregabat domi suæ, obtulit ecclesiæ Lingen vitrea vasa, refecit Ecclesiæ... auro intertextos tapetes, restauravit prout illi placuit, antiquas ecclesias, ædificavit denuo Quangfa domum (gymnasium fuisse puto ad studia legis promovenda, hoc enim Quangfa significat) ornavit cubicula et ambitus instar exercitus avium volantium pulchrorum colorum : præter exercitia illustris portæ (hoc est doctrinæ Christianæ phrasis enim Sinica frequentare portam idem sonat ac discipulum esse), Innitebatur caritati liberalitati annis singulis congregabat quatuor Ecclesiarum sacerdotes, quibus serviebat magno affectu et veneratione, omnia subministrans quinquaginta diebus (videntur fuisse quadragesimales dies) famelicos venientes pascebat, frigescentes venientes vestiebat, ægrotos medicabat et erigebat, mortuis sepulchrum et quietem procurabat.

Tempore lapideæ regulæ Taso non est audita talis bonitas, albarum vestium (hoc est honoratiores viri) Illustres (hoc est Christiani) jam vident talium operum hominem ideo sunt insculpta huic magno lapidi ut publicetur hic pulcher splendor (quæ sequuntur sunt compendium superiorum).

Dico itaque Verum Deum absque principio purissimum, quietum æternum, primum directorem et artificem creationis : aperuit terram, erexit cœlum, ex divinis personis una exivit per generationem : auxilium sine termino : solis ascendentis instar tenebrosum exstinxit, omnem stabiliens veram veritatem: nobilissimus, ornatissimus Rex verissimus primorum regum primus usus temporis opportunitate impédivit difficultates, cœlum extensum terra dilatata est. Clara clara illustris lex, quando ad nostram Tangam familiam devolutum est Imperium, etiam doctrina translata est ecclesiæ ædificatæ, vivis et defunctis navis fuit omnium felicitatum scala facta, omnium Regnorum pax : Coçung subsecutus suos majores multo magis ædificavit pulchras domos: pacifica palatia large effuderunt splendorem, ubique impleverunt mediam terram (hoc est Sinas), veræ legis dilatata claritas, ordinati, dotati legis Rectores (hoc est episcopi), homines gaudio fruebantur, negotia non habebant difficultates et molestias : Piençung cum regnaret sanctitas, perfecit veram rectitudinem, tabulae Regiæ erant splendentes, cœlestis scriptura (hoc est Imperatoris) florebat et splendebat : figuræ regiæ pretiosæ splendebant, omnes præfecti alte venerabantur: populus totus laudabat, homines fruebantur illarum gaudio. Soçung subsecutus cœlum verendum curru adfuit (hoc est ipse imperator visitavit templum), sancta dies refulsit felix aura rediit noctu, felicitas reversa est ad imperatoris domum ; mala miseriæ omnes in perpetuum cessarunt, quievere rixæ, firmata terra (hoc est pax data) restituta est in nostra Sina. Taiçung obe-

diens virtus, virtute æquavit cœlum et terram aperuit auxilium virtutis ad perfectionem redegit, rebus pulchram utilitatem fecit, mittebat odoramenta ut significaret meritum (hoc est ut ostenderet hæc omnia esse meritum sanctæ legis) pius erat ut faceret opera charitatis : sol et luna in ejus persona concurrerunt. Kienchung æræ (780) Imperator dictus Teçung omnia regna regens, bene perfecit claram virtutem, armis venerantia fecit quatuor maria literis purificavit omnia confinia, uti fax vicina homines illustrat, uti in speculo videntur rerum colores, omnes orbis pariter clarificavit, omnes barbari ab illo acceperunt regulas. Lex quia magna est, quia perfecta vim adhibui mihi ut illam nominarem sed quomodo declarabo tria unum ? Reges potuerunt facere : subditus quomodo ea referam ? erexi prædivitem lapidem in encomium maximæ felicitatis. Imperante magnæ Tangæ familiæ Kienchung æræ imperatore anno secundo (781) septimo mense, die septimo die ornato (hoc est Dominica) erectus lapis est : pro tempore erat legis Rector (hoc est Episcopus) Ninxu, qui gubernabat omnes Orientales illustres (hoc est Christianos Sinas). Chaoylang præfectus, qui prius fuerat in civitate Taicheu Susuçankiun (officii genus est) Liùsien (nomen præfecti) exaruit, scripsit.

DUBIA ET ERRATA.

(On relève ici les ? trouvés en marge du manuscrit.)

Page. 5. *alinéa* «Prajna... *ligne*: venu en Chine avec lui. *En surcharge cette variante:* avant lui.
„ [5. *Sakya*... lire *S'âkya*.]
„ 5. note 2.
„ 8. ligne 3.
„ 8. note 3.
„ 10. *alin.* — *Yué-jo*... *ligne:* Examinons l'antiquité...
„ 19. note 2, ligne 2.
„ 44. *alin. Yen* «accomplir»... *ligne* 1.
„ 45. „ Le membre... *ligne:* nourris, ils grandissent...
„ 49. lignes 14 et 15 : Le Soleil brillant... objets.
„ 51. *alin. Han-ling*... lignes 2 et 3.
„ 53. „ Les ablutions... fin.
„ 56. „ T'ai-tsong.. Olopen attiré par la nuée brillante. — Cette incise eût appelé un extrait des *Quelques Notes (Les nuées bleues* et *Le nom d'Olopen)*, notamment telle page du 海內十洲記 *Hai-nei-che-tcheou-ki* de *Tong-fang-cho (voir Wylie, Notes, p. 153), «dont les légendes et le vocabulaire taoïste éclairent plus d'un passage difficile de la Stèle». Que ces lignes suffisent: «Le prince de Bactriane envoya un ambassadeur [à *Han Ou-ti*, avec ces explications]:... «Le vent d'Est a soufflé d'après les lois harmoniques...et les nuages azurés ont donné leur note musicale 東風入律...青雲千呂. De là nous pûmes inférer qu'en ce même temps il se trouvait en Chine un prince vertueux.»
[Page. 56. *alin. Tcheng-koan.* Au lieu de *aula...doctrinâ*, lire *aulâ...doctrina*.]

Pièce A. D'orthographe fort irrégulière, imitée le plus possible dans cette impression, à part de nombreux points diacritiques, incertains, bien qu'importants pour la question d'origine. Le Père Havret a pu, dans son voyage, examiner l'original; il n'en a malheureusement rien écrit depuis.

Pièce B. Réimprimée ici d'après une copie provisoire destinée aux compositeurs, et qui rajeunit beaucoup l'orthographe mais conserve la substance. (La copie première a disparu.)

Pièce C. Des 9 à la fin de plusieurs mots ressemblent à des abréviations.

Pièce D. Reproduite d'après l'imprimé, moins quelques fautes sans intérêt comme *Signora* pour *Signore*. Par raison typographique, le groupe *ed* remplace ici, fautivement parfois mais uniformément (pure convention), le sigle &.

Les erreurs de date, reproduites ici, ont été relevées en leur lieu (II^e Partie).

Mai 1902.

TABLE DES MATIÈRES.

 pag.

Avertissement... I.

COMMENTAIRE.

 pag.

En-tête et Titre... 1
Rédacteur de l'Inscription 4
Dieu. 10
La Création. 22
Le Péché et ses suites. 28
L'Incarnation. 35
La Rédemption. 44
Rites. 53
Suite de la traduction et fin du mot à mot. 56
Partie syriaque, expliquée par le Père Louis Cheikho, S. J.... ... 59

PIÈCES JUSTIFICATIVES.

 pag.

A. Première traduction. *Trigault. 1625. (V. II^e P., p. 325) 67
B. Advis certain (V. II^e P. p. 326, et p. 326, note 3). 72
C. Partie syriaque. Traduction Terencio (V. II^e P., p. 328) 75
D. Traduction italienne de 1631 (V. II^e P., p. 328) 78
E. Traduction de Gouvea (V. II^e P., p. 330-331) 85

PUBLICATIONS DIVERSES.

法漢字彙簡編. PETIT DICTIONNAIRE FRANÇAIS-CHINOIS avec romanisation, par le P. A. DEBESSE, S. J. — pp. VI-531 in-16°, (papier indien) 1900. {broché $ 3.00 / relié peau souple $ 3.50

漢法字彙簡編. PETIT DICTIONNAIRE CHINOIS-FRANÇAIS avec romanisation, par le P. A. DEBESSE, S. J. — pp. V-580 in 16°, (papier indien) 1900. {broché $ 4.00 / relié peau souple $ 4.50

官話指南. LA BOUSSOLE DU LANGAGE MANDARIN, traduite et annotée par le P. HENRI BOUCHER, S.J.—2 vol. in-8° — 3° édition, 1901 .. $ 4.50

法文初範. GRAMMAIRE FRANÇAISE CHINOISE, par le P. L. TSANG S. J. — 224 pages in-8° 1900 $ 2.00

法語進階. INTRODUCTION À L'ÉTUDE DE LA LANGUE FRANÇAISE À L'USAGE DES ÉLÈVES CHINOIS, par le P. H. BOUCHER, S. J. — 120 pages in-8° 1899 $ 1.00

英文捷訣. A METHOD OF LEARNING TO READ, WRITE AND SPEAK ENGLISH FOR THE USE OF CHINESE PUPILS, {1ère partie 250 pages / 2° ,, 143 ,, } in-8° 1898-1899 $ 4.00

ATLAS DU HAUT YANG-TSE, DE I-TCH'ANG-FOU A P'ING-CHAN-HIEN, levé (Nov. 1897 — Mars 1898.) par le P. ST. CHEVALIER S. J.—Dessiné au 25 millième, cet atlas comprend 65 cartes de 0m, 5 sur 0m, 4.

LA NAVIGATION A VAPEUR SUR LE HAUT YANG-TSE, par le P. ST. CHEVALIER, S.J. — 13 pages in-4°, avec 4 cartes (1899).

VARIÉTÉS SINOLOGIQUES (suite).

N° 14. LE MARIAGE CHINOIS AU POINT DE VUE LÉGAL, par le P. Pierre Hoang. — 400 pages. 1898. $ 5.00

N° 15. EXPOSÉ DU COMMERCE PUBLIC DU SEL, par le P. Pierre Hoang. — 18 pages, avec 14 cartes hors texte. 1898. ... $ 2.00

N° 16. PLAN DE NANKIN par le P. Louis Gaillard, S. J. — 1 carte en quatre couleurs. 0.93 × 0.72. 1898. $ 2.00

N° 17. INSCRIPTIONS JUIVES DE K'AI-FONG FOU, par le P. Jérôme Tobar, S. J. — VI-112 pages in 8° avec une gravure sur bois et 7 photolithographies. 1900. $ 2.00

N° 18. NANKIN PORT OUVERT, par le P. L. Gaillard, S. J. — XII-484 pages avec un portrait de l'auteur, deux vues de Nankin en photogravure et plusieurs cartes. 1901 $ 5.00

N° 19. 天主 T'IEN-TCHOU « SEIGNEUR DU CIEL », par le P. H. Havret, S. J. — II-30 pages avec trois lithographies. 1901 .. $ 1.00

CURSUS LITTERATURÆ SINICÆ, par le P. Ange Zottoli, S. J. 5 vol. grand in-8°. .. $ 25.00

TRADUCTION FRANÇAISE DU 1ᵉʳ VOLUME, par le P. Charles de Bussy, S. J. .. $ 2.50

ÉTUDES SINO-ORIENTALES.

LES LOLOS, *Histoire, religion, mœurs, langue, écriture,* par M. Paul Vial, missionnaire au *Yun-nan.* — 72 pages, avec 2 planches d'après des photographies de l'auteur. 1898. .. $ 1.50

www.ingramcontent.com/pod-product-compliance
Lightning Source LLC
Chambersburg PA
CBHW070308100426
42743CB00011B/2405